우리가 방문할
스페인 도시
（소요 시간은 상황에 따라 변동 많음）

포르투갈

대서양

렌페: 마드리드 아토차 역▶
톨레도 역(약 1시간 30분 소요)

알사 버스: 마드리드 플라사 엘립티카
Ptaza Elíptica 역 버스터미널▶
톨레도 버스터미널(약 1시간 소요)

항공(약 1시간 소요)

렌페: 마드리드 아토차 역▶그라나다 역(약 4-5시간 소요)

알사 버스: 마드리드 남부버스터미널Estación Sur de Autobuses
(멘데스 알바로Méndez Álvaro 역)▶
그라나다 버스터미널(약 5-6시간 소요)

모로.

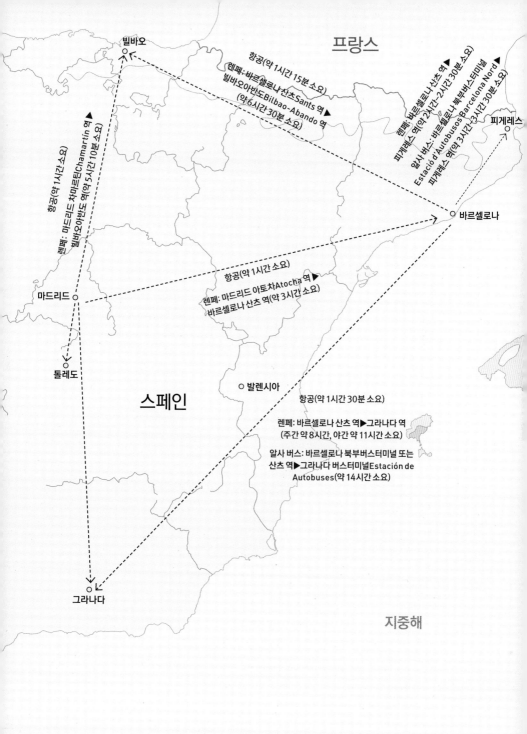

빌바오

프랑스

항공(약 1시간 15분 소요)
렌페: 바르셀로나 산츠Sants 역 ▶
빌바오아반도Bilbao-Abando 역
(약 6시간 30분 소요)

렌페: 바르셀로나 산츠 역 ▶
피게레스 역(약 2시간~2시간 30분 소요)
알사 버스: 바르셀로나 북부버스터미널
Estacio d'Autobusos Barcelona Nord ▶
피게레스 역(약 3시간~3시간 30분 소요)

피게레스

항공(약 1시간 소요)
렌페: 마드리드 차마르틴Chamartin 역 ▶
빌바오아반도 역(약 5시간 10분 소요)

바르셀로나

항공(약 1시간 소요)
렌페: 마드리드 아토차Atocha 역 ▶
바르셀로나 산츠 역(약 3시간 소요)

마드리드

톨레도

스페인

발렌시아

항공(약 1시간 30분 소요)
렌페: 바르셀로나 산츠 역 ▶ 그라나다 역
(주간 약 8시간, 야간 약 11시간 소요)

알사 버스: 바르셀로나 북부버스터미널 또는
산츠 역 ▶ 그라나다 버스터미널Estación de
Autobuses(약 14시간 소요)

그라나다

지중해

스페인
예술로
걷다

일러두기

1. 교통, 관람 시간, 휴관일, 입장료 등 기본 정보는 2022년 10월을 기준으로 했습니다.
 바뀐 정보는 재쇄 때마다 반영할 예정입니다.
2. 작품의 소개 순서는 미술관 배치나 제작 시기에 따르지 않고 이야기 흐름에 따랐습니다.
3. 스페인의 원어명은 '에스파냐España'이지만,
 이 책에서는 우리나라에서 더 자주 쓰이는 영어식 명칭인 '스페인'을 사용했습니다.
4. Alhambra의 스페인 발음은 '알람브라'에 가깝지만
 이 책에서는 우리나라에서 더 자주 쓰이는 '알함브라'를 사용했습니다.
5. 작품 크기는 평면의 경우에 세로×가로순, 입체의 경우에 길이×너비×높이순으로 표시했습니다.
6. 작품의 원어 제목은 해당 나라의 언어로 표기했지만 경우에 따라 영어를 사용하기도 했습니다.
7. 인용된 성경 구절은 개역개정판에서 가져왔습니다.

가우디와 돈키호테를 만나는 인문 여행

스페인
예술로
걷다

강필 지음

지식서재

CONTENTS

마드리드와 티센보르네미사 미술관

마드리드와 레이나 소피아 미술관

톨레도와 돈키호테, 엘 그레코

그라나다와 알함브라 궁전

바르셀로나와 가우디

피게레스와 달리 극장미술관

빌바오와 구겐하임 미술관

부록

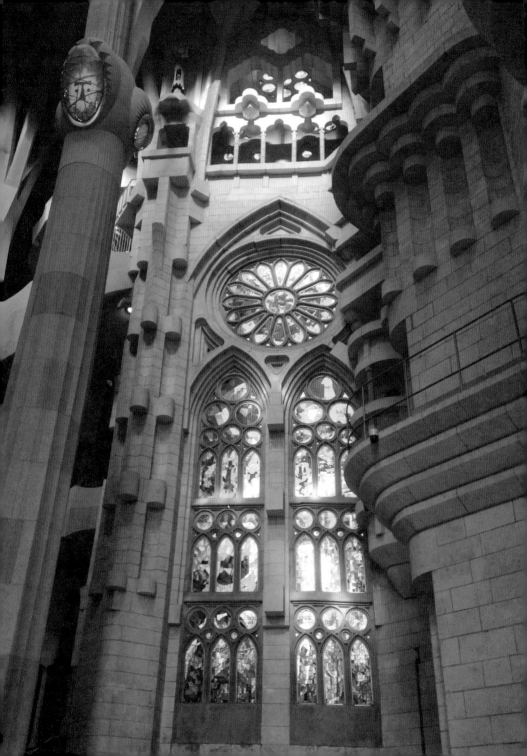

스페인은 내게 가우디의 나라였다. 대학 수업 때 교수님이 슬라이드로 보여 준 가우디의 건축을 마주한 뒤로 늘 그랬다. 박스형 콘크리트 아파트들이 일렬로 늘어선 풍경에 익숙하던 내게, 건물 표면이 바다 물결처럼 출렁거리고 발코니 난간이 담쟁이덩굴처럼 휘감기며 뻗은 장면은 충격 그 자체였다. 꼭 한 번은 스페인으로 날아가 가우디의 건물을 내 눈으로 직접 확인하리라, 결심했다.

결심이 현실로 바뀐 것은 이십여 년 뒤였다. 여행 루트는 가우디의 건축물들이 한데 모여 있는 도시 바르셀로나에, (비싼 비행기 표 끊고 간 김에 뽕을 뽑자 하고) 다른 도시 몇 곳을 추가해 짰다. 그래도 이번 여행의 핵심은, 역시 가우디라고 생각했다. 하지만 내 생각은 틀렸다. 마드리드의 미술관들은 내가 좋아하지만 소장처까지는 기억하지 못했던 많은 명화들을 실물로 보여 주었다. 톨레도는 그 유명한 브로맨스 커플 돈키호테와 산초를 소개해 주었으며, 그라나다는 꿈결같이 아름다운 이슬람 궁전을 만나게 해 주었다. 가우디의 도시라고만 생각했던 바르셀로나조차 FC 바르셀로나 축구 팀과 카탈루냐 역사로 나를 안내했다. 그렇게 스페인은 벨라스케스의, 고야의, 피카소의, 돈

키호테의, 중세 이슬람과 안달루시아의, 카탈루냐의, 바스크의 나라가 되었다.

스페인에 대한 관심은 그곳에 머물 때보다 떠나와서 더 커졌다. 그곳의 역사를 찾아보고 그곳의 음악을 듣고 그곳의 전통 음식을 먹었다. 바르셀로나 람블라 거리의 차량 테러 소식에 소스라치게 놀랐고, 카탈루냐의 분리 독립 선언 소식에 후속 기사를 기다리기도 했다. 그러면서 깨달은 사실은 내가 갖고 있던 스페인의 이미지는 극히 일부 지역에 한정된다는 것이었다. 나와 함께 여행했던 19년 지기는 "스페인 하면 투우와 플라멩코만 떠올리는 게 얼마나 좁은 생각이냐고" 하고 말했다. 그 말대로 스페인은 지역마다 독특한 문화와 전통을 형성하고 있다.

스페인은 크게 카스티야(이는 다시 카스티야 라 만차, 카스티야 이 레온으로 나뉜다), 카탈루냐(이는 다시 인근에 있는 아라곤, 발렌시아 등으로 나뉠 수 있다), 안달루시아, 바스크 지역으로 나뉜다. 원래는 지역마다 다른 왕국이 세워져 있다가 수세기에 걸쳐 서로 흡수, 통합되어 한 나라를 이루었다. 그러다 보니 문화도, 역사도, 심지어 어떤 지역은 인종과 언어마저 다르다. 스페인 중앙 정부는 각 지역의 자치권을 인정하고 있지만, 바스크와 카탈루냐는 아예 분리 독립을 하려는 의지가 강하다. 특히 1939년 프랑코 독재 정권이 수립된 뒤 극심한 탄압과 차별을 당하면서 바스크에서는 무장투쟁 단체가 만들어졌다. 2017년 10월에는 카탈루냐 자치정부가 분리 독립을 선언했다 좌절하기도 했

다. 독립의 움직임은 수면 아래로 내려갔지만 그 불씨가 완전히 꺼진 것은 아니다. 이런 배경을 미리 알고 본문으로 들어간다면 스페인에 대한 이해가 더 풍성해질 것이다.

여행을 떠나는 분들은 각자의 이유를 갖고 있을 것이다. 나는 여행이란 어떤 길을 갈지 선택하고 그 길을 가는 과정에서 내 삶에 잠재된 새로움을 발견하는 것이라 생각한다. 내가 선택한 길은 '예술과 인문 루트'다. 스페인에서 나는 예술과 인문 루트를 따라가면서 스페인 사람들의 삶과 문화, 역사를 조금이나마 경험했다. 새로운 경험은 내 삶을 변화시켰다. 이 책은 그 결과물이다. 자료와 사진들을 뒤지고 글을 쓰면서 나는 이번 여행에서 놓쳤던 것들이 무엇이었는지 깨달았다. 그래서 사람들은 다시금 짐을 꾸리고 떠나는가 보다. 언젠가 경험과 지식이 쌓이면(무엇보다 돈이 모이면) 나는 또 다른 루트로 여행을 떠날 생각이다. 독자분들도 이 책을 통해 스페인을 예술과 인문 루트로 경험해 보시기를, 더 나아가 자신만의 여행 루트를 만들어 나가시기를 바란다.

마지막으로 기꺼이 내 여행의 동행자가 되어 준 벗들과 19년 지기에게 덕분에 외롭지 않았다는 고마움을 전한다. 늘 돌아갈 휴식처가 되어 준 엄마, 든든한 버팀목이 되어 준 아빠에게는 언젠가 멋진 여행을 함께 떠나자는 말씀을 드린다.

마드리드와 프라도 미술관

MADRID
&
MUSEO NACIONAL DEL
PRADO

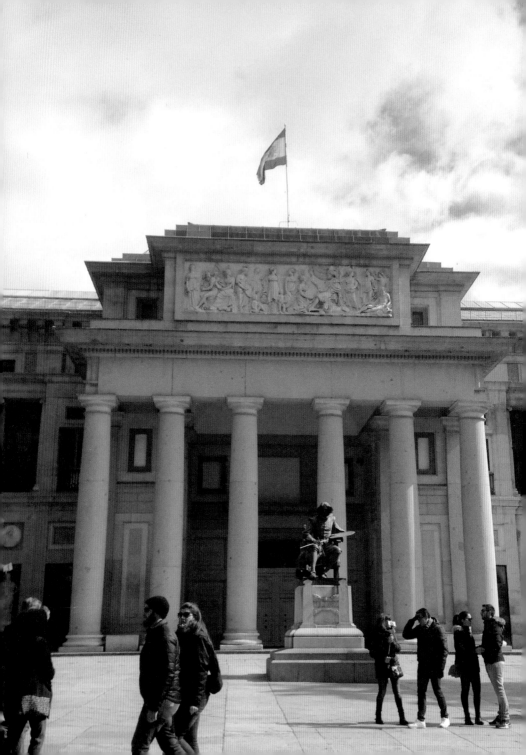

프라도 미술관
: 고야와 벨라스케스의 환영을 받다

주소	Calle Ruiz de Alarcón 23, 28014, Madrid
교통	지하철 1호선 아토차Atocha 역, 2호선 방코 데 에스파냐Banco de España 역,
	1호선 안톤 마르틴Antón Martín 역
관람 시간	월-토요일 10:00-20:00, 일요일과 공휴일 10:00-19:00
	(1월 6일, 12월 24일, 12월 31일은 10:00-14:00)
휴관일	1월 1일, 5월 1일, 12월 25일
입장료	일반권 15유로(폐관 2시간 전부터 무료)
홈페이지	www.museodelprado.es

마드리드 공항에서 내린 여행자들은 대부분 아토차Atocha 역으로 향한다. 그곳이 마드리드 시내 중심이기 때문이다. 1851년에 마드리드 최초로 세워진 기차역인 아토차 역은 역사적으로나 기능적으로나 우리나라로 치면 서울역쯤 된다. 여러 지하철 노선과 스페인 국영철도인 렌페RENFE가 만나는 지점이어서 여행자의 눈에는 너무 크고 복잡하다. 유동 인구와 여행자와 걸인이 많고(내 옆구리를 찌르며 돈을 요구하는 스페인 할머니 때문에 화들짝 놀라기도 했다) 또 시위하는 무리들이 자주 출몰하기도 한다. 그곳에서 10분 이내의 거리에 프라도 미술관Museo Nacional del Prado이 있다.

프라도 미술관 본관.

숙박비 몇 푼 아끼자고 호텔을 외진 곳에 잡았다가 시간과 돈, 체력까지 낭비한 경험이 있던 나는 웬만하면 방문할 장소 근처에다 숙소를 잡는다. 그럼에도 아토차 역 앞 호텔에 짐을 풀고 프라도 미술관으로 가다가 깜짝 놀랐다. 이 건물이 프라도? 벌써? 숙소에서 걸어서 5분밖에 걸리지 않았다. 마드리드 시민들에게는 접근성이 매우 좋은 위치에, 게다가 대로변에 자리하고 있는 게 분명했다.

하지만 나를 더 놀라게 한 것은 따로 있었다. 매표소 구멍이 나무 판자로 단단히 막혀 있었다. 설마 휴관일? 분명 확인하고 왔는데 이럴 리 없었다. 벽에 붙어 있는 안내판에도 휴일은 1월 1일, 5월 1일, 12월 25일'뿐'이라고 적혀 있었다. 내가 방문한 때는 2월이었다. 다음 날 다른 도시로 이동할 예정이었던 나는 마음이 조급해졌다. 옷 벗은 마하도, 마르가리타 공주도 못 보고 마드리드를 떠나야 한다니.

배낭을 멘 점퍼 차림의 금발 청년이 다가왔다. 누가 보더라도 여행자 행색이었다. 그 역시 닫힌 매표소 문을 보고 몹시 당황하는 눈치였다. 내가 그랬던 것처럼 주변을 두리번거리다 안내판을 읽고 또 읽었다.

나는 미술관 앞 광장에 있는 벨라스케스 동상을 망연자실 올려다보았다. 벨라스케스는 〈라스 메니나스Las Meninas〉에 등장한 모습 그대로 오른손에는 붓을, 왼손에는 타원형 팔레트를 들고 있었다. 두 갈래로 다듬어 양 끝을 맵시 있게 하늘로 추켜올린 저 카이저 수염을 그림으로 볼 수 없다니. 가만, 프라도 미술관 앞에는 고야 동상이

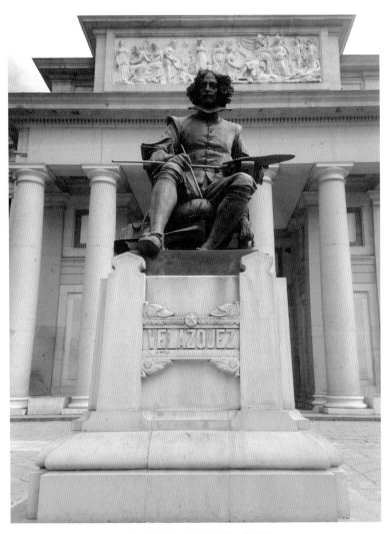

프라도 미술관 정문 앞에 있는 벨라스케스 동상.

있다고 들었는데 웬 벨라스케스 동상? 입구가 여기 말고 다른 곳에 또 있을지 몰랐다.

그러고 보니 얼떨떨한 나와 금발 청년을 제외한 다른 행인들은 당황하는 기색 없이 벨라스케스 동상과 다정하게 사진을 찍고는 건물 끝 골목으로 사라졌다. 나는 배낭을 고쳐 메고 그들을 따라갔다. 건물이 끝나는 지점에서 넓은 마당이 나타났고 계단에 동상 하나가 서 있었다. 고야 동상! 그렇다. 매표소는 건물 측면에 위치해 있었다.

고야 동상은 고야 자체보다 기단 아래에 만들어 놓은 대리석이 더 볼만했다. 고야의 그림 속 인물들이 입체적으로(비록 부조이기는 하지만) 새겨진 채 아우성을 치고 있었다. 누드로 비스듬하게 누워 있는 마하, 활짝 펼친 날개로 음산한 기운을 내뿜고 있는 박쥐, 탐욕스러운 표정을 짓고 있거나 비열하게 웃고 있는 군중들. 고야 동상은 프라도 미술관이 그를 어떻게 평가하며 또 어떻게 대접하는지를 잘 보여 주고 있었다.

프라도 미술관이 자랑스럽게 내세우는 국보급 예술가들이 누구인지는 벨라스케스 동상이 있는 정문에도 잘 나타나 있다. 정문 양쪽 벽에 마치 비석처럼 네 명의 예술가에게 바치는 대리석 판이 대문짝만하게 붙어 있다. 그 영광스러운 예술가들의 이름을 말해 보자면 벨라스케스, 고야, 엘 그레코, 그리고 무리요Bartolomé Esteban Murillo다. 프라도 미술관 1층에는 모두 네 개의 입구가 있는데, 이미 보았듯이 정문은 벨라스케스, 건물 오른쪽 입구는 고야의 차지다. 내가 이용하

지 않은 건물 왼쪽 입구에서는 무리요 동상이 관람객을 맞이한다. 이 세 개의 문은 각각 벨라스케스 문, 고야 문, 무리요 문이라고 한다. 나머지 하나의 문인 건물 뒤쪽 입구는 산 헤로니모 왕립성당Iglesia de San Jerónimo el Real(별칭은 '로스 헤로니모스Los Jerónimos')을 향해 나 있어 헤로니모스 문이라고 불린다.

프라도 미술관은 자연사박물관을 지으려 했던 카를로스 3세에 의해 1785년부터 건립되기 시작했다. 공사는 나폴레옹과의 전쟁으로 중단되었다가 전쟁 후 페르난도 7세에 의해 다시 진행되었다. 이때 용도가 자연사박물관에서 스페인 왕가의 소장품을 모아 놓은 미술관으로 변경되었다. 이 과정에서 많은 영향을 미친 사람은 페르난도 7세의 부인이었던 브라간사의 마리아 이사벨María Isabel de Braganza 왕비였다. 스페인 왕가의 방대한 소장품을 기반으로 하여 이후 추가된 작품까지 전부 합친 소장품은 현재 8천 점이 넘는다.

프라도 미술관이 일반인들에게 개방된 시기는 1819년 11월부터다. 현재는 월요일부터 토요일까지 저녁 6-8시, 일요일과 공휴일 저녁 5-7시를 무료관람 시간으로 정해 놓고 있다. 시민에게 문화와 예술을 아낌없이 제공한다는 공공 미술관의 역할을 제대로 실천하고 있는 것이다. 주머니 사정이 좋지 않은 여행자라면 고려해 볼만하다. 하지만 같은 목적으로 그 시간대에 나타나는 사람들이 많으니 오래 줄을 설 각오를 해야 한다. 잘못하면 작품 보는 시간보다 기다리는 시간이 길어질 수 있으니, 한두 시간 일찍 갈 것을 추천한다.

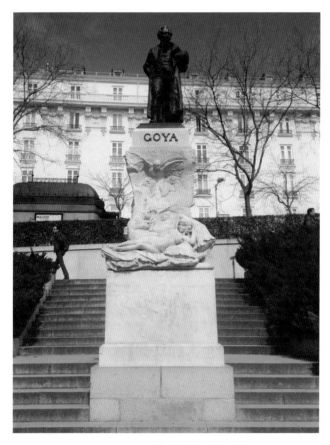

프라도 미술관 매표소 앞 계단에 서 있는 고야 동상.

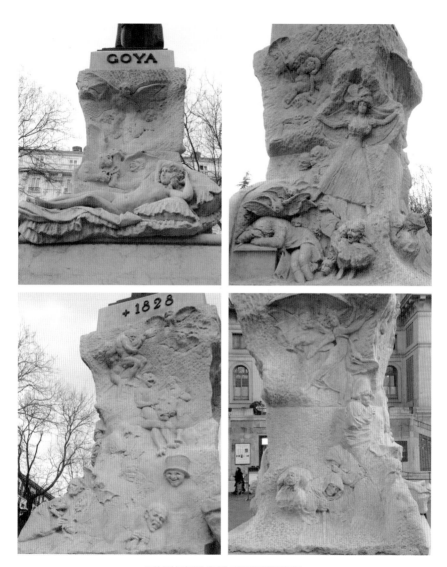

고야 동상 아래에 새겨진 고야 작품의 주인공들.

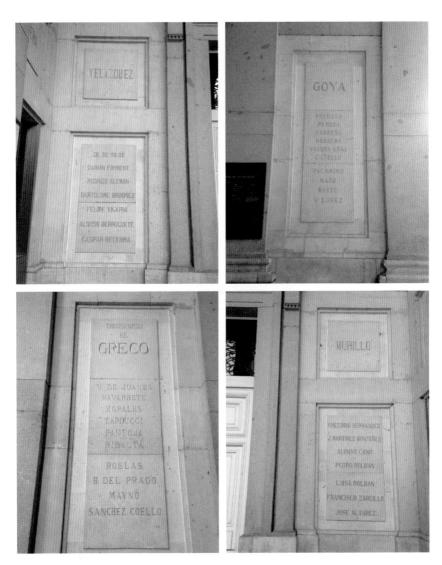

프라도 미술관 정문 벽에 붙어 있는 대리석 판.
벨라스케스, 고야, 엘 그레코, 무리요의 이름이 새겨져 있어 이 미술관의 주인공이 누구인지 알려 준다.

게다가 교과서에 실린 작품들만 본다 해도 하루는 족히 걸리니 비용 대비 만족도를 따져 봐야 한다. 만족도는 말 그대로 주관적인 가치이니 독자분들 개개인의 판단에 맡긴다. 두 시간 무료관람을 하고 끝낼 수도 있고, 며칠에 걸쳐 무료관람 시간마다 찾아갈 수도 있다.

입장료를 낸다 해도 여러 선택권이 있다. 일반권General Admission(15유로)을 끊을 수도 있고, 인근에 있는 티센보르네미사 미술관과 레이나 소피아 미술관까지 세 미술관 입장이 가능한 할인권Art Walk Pass(1년 기한에 32유로)을 살 수도 있다. 이 책이 제안하는 예술 루트로 마드리드를 여행하려는 독자분이라면 후자의 선택이 돈을 아끼는 방법이다.

돈을 절약할 수 있는 한 가지 방법이 더 있긴 하다. 무료입장이 가능한 18세 이하 나이이거나 그 나이로 회춘하는 것이다. 그럴 능력만 있다면 말이다.

프라도 미술관 건물 뒤쪽에 있는 산 헤로니모 왕립성당. ▶

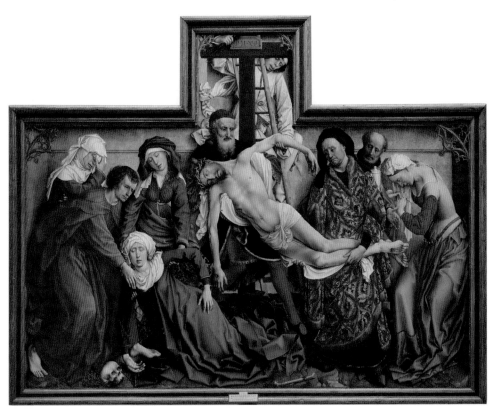

로히어르 판 데르 베이던, 〈십자가에서 내려지는 그리스도〉,
약 1435년, 패널에 유채, 220×262cm, 마드리드, 프라도 미술관.

로히어르의
〈십자가에서 내려지는 그리스도〉
: 이름을 잃었던 대가의 최고작

로히어르 판 데르 베이던Rogier van der Weyden, 약 1399-1464은 플랑드르(현재의 벨기에)에서 활동한 북유럽 르네상스 미술가다. 1436년 30대의 나이에 브뤼셀 공식 화가가 되어 시에서 작품을 의뢰받는 등 큰 성공을 거두었다. 국경을 넘나들며 작품을 주문받는 등 국제적인 명성까지 떨쳤으나 근대에 와서는 사람들의 관심에서 멀어졌다. 아마도 근대 사람들에게는 로히어르의 그림이 그다지 매력적이지 않았던 것 같다.

로히어르의 이름이 사람들 사이에서 잊히자 그의 작품과 다른 화가들의 작품이 혼동되기 시작했다. 특히 로히어르의 작품은 기법상 스승인 로베르 캉팽Robert Campin과 유사한 탓에 혼선을 가중시켰다.

이러한 현상에 일조한 사람은 조르조 바사리Giorgio Vasari다. 그는 자신의 유명한 저서 『화가, 조각가, 건축가들의 생애Le vite de' più eccellenti pittori, scultori e architettori』(『미술가 열전』이라고도 한다)에서 로히어르를 '브뤼헤 출신의 루기에로Rugiero da Brugia'라고 출신지를 잘못

표기했다(브뤼셀과 브뤼헤가 좀 헷갈리기는 한다).

한 번 실수가 발생하자 오류는 걷잡을 수 없이 확대되었다. 16세기 화가이자 전기 작가인 카렐 반 만데르Carel van Mander는 로히어르를 브뤼셀 출신으로 알고 있었다. 그래서 바사리의 책을 보고 '브뤼헤 출신의 루기에로'라는 화가가 따로 있다고 착각했다. 그래서 『화가 평전Het Schilderboeck』을 쓸 때 동일인을 두 사람으로 구분했다.

19세기에는 '로히어르 판 데르 베이던'이라는 이름을 공유한 아버지 화가와 아들 화가가 있었다는 주장이 제기되었다. 마치 한스 홀바인 1세와 한스 홀바인 2세처럼 말이다. 19세기 말에는 로히어르의 진짜 작품과, 그의 작품과 유사한 것들을 뭉뚱그려 '플랑드르의 대가Maître de Flémalle'의 창작물이라고 하기까지 했다.

긴 세월에 걸친 오류를 바로잡은 이는 현대 미술사가 에르빈 파놉스키Erwin Panofsky였다. 20세기에 와서야 로히어르는 자신의 이름과 작품을 되찾은 것이다.

그런 로히어르의 최고 명작으로 손꼽히는 작품이 프라도 미술관에 있다. 〈십자가에서 내려지는 그리스도Descent from the Cross〉다. 이 작품은 루뱅Leuven의 자경대Schutterij(지역 사회의 권리를 보호하기 위해 지역 주민 스스로가 조직한 단체)로부터 의뢰를 받아 제작되었다.

예수 그리스도를 따르던 사람들이 그의 시신을 거두는 장면은 사실 여러 화가들에 의해 그려진 흔한 주제였다. 그러나 로히어르의 작품처럼 인물들의 슬픔을 생생하게 기록한 경우는 흔치 않다. 이탈리

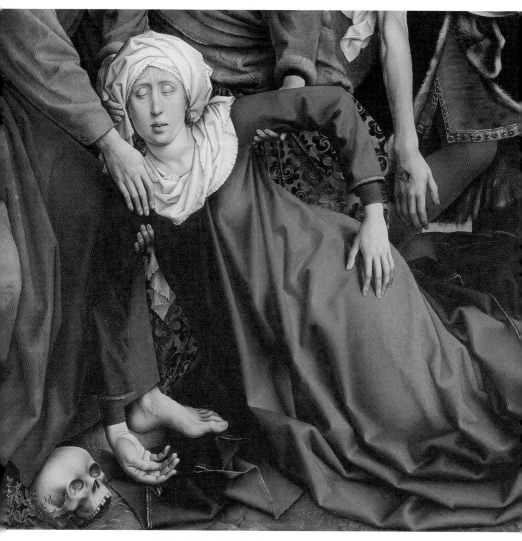

로히어르 판 데르 베이던, 〈십자가에서 내려지는 그리스도〉 부분.
성모 마리아가 애통함을 이기지 못해 쓰러져 있다.

아 르네상스 미술에 익숙한 눈으로 보면 로히어르의 인물들은 어딘지 부자연스러워 보인다. 그러나 인간의 격정적 감정을 극적으로 표현했다는 측면에서 매우 감동적이다. 좁은 공간에 빼곡하게 들어선 인물들은 각자의 슬픔과 고통을 그대로 드러내고 있다. 구도와 인물의 특징을 세밀하게 계획하지 않았더라면 이룰 수 없었을 성과다.

가장 먼저 눈에 띄는 것은 십자가 모양을 하고 있는 패널이다. 중앙에 그리스도의 시신이 있다. 그리스도의 상체를 붙잡고 있는 붉은 옷의 남자는 니고데모이며, 그리스도의 다리를 붙들고 있는 황금색 옷의 인물은 아리마대의 요셉이다(니고데모와 아리마대의 요셉을 바꿔 얘기하는 설도 있다). 사다리에 올라가 있는 청년은 니고데모의 하인이거나 아리마대의 요셉의 하인일 것이다.

그러나 이 작품의 주인공은 따로 있다. 파란 옷을 입은 채 쓰러진 성모 마리아다. 마리아의 자세는 죽은 아들의 자세와 똑같이 반복되어 더욱 강조된다. 얼마나 애통하면 저렇게 정신을 잃고 쓰러질까 싶다. 자식을 잃은 슬픔은 다른 어떤 슬픔과도 비교할 수 없다고 한다. 그런 슬픔에 빠진 마리아를 붉은 옷의 복음사가 요한이 곁에서 부축하고 있다.

성모 마리아의 오른손 옆에는 해골이 있는데, 이것은 장소를 나타낸다. 그리스도가 십자가 처형을 당한 장소는 예루살렘의 골고다Golgotha 언덕이다. 골고다는 해골이라는 뜻으로, 두개골 모양의 바위가 있어 그렇게 불렸다고 한다.

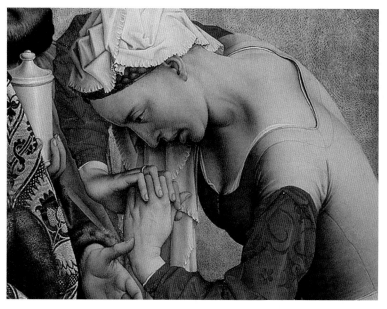

로히어르 판 데르 베이던, 〈십자가에서 내려지는 그리스도〉 부분. 막달라 마리아가 눈물을 흘리고 있다.

오른쪽 끝에서 고개를 숙인 채 두 손을 모으고 있는 여자는 막달라 마리아다. 자세히 보면 눈에서 눈물이 떨어지고 있다. 막달라 마리아의 슬픔도 성모 마리아만큼 절절하다.

그리스도가 십자가 처형을 당하게 되자 그의 제자로 대접받던 이들 대부분은 뿔뿔이 흩어져 도망을 갔다. 그리스도의 마지막을 지킨 것은 몇몇 제자와 어머니인 성모 마리아, 그리고 한때 귀신 들렸던 여자 막달라 마리아였다.

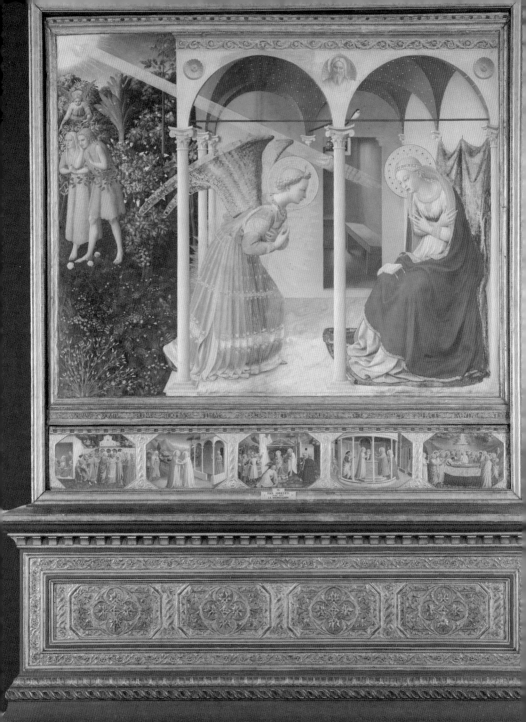

프라 안젤리코의 〈수태고지〉
: 신실한 수도사가 기도로 완성한 그림

이탈리아 르네상스 화가 프라 안젤리코Fra Angelico, 1387-1455는 여러 개의 이름을 가지고 있다. 태어날 당시에는 구이도 디 피에트로Guido di Pietro였다. 이후로 프라 조반니 다 피에솔레Fra Giovanni da Fiesole(피에솔레의 요한 수사), 프라 조반니 안젤리코Fra Giovanni Angelico(천사 같은 요한 수사) 등등으로 불렸다. 우리가 흔히 쓰는 명칭 '프라 안젤리코'는 '천사 같은 수사'라는 뜻이다.

이 많은 이름에서 알 수 있듯이, 그는 화가이기 전에 수도사였다. 피에솔레의 산 도메니코San Domenico 수도원이 그의 젊은 시절 집이었다.

천사 같다는 한결같은 수식어에서는 그의 성품을 짐작할 수 있다. 조르조 바사리는 『미술가 열전』에서 프라 안젤리코를 가리켜 "위대한 예술가이자 훌륭한 수도사로서 찬양받고 기억될 자격을 갖춘 사람"이라고 표현했다. 더 나아가 교황이 제안한 피렌체 대주교 자리마저 사양할 만큼 겸손했다고 전한다. 프라 안젤리코의 재능과 능력이라면 부유하고 성공적인 위치도 가능했을 텐데, 그는 늘 낮은 자리에서 수

프라 안젤리코, 〈수태고지〉, 1425-1428년,
패널에 템페라, 194×194cm, 마드리드, 프라도 미술관.

도사의 삶을 사는 데 만족했다는 것이다.

신실하고 경건한 수도사의 면모는 작품에도 그대로 반영되었다. 프라 안젤리코는 〈수태고지Annunciazione〉를 여러 점 그렸는데, 그중 하나가 프라도 미술관에 있다. 천사 가브리엘이 처녀 마리아에게 나타나 마리아가 예수 그리스도를 잉태할 것이라고 전하는 장면이다.

천사가 이르되 마리아여 무서워하지 말라. 네가 하나님께 은혜를 입었느니라. 보라 네가 잉태하여 아들을 낳으리니 그 이름을 예수라 하라. 그가 큰 자가 되고 지극히 높으신 이의 아들이라 일컬어질 것이요. 주하나님께서 그 조상 다윗의 왕위를 그에게 주시리니 영원히 야곱의 집을 왕으로 다스리실 것이며 그 나라가 무궁하리라.
마리아가 천사에게 말하되 나는 남자를 알지 못하니 어찌 이 일이 있으리이까.
천사가 대답하여 이르되 성령이 네게 임하시고 지극히 높으신 이의 능력이 너를 덮으시리니. 이러므로 나실 바 거룩한 이는 하나님의 아들이라 일컬어지리라.(「누가복음」 1장 30-35절)

프라 안젤리코, 〈수태고지〉의 하단 패널 5점. 왼쪽부터 마리아의 탄생과 요셉과의 결혼,
사촌 엘리사벳과의 만남, 예수의 탄생, 성전 봉헌, 성모의 죽음이 그려져 있다.

화면은 아치형 지붕을 떠받치는 회랑 기둥에 의해 세 부분으로 나
뉜다. 오른쪽부터 마리아, 가브리엘 천사, 낙원에서 쫓겨나는 아담과
이브다.

주인공인 마리아는 처녀인 자신이 아이를 낳을 것이라는 소식에 놀
라고 있다. 그러나 그것이 신의 뜻임을 알고 겸손히 받아들인다. 그런
의미로 엇갈린 두 손을 가슴에 대고 있다. 몸에 두른 망토의 파란색은
아치에 다시 쓰이면서 화면에 리듬감을 준다. 태양에서 빛이 내려와
마리아를 비추는데, 이것은 예수의 잉태 순간을 표현한 것이다. 천사
가브리엘은 몸을 수그리고 예수의 어머니에게 예의를 갖추고 있다.

프라도 미술관에 있는 〈수태고지〉에서 가장 인상적인 장면은, 그
러나 왼쪽 부분이다. 아담과 이브가 가죽 옷을 입은 채 낙원에서 추
방당하고 있다. 하늘에서는 천사가 그들을 내려다본다. 다른 〈수태고
지〉에서는 흔히 볼 수 없는 장면이다. 프라 안젤리코는 예수의 탄생이
어디서 기원했는지를 알리고 싶었던 듯하다.

예수가 인간의 몸으로 태어나 십자가에 못 박혀 죽은 것은 아담과

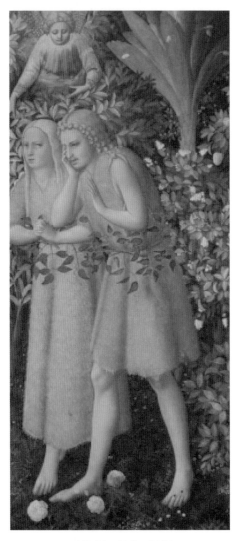

프라 안젤리코, 〈수태고지〉 부분.
아담과 이브가 저지른 원죄 때문에 예수가 탄생했음을 알려 준다.

이브가 원죄를 지었기 때문이다. 아담과 이브는 선악을 알게 하는 나무의 열매를 따 먹지 말라는 하나님의 말씀을 거역하는 죄를 범한다. 이때부터 인간은 영생을 잃고 죽을 운명에 처한다. 이를 속죄하기 위해 예수가 지상으로 내려온 것이다.

프라 안젤리코는 그림을 그리기 전에 꼭 무릎을 꿇고 기도를 드렸다고 한다. 그에게 그림이란 스스로에게는 신앙의 고백이요, 성도들에게는 설교의 다른 방식이었던 셈이다.

프라 안젤리코가 신에 대한 믿음으로 완성한 그림들은 근대에 와서는 크게 주목받지 못했다. 신실함과 경건함이 인정받지 못한 시대였던 것이다.

그러나 현대로 들어오면서 그의 작품은 재평가되기 시작했다. 1982년 프라 안젤리코는 교황 요한 바오로 2세의 시복을 받았다. 이때 이름을 하나 더 추가하게 되었는데, '일 베아토 프라 안젤리코 조반니 다 피에솔레Il Beato Fra Angelico Giovanni da Fiesole(천사 같은 복자 피에솔레의 요한 수사)'다.

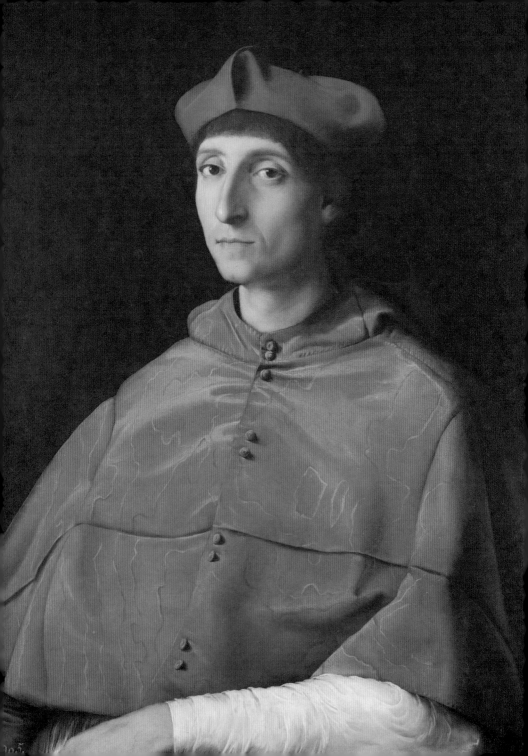

라파엘로의 〈추기경의 초상〉
: 어떤 고해성사도 받아 줄 것 같은 추기경의 얼굴

사람에게 첫인상이 중요하듯이 그림도 첫 느낌이 중요하다. 라파엘로 그림 속의 추기경은 그런 점에서 '합격'이다. 선량해 보이는 커다란 눈, 단정하게 깎은 머리카락은 그가 성실하고 진실한 인물이라는 느낌을 준다. 야무지게 다문 입술은 비밀도 잘 지켜 줄 것 같다. 이런 사람에게 고해성사를 한다면 어떤 부끄러운 죄도 다 털어놓을 수 있을 듯싶다.

머리에서 어깨, 팔로 내려오는 몸의 윤곽선은 안정적인 삼각형 구도를 이루고 있다. 〈모나리자〉를 그린 레오나르도 다 빈치의 영향을 받았을 것이다. 모자(비레타biretta라고 한다)와 망토(모제타mozzetta라고 한다)의 진홍색은 추기경이 공식적으로 입는 복장의 색깔이다. 예수가 흘린 피에 대한 경의를 표현하고 또한 신앙을 위해서라면 목숨까지 바칠 각오가 되어 있다는 뜻이다. 그래서 추기경을 홍의교주紅衣敎主라고도 부른다. 참고로 말하면, 교황은 흰색, 주교는 자주색, 사제는 검은색(때로 흰색) 복장을 한다.

그림의 모델이 누구인지에 대해서는 여러 설들이 있으나 증명된 바는 없다. 알리도시Alidosi, 비비에나Bibbiena, 치보Cybo, 트리불조Trivulzio 등 여러 추기경 이름이 언급되나, 당시 교황인 율리우스 2세의 휘하에 있던 추기경들 중 한 명일 것이라는 추측만 가능할 뿐이다.

작가 라파엘로 산치오Raffaello Sanzio, 1483-1520는 레오나르도 다 빈치, 미켈란젤로와 함께 3대 이탈리아 르네상스 미술가로 불린다. 궁정화가인 아버지를 가졌지만 어린 시절 부모를 모두 잃고 고아가 되는 바람에 숙부 집에서 자랐다.

피렌체에서 몇 년 활동하던 라파엘로는 로마로 가서 교황 율리우스 2세에게 고용된다. 그리고 바티칸 궁전에 있는 '서명의 방Stanza della Segnatura'의 천장화와 네 벽면의 벽화를 완성한다. 그 벽화 중 하나가 유명한 〈아테네 학당Scuola di Atene〉이다. 고대 철학자 플라톤과 아리스토텔레스를 중심으로 여러 철학자와 사상가들이 그려진 대작이다.

교황을 든든한 후원자로 둔 라파엘로는 로마에서 커다란 명성을 얻었다. 게다가 그는 우아하고 세련된 매너를 갖춘 매력적인 미남이었다. 당연히 사람들 사이에서 인기가 많았고, 많은 여자들과 사랑에 빠졌다. 조르조 바사리가 "라파엘로를 죽음에 이르게 한 것은 연애"라고 말할 정도였다.

바사리의 말이 사실인지는 모르겠지만 라파엘로는 37세의 젊은 나이에 세상을 떠났다. 레오나르도 다 빈치가 67세, 미켈란젤로가 89세

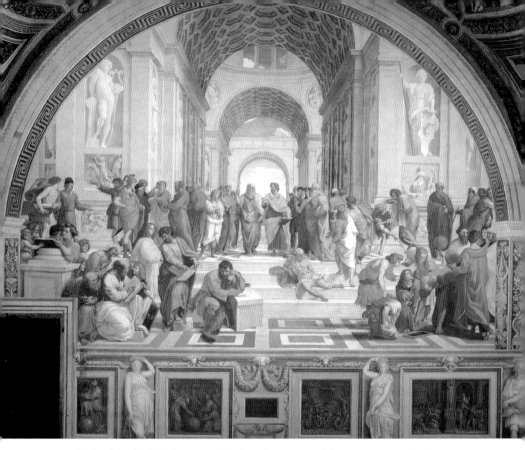

라파엘로 산치오, 〈아테네 학당〉, 1509-1511년, 프레스코화, 500×770cm, 바티칸, 바티칸 박물관, 서명의 방.

에 생을 마감한 것에 비하면 너무 이른 죽음이었다. 그럼에도 그가 이룬 성취는 그를 천재의 반열에 올리기에 충분했다. 평범한 사람들이라면 평생 가도 이룰 수 없는 작업들을 짧은 시간 내에 해내느라 생명이 소진했으리라는 생각도 해 본다.

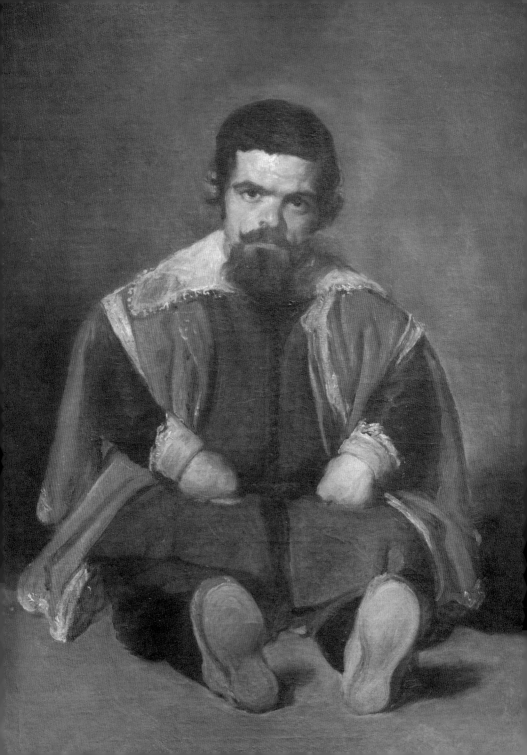

벨라스케스의 〈궁정 광대의 초상〉
: 궁정의 아웃사이더를 그리다

프라도 미술관 정문을 지키는 터줏대감인 디에고 벨라스케스Diego Rodríguez de Silva y Velázquez, 1599-1660는 20대에 이미 궁정화가로 발탁되었다. 스페인 왕 펠리페 4세의 총애는 대단해서 벨라스케스에게만 자신의 초상화를 맡길 정도였다. 벨라스케스는 궁전에서 살면서 왕과 왕족의 모습을 가까이서 지켜보고 화폭에 담았다.

그 과정에서 신분 상승을 노렸던 벨라스케스는 자신이 콘베르소 converso 출신이라는 사실을 숨겼다. 콘베르소란 중세 스페인 시기에 박해를 피하기 위해 그리스도교로 개종한 유대교도를 가리키는 말로, 당시 사람들에게 돼지marrano, 변절자tornadizo라 불릴 정도로 경멸의 대상이었다.

부지런한 데다 재능까지 뛰어났던 벨라스케스는 승승장구했다. 말년에는 그토록 원하던 기사작위까지 수여받았다. 벨라스케스는 자신이 귀족이라고 떠들고 다녔지만 실제로는 그 아래인 하급귀족 (이달고hidalgo)이었을 것으로 추측된다. 게다가 궁정화가는 화가로서

는 가장 높은 지위라고 할 수 있지만, 급료가 왕의 전속 이발사와 비슷한 수준이었다. 당시 화가가 어떤 대접을 받았는지 알 수 있다(당시는 헤어 디자이너가 예술가란 개념이 없었다는 점을 감안하자). 그런 취급에서 벗어나고자 했던 벨라스케스가 기사작위를 받았다는 것은 간절히 원하던 신분 상승을 이뤘다는 말이었다. 말하자면 그는 입지전적 인물이었던 셈이다.

그럼에도 벨라스케스는 성공욕만 가졌던 게 아니었다. 만일 그랬다면 그는 평생 왕과 왕족을 그리는 일에만 전념했을 것이다. 그래도 될 만큼 그림 실력과 정치적 수완이 뛰어났고 궁에서 지위도 날이 갈수록 높아졌다. 그러나 그의 시선은 전혀 다른 쪽으로 향했다. 그는 왕과 왕족의 그림만큼 궁정에 고용된 사람들의 초상화도 많이 그렸다. 그중 대표작이 〈궁정 광대의 초상El bufón el Primo〉이다.

그림의 모델인 세바스티안 데 모라Sebastian de Morra는 발을 뻗고 앉아 양손을 허리에다 올리고 있다. 입고 있는 옷은 값비싸 보인다. 감상자는 그림 속 인물의 앙증맞은 몸 때문에 아이인가 생각하다가, 그의 얼굴을 본 순간 당황하게 된다. 세월의 흐름을 짐작하게 하는 이마의 주름과 상대의 마음을 꿰뚫어 볼 듯한 시선 때문이다. 그림 속 주인공은 당당하면서도 경솔하지 않고 날카로우면서도 깊이 있는 눈빛을 하고 있다. 이런 눈빛은 아무나 가질 수 있는 게 아니다. 긴 세월 갖은 모욕과 멸시를 견디면서도 자신을 잃지 않기 위해 마음을 다져 온 사람만의 것이다. 세바스티안 데 모라의 눈빛과 자세는 그 세

월을 고스란히 전해 준다.

　당시 유럽 궁정에는 왕과 귀족들 외에도 그들의 품위를 유지시켜 주기 위한 여러 계급의 사람들이 고용되어 있었다. 화가, 의사, 악장, 시종과 시녀 등이 그들이다. 그중 하나가 광대였다. 광대는 중세 즈음부터 유럽 왕실에 고용되어 왕족들을 즐겁게 해 주는 일을 맡았다. 가끔은 왕에게 바른말을 하는 '비판적 역할'을 하기도 했는데, 이것은 유머와 해학이 가진 또 다른 기능이기도 하다.

　윌리엄 셰익스피어의 『리어 왕』을 보면 광대가 폭풍우 몰아치는 광야로 쫓겨난 리어 왕을 보필하며 그의 어리석음을 비꼬는 장면이 나온다. 당시 왕실에서 광대가 하는 역할을 잘 보여 주는 장면이다. 광대는 자기 스스로 웃음거리가 되어 사람들을 즐겁게 해 주기도 하고, 또 비난받아 마땅한 사람들을 웃음거리로 만들기도 했다. 왕실은 광대에게 이런 역할을 허락했고 어느 정도까지는 말과 행동의 자유를 보장해 주었다.

　광대 중에서도 난쟁이는 독특한 존재였다. 신체 장애는 귀족들의 놀림거리가 되었고 짓궂은 농담의 대상이 되었다. 난쟁이들은 그러한 취급을 용인하는 대가로 왕실로부터 보수를 받았고 화려한 왕궁에서 살 수 있었으며 값비싼 옷을 걸칠 수 있었다. 당시 많은 장애인들이 서커스나 떠돌이 극단에 고용되어 비참한 생활을 했으니 궁정 광대는 그보다는 나은 삶을 살았다고 볼 수 있다. 그럼에도 독립적인 한 개인으로 존중받았다고는 볼 수 없다.

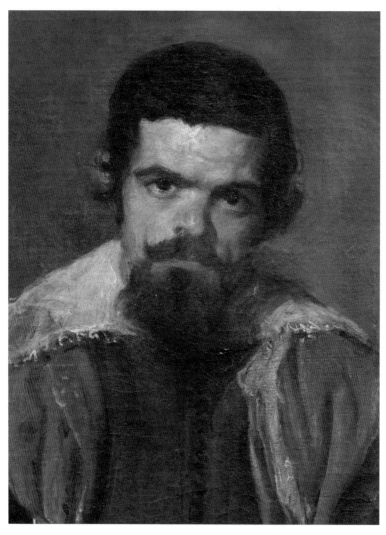

디에고 벨라스케스, 〈궁정 광대의 초상〉 부분. 주인공의 당당한 시선이 감상자를 당황하게 한다.

벨라스케스의 시선은 달랐다. 그가 남긴 많은 난쟁이 그림들이 그 사실을 증명해 준다. 그 이전에는 어떤 화가도 궁정의 아웃사이더를 이렇게 많이 또 진지하게 화폭에 담지 않았다(벨라스케스 이후에 궁정 아웃사이더를 담아낸 후배 화가로는 고야가 있다). 벨라스케스는 왕, 왕족 중심이던 궁정 그림을 시녀와 광대들에게 확장한 최초의 화가란 평가를 받는다.

그러나 벨라스케스가 정말 위대한 점은 왕실 아웃사이더를 그저 소재로 다루는 데 그치지 않았다는 것이다. 그의 그림 속 난쟁이들은 당당한 인격체로 그려져 있다. 누군가의 놀림거리나 농담의 대상이 아니라 감정과 추억을 가진, 개인의 삶과 역사를 써 내려가는 한 인간으로 표현한 것이다.

세바스티안 데 모라를 다시 한번 보자. 그의 당당한 눈빛과 자세가 우리에게 말하고 있다. 지금 나를 경멸하고 있냐고, 혹은 동정하고 있냐고. 만일 그렇다면 어느 쪽이든 사양하겠다고. 나는 세바스티안 데 모라란 사람으로 여기 존재하고 있으며, 나를 향한 어떤 편견과 선입관도 거부하겠다고.

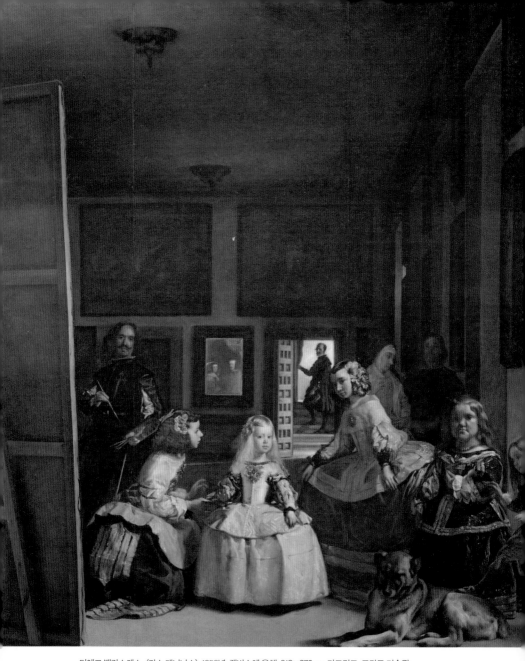

디에고 벨라스케스, 〈라스 메니나스〉, 1656년, 캔버스에 유채, 318×276cm, 마드리드, 프라도 미술관.

벨라스케스의 〈라스 메니나스〉
: 누가 진짜 주인공인가?

벨라스케스는 20대에 궁정화가가 된 뒤로 궁 생활을 하면서 펠리페 4세와 그 가족들의 그림을 많이 남겼다. 그중 최고는 역시 〈라스 메니나스Las Meninas(시녀들)〉다. 이 작품은 벨라스케스 전 생애를 통틀어서도 대표작으로 꼽힌다.

'벨라스케스의 시녀들'이라고도 불리는 이 작품은 피카소를 비롯해 너무나 많은 예술가들에게 영감을 제공했다. 현대 철학자 미셸 푸코Michel Foucault는 명저 『말과 사물Les mots et les choses』(1966)의 시작을 아예 이 작품에 바친다. 얼핏 봐서는 공주와 시녀들, 난쟁이와 개를 그린 초상에 불과한 이 그림이 왜 그렇게 유명한지 알 수 없다. 세밀하게 묘사된 드레스와 우아한 실내 장면이 화가의 뛰어난 필력을 증명해 주며, 금발의 어린 공주가 사랑스럽기는 하다. 그러나 그것만으로 이 작품의 명성을 설명하기에는 충분하지 않다.

등장인물부터 살펴보자. 꼿꼿한 자세로 왕족의 위엄을 뽐내려 하지만 그러기엔 너무 어리고 귀엽기만 한 여자아이가 있다. 펠리페

4세의 딸 마르가리타Margarita Teresa 공주다. 화폭 한가운데 서서 양팔을 벌린 채 정면을 바라보는 모습이 "바로 내가 이 작품의 주인공"이라고 선언하는 듯하다. 눈부신 스포트라이트 역시 공주에게 향해 있다.

공주 주변에서는 두 시녀가 무릎을 꿇거나 허리를 굽힌 채 공주의 시중을 들고 있다. 화폭 오른쪽에는 개와 함께 있는 난쟁이 시녀 마리바르볼라Mari-Bárbola, 공주 또래로 보이는 난쟁이 니콜라시토 페르투사토Nicolasito Pertusato가 있다. 모두 공주에게 딸린 시녀와 광대들이다. 이렇게 보면 이 작품의 주인공은 역시 공주다.

화폭 왼쪽으로 가 보자. 한 남자가 어둠 속에 서 있다. 밝은 빛이 남자의 얼굴과 양손을 드러내고 있다. 양 갈래로 다듬은 콧수염, 오른손에 쥔 붓, 왼손에 들고 있는 타원형 팔레트. 프라도 미술관 정문 앞에 있는 동상과 같다. 그렇다. 화가 벨라스케스다. 그는 자신의 모습을 이 작품 한구석에 그려 넣었다.

화폭 왼쪽 끝에 일부만 들어와 있는 네모난 물건은 캔버스 뒷면이다. 벨라스케스는 지금 누군가를 그리고 있는 중이다. 누가 모델일까? 답은 뒤편 거울 속에 있다. 거울은 벨라스케스의 캔버스 앞에 서서 포즈를 취하고 있는 남자와 여자를 비춘다. 펠리페 4세와 그의 왕비인 오스트리아의 마리아나Mariana de Austria다. 마르가리타 공주는 지금 자신의 아버지와 어머니의 초상을 구경하러 온 것이다. 이렇게 본다면 이 작품의 실제 주인공은 거울 속 이미지로 작게 등장하고 있는 펠리페 4세와 왕비다. 왕과 왕비는 벨라스케스와 마르가리타 공주, 시

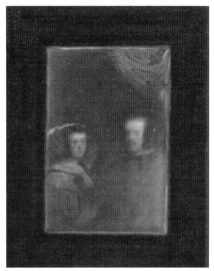

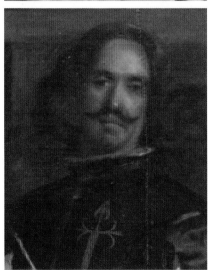

디에고 벨라스케스,
〈라스 메니나스〉의 주인공들.
왼쪽 위부터 시계 방향으로
마르가리타 공주,
펠리페 4세 부부, 화가 자신.

녀와 난쟁이들을 한자리에 모이게 했다. 주인공처럼 크게 그려진 인물들에게 영향력을 끼치는, 보이지 않는 실제 권력인 셈이다.

상상력을 발휘해 보면 또 하나의 재미있는 설정이 있다. 그림을 그릴 당시 벨라스케스의 캔버스 앞에는 왕과 왕비가 서 있었다. 그러나 지금은 누가 서 있는가? 감상자다. 감상자가 그림 앞에 서서 화가, 공주, 시녀, 난쟁이, 그리고 거울 속 왕과 왕비를 보고 있다. 그렇다면 현재는 벨라스케스가 그리고 있는 게 감상자일 수도 있는 것이다. 그리고 진정한 주인공은 감상자란 결론에 가닿는다.

마지막으로 붓과 팔레트를 들고 있는 벨라스케스를 다시 한번 보자. 붉은 십자가 문장紋章(가문이나 소속 단체를 나타내는 문양)이 그려져 있는 옷을 입고 있다. 산티아고 기사단의 문장이다. 이 그림을 처음 완성했을 당시에 벨라스케스에게는 기사작위가 없었다. 그러니 당시에는 이런 옷을 입었을 리 없다. 이 옷은 벨라스케스가 기사작위를 받은 1659년 이후에 추가로 직접 그려 넣은 것이다.

17세기 말의 궁중 문서에서는 이 그림을 '벨라스케스 자신의 초상화'라고 표현했다고 한다. 평생 귀족이 되고 싶었던 화가. 그리고 말년에는 그 꿈을 이루었던 화가. 어쩌면 이 그림의 진짜 주인공은 벨라스케스 자신일지도 모르겠다.

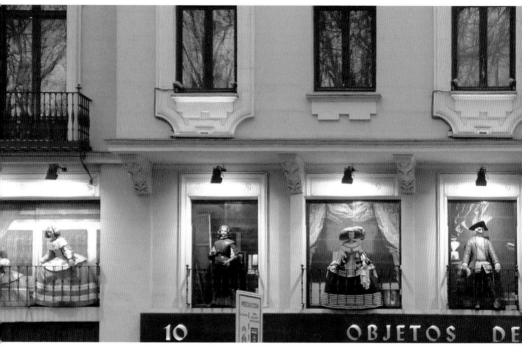

프라도 미술관 앞에 있는 한 상점에서는 〈라스 메니나스〉의 인물들을 인형으로 만들어 놓고 전시하고 있다.

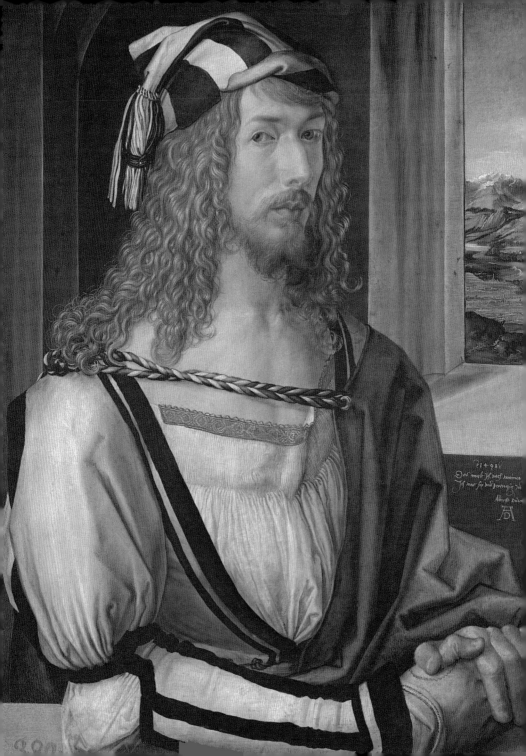

뒤러의 〈자화상〉
:"나는 신만큼 위대한 화가다"

여기 자부심이 넘쳐 나는 화가가 한 명 더 있다. 알브레히트 뒤러 Albrecht Dürer, 1471-1528다.

그는 신성로마제국(962년 오토 1세가 교황 요한 12세로부터 황제 지위를 부여받게 되면서 독일 왕국을 부르는 명칭)의 뉘른베르크에서 태어났다. 아버지는 헝가리 사람으로 타지에 성공적으로 정착한 이민자 출신의 금세공인이었다. 직업이 대물림되던 중세의 관행대로라면 뒤러도 가업을 물려받을 처지였다. 그러나 자의식이 강했던 뒤러는 요샛말로 사춘기 시절에 반항을 했다. 화가가 되겠다고 선언한 것이다. 아버지는 아들의 의견을 존중했고, 화가로 명성이 높던 미하엘 볼게무트Michael Wohlgemuth에게 아들을 보냈다.

이후 뒤러의 행보는 화려하다. 그는 판화 공방을 운영하면서 명성을 얻었고, 두 차례의 이탈리아 여행을 다녀와서는 북유럽에 르네상스 미술의 불씨를 퍼뜨렸다. 덕분에 뒤러는 독일 미술의 아버지로 추앙받는다. 그는 미술적 성취뿐 아니라 사회적 성공도 거머쥐었다. 막시

알브레히트 뒤러, 〈자화상Self-Portrait〉,
1498년, 패널에 유채, 52×41cm, 마드리드, 프라도 미술관.

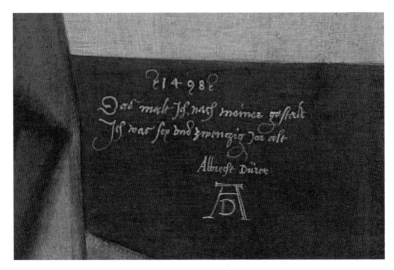

알브레히트 뒤러, 〈자화상〉 부분. 자의식이 강한 뒤러는 자신의 작품에 사인을 했다.

밀리안 1세의 궁정화가가 되었고, 시의회 의원으로 선출되기도 했다.

그러나 이러한 업적보다 더 관심이 가는 건 뒤러의 독특한 성격이다. 그는 서양 미술사 최초로 자화상을 독립 장르로 만든 인물이다. 당시 화가들은 자신의 모습을 화폭에 담더라도 여러 등장인물 속의 하나로 작게 그려 넣었다. 대개는 그림을 주문한 사람이나 단체가 있으니 주인공은 당연히 그들이었다.

그러나 뒤러는 자신을 왕이나 귀족처럼 당당히 혼자 있는 모습으로 표현했다. 심지어 어떤 자화상에서는 스스로를 예수처럼 묘사하기도 했다. 뒤러는 13세의 어린 나이에 첫 자화상을 그렸으며, 1500년

경에는 미술사 최초의 누드 자화상을 제작한 기록까지 세웠다. 그야
말로 자기애가 충만한 예술가였다.

프라도 미술관에 있는 〈자화상〉은 뒤러의 자긍심을 잘 보여 준다.
우아하게 흘러내리는 금발 곱슬머리, 잘 손질된 수염, 베네치아 풍의
세련된 줄무늬 옷, 섬세한 손가락을 드러내는 하얀 장갑, 약간 몸을
튼 채 시선을 정면으로 향하고 있는 반측면 자세. 모든 게 귀족의 초
상을 연상시킨다. 뒤러는 외모에 관심이 많아 옷과 신발을 직접 만들
기도 했다고 한다. 패셔니스타로서 면모가 잘 드러난다.

화폭 오른쪽에 그려진 창문을 통해 바깥 풍경이 보인다. 창 아래로
는 다음과 같은 글귀가 작게 쓰여 있다.

"1498년 나는 여기에 스물여섯 살의 나를 그려 넣었다. 알브레히트
뒤러."

이 글귀의 마지막을 장식하는 것은 모노그램이다. 대문자 A 안에
D가 들어가 있는 형태로, 뒤러가 자기 이름의 머리글자를 따서 만든
것이다. 뒤러는 다른 작품에서도 이 모노그램을 사인으로 사용했다.
그림 속 사인은 창작자가 누구인지를 말해 주는 중요한 요소로, 저작
권 개념이 발달하지 않은 중세 시대에는 중시되지 않았다. 그러나 화
가라는 자의식을 강하게 가진 뒤러에게 사인은 매우 중요했다. 사인
으로 "이것은 내 작품"이라는 주장을 하고 있는 것이다. 자기 작품에
사인을 하며 느끼는 현대 화가들의 자부심은 뒤러로부터 시작되었다
해도 과언이 아니다.

뒤러가 작가 활동을 시작하던 중세 말 독일에서는 화가의 지위가 높지 않았다. 귀족이나 돈 많은 상인들의 주문에 맞춰 물건을 생산하던 단순한 장인에 지나지 않았다. 그러나 자신감이 넘치고 재능이 뛰어났던 뒤러는 이런 취급에 동의하지 않았다.

뒤러의 자긍심에 한층 더 불을 지핀 것은 이탈리아 여행이었다. 당시 이탈리아에서 화가란 르네상스라는 인문주의 문화를 꽃피우던 주역이었다. 레오나르도 다 빈치, 미켈란젤로, 라파엘로는 인문학자, 과학자, 지식인과 동일하게 대접받았다(실제로 레오나르도는 과학자이기도 했다).

그들의 예술성은 신에게 부여받은 선물로 여겨졌고, 심지어 작품을 창조하는 그들은 자연을 창조한 신과 동일시되기까지 했다. 가뜩이나 센 자존심에 이런 문화까지 접한 뒤러는 예술가라는 자부심으로 무장했다.

스페인이 아닌 독일 뮌헨에 소장되어 있지만 뒤러를 말할 때 빠뜨릴 수 없는 1500년의 〈모피 코트를 입은 자화상Self-Portrait with Fur-Trimmed Robe〉을 잠깐 살펴보고 가자. 뒤러는 왕 또는 귀족이나 입을 법한 값비싼 모피 코트를 걸친 채 정면을 바라보고 있다.

당시 정면 초상은 왕이나 예수에게만 허용되었다. 특히 얼굴을 좌우 대칭으로 완벽하게 표현하는 방식은 신의 아들인 예수의 초상에나 쓰이는 것이었다.

하나님은 인간을 자신의 형상대로 창조했다고 성경은 말한다.

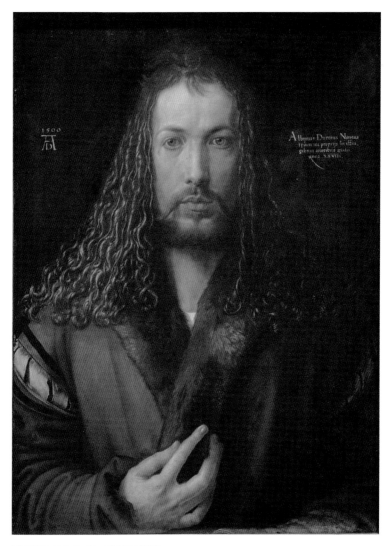

알브레히트 뒤러, 〈모피 코트를 입은 자화상〉.
1500년, 패널에 유채, 67×48.7cm, 뮌헨, 알테 피나코테크Alte Pinakothek.

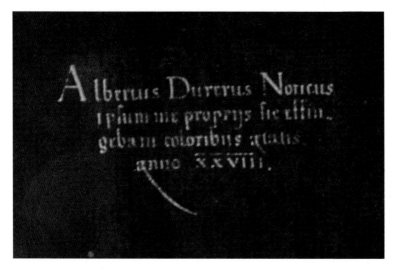

알브레히트 뒤러, 〈모피 코트를 입은 자화상〉 부분.

하나님이 자기 형상 곧 하나님의 형상대로 사람을 창조하시되 남자와
여자를 창조하시고……(「창세기」 1장 27절)

"그렇다면 작품을 창조하는 나도 신과 동격이다." 뒤러는 그림을 통
해 마치 이렇게 선언하고 있는 듯하다.

〈모피 코트를 입은 자화상〉에는 다음과 같은 글귀가 등장한다.

"알브레히트 뒤러, 뉘른베르크 출신의 내가 불변의 색채로 스물여
덟 살의 나를 그리다."

뒤러는 자신이 작품 속에서 영원하기를 바랐던 것 같다. 그래서 그냥 색채가 아니라 '불변의 색채'로 그렸다고 말할 정도다. 그리고 그 바람은 실현되었다. 500년이 지난 우리에게 전해지고 있으니 말이다.

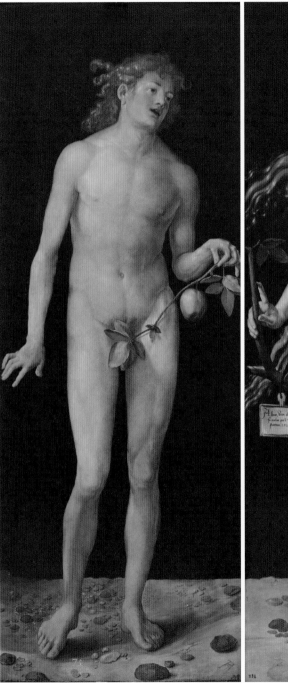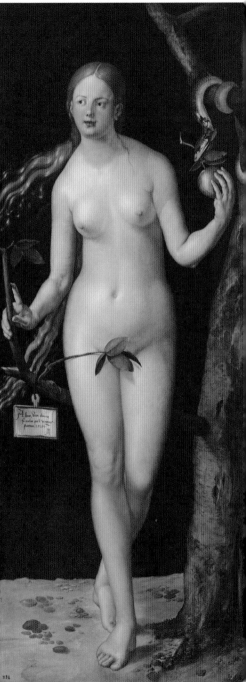

뒤러의 〈아담〉과 〈이브〉
: 세속화된 성경 속 인물들

전시장에는 이 두 그림이 나란히 걸려 있다. 북유럽 최초로 그려진 실물 크기의 누드화다. 화폭의 세로 길이가 2미터쯤 되니 그 안에 그려진 인물은 우리가 흔히 보는 사람들의 키와 크게 차이 나지 않는다.

아담과 이브라는 주제는 사실 새롭지 않다. 긴 역사에 걸쳐 너무 많은 화가들이 다루어 왔다. 그러나 이 한 쌍의 작품은 실제 사람 크기라는 점에서 실제로 마주할 경우 독특한 느낌을 자아낸다. 현실 속 사람의 벌거벗은 몸을 직접 보고 있다는 착각을 불러일으키기 때문이다. 아담의 섬세한 근육 묘사와 이브의 부드러운 피부 표현에서 뒤러가 인간의 벗은 몸을 그리는 데 얼마나 열중했는지를 잘 알 수 있다.

어떤 사람들은 이런 질문을 한다. 르네상스가 인본주의를 바탕으로 하고 있다는데, 왜 유명한 르네상스 작품들은 하나같이 성경 속 인물들을 묘사하고 있느냐고. 물론 소재 측면에서는 그렇게 말할 수도 있다. 그러나 인물들을 묘사하는 방식을 자세히 보면 아주 중요한

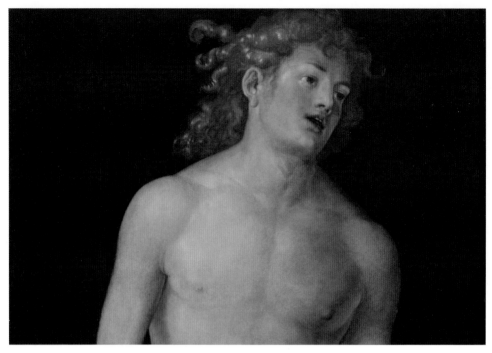

알브레히트 뒤러, 〈아담〉 부분. 섬세한 근육 묘사에서 뒤러가 인체에 관심이 많았음을 알 수 있다.

뭔가가 달라졌다는 사실을 알 수 있다.

중세 때는 인간의 몸이란 불완전하며 결국 썩어 없어지게 될 것에 불과했다. 「창세기」에 따르면 불멸의 존재였던 인간이 죽음을 맞게 된 것은 원죄 때문이다. 아담과 이브는 '선악을 알게 하는 나무'(「창세기」 2장 9절)의 열매(흔히 '선악과'라고 한다)를 따 먹지 말라는 하나님의 말씀을 거역하면서 에덴 동산에서 쫓겨나게 되었고, 평생 땀 흘려 일하고 해산의 고통을 겪다가 결국 죽을 운명에 처했다.

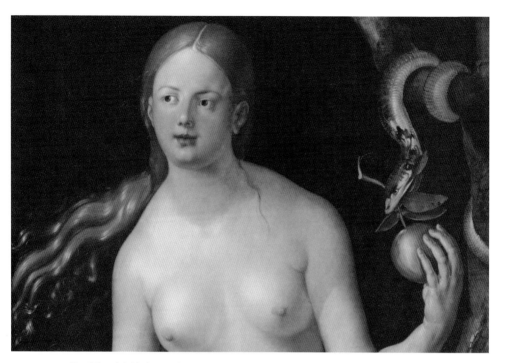

알브레히트 뒤러, 〈이브〉 부분. 이브는 선악과를 건네는 뱀을 보는 대신 감상자를 향해 있다.

또 여자에게 이르시되 내가 네게 임신하는 고통을 크게 더하리니 네가 수고하고 자식을 낳을 것이며 너는 남편을 원하고 남편은 너를 다스릴 것이니라 하시고, 아담에게 이르시되 네가 네 아내의 말을 듣고 내가 네게 먹지 말라 한 나무의 열매를 먹었은즉 땅은 너로 말미암아 저주를 받고 너는 네 평생에 수고하여야 그 소산을 먹으리라. 땅이 네게 가시덤불과 엉겅퀴를 낼 것이라. 네가 먹을 것은 밭의 채소인즉 네가 흙으로 돌아갈 때까지 얼굴에 땀을 흘려야 먹을 것을 먹으리니 네가 그것에서 취함을 입었음이라. 너는 흙이니 흙으로 돌아갈 것이니라 하시니라.(「창세기」 3장 16-19절)

알브레히트 뒤러, 〈아담〉과 〈이브〉에 사용된 다른 사인 방식.

그러니 신이 정한 과정대로 살다가 육신을 벗고 불멸의 영혼으로 돌아가는 게 기독교인의 궁극적 목표였던 셈이다. 자연히 예술작품에서도 신체를 세밀하게 묘사하지 않았다.

그러나 르네상스에 오면 달라진다. 르네상스 예술가들은 성경 속 인물들, 심지어 천사나 예수조차 인체 해부학에 기초해서 그리고 조각했다. 육체의 아름다움을 마음껏 드러내며 세속적 즐거움을 찬양했다. 죄의식은 더 이상 찾아볼 수 없다. 몸의 쾌락을 추구하는 것도 금기시되지 않았다. 아직은 권력을 유지하고 있는 교회의 눈치를 보느라 아담과 이브의 음부는 나뭇잎으로 가려져 있다. 하지만 역설적으로 그래서 더 그쪽으로 시선이 간다(나만 그런 것은 아닐 것이다).

뒤러는 이탈리아를 두 차례 여행했는데, 이 그림들은 두 번째 여행 후 그려진 것이다. 그는 이탈리아에서 인간 신체를 이상적으로 묘사하는 방법을 배워 왔고 여기에 반영했다. 아담과 이브는 누드를 마음껏 그리기 위한 좋은 소재였을 뿐이다. 원죄 따위는 이제 관심 밖이다. 성경에도 아담과 이브가 에덴 동산에서 "벌거벗었으나 부끄러워하지 아니하"(「창세기」 2장 25절)고 살았다고 적혀 있으니, 누드를 그리는 데 이보다 좋은 핑계가 또 어디 있을까.

〈이브〉의 화면 오른쪽에는 나뭇가지에 몸을 휘감은 채 이브에게 선악과를 건네는 뱀이 있다. 이브는 왼손으로 선악과를 받고 있지만 몸이나 얼굴을 돌려 뱀을 보고 있지 않다. 자신의 아름다운 몸을 감상자에게 전시하기 위해 정면을 바라보고 있다. 인류 최초의 죄를 저지르는 순간이 중요한 게 아니라, 세속화된 인간의 벗은 몸이 중요한 것이다.

이 한 쌍의 작품에도 뒤러의 모노그램 사인이 들어가 있다. 〈아담〉에서는 화폭 오른쪽 아래에 마치 땅에 적힌 글씨처럼 사인이 적혀 있다. 그렇다면 〈이브〉에서는? 화폭 왼쪽의 나뭇가지에 작은 팻말이 매달려 있는데, 거기에 다음과 같은 글귀와 모노그램 사인이 있다.

"남부 독일의 알브레히트 뒤러가 〈성모자〉를 그린 뒤에 1507년에 제작하다."

뒤러의 예술가로서 자의식은 정말 아무도 못 말린다.

프란시스코 데 고야, 〈옷 벗은 마하La maja desnuda〉, 1800년 이전, 캔버스에 유채, 98×191cm, 마드리드, 프라도 미술관.

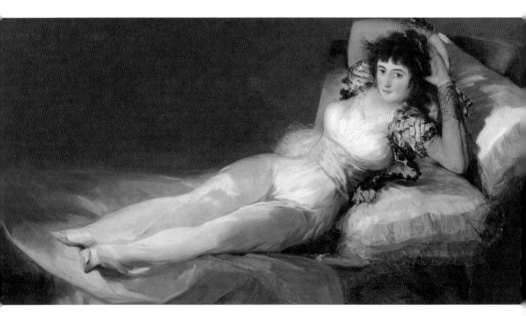

프란시스코 데 고야, 〈옷 입은 마하La maja vestida〉, 1800-1808년, 캔버스에 유채, 95×190cm, 마드리드, 프라도 미술관.

고야의 〈옷 벗은 마하〉와
〈옷 입은 마하〉
: 모델은 누구인가?

스페인 화가 프란시스코 데 고야Francisco José de Goya y Lucientes, 1746-1828
가 그린 이 한 쌍의 그림은 전시장 벽에 나란히 걸려 있다. 같은 포즈
를 취하고 있지만 전혀 다른 느낌을 준다. 하나는 옷을 입고 있지만
다른 하나는 실오라기 하나 걸치지 않은 나체다.

특히 〈옷 벗은 마하〉는 보수적인 가톨릭 전통을 가진 당시 스페인
사회로서는 받아들이기 어려웠을 만큼 파격적이다. 그때까지는 여신
이 아닌 일반 여성의 알몸을 이렇게 노골적으로 그린 예가 없었다. 고
야는 이 작품 때문에 종교재판까지 회부되었다(무죄로 풀려나긴 했지
만).

게다가 자신의 나체를 이렇게 내보이고 그림까지 그리게 했다면,
모델과 화가는 볼 장 다 본 사이일 것이다. 자연히 그림의 모델은 누
구일까, 궁금해진다. '마하maja'는 억척스럽고 드세지만 열정적이고 사
랑스러운 스페인 시골 처녀를 이르는 말이다. 작품 제목만 봐서는 모
델이 누구인지 알 수 없다. 그러다 보니 미술사가들뿐 아니라 애호가

들 사이에서도 이 작품의 모델과 관련해 온갖 추측과 루머가 난무해왔다.

내가 들었던 얘기 중 하나는 우리나라 드라마 〈사랑과 전쟁〉급 불륜설이다. 고야는 1795년경에 유부녀인 제13대 알바 공작부인Duquesa de Alba을 만나 사랑에 빠진다(당시 고야에게는 호세파 바이유Josefa Bayeu라는 아내가 있었다). 밀회를 즐기던 고야는 연인의 누드화를 완성하지만, 그림을 보여 달라는 알바 공작의 요구를 받고 고민에 빠진다. 공작은 툭하면 집을 나가 화가의 작업실에서 돌아오지 않는 아내를 의심하기 시작한 것이다. 연인의 남편에게 차마 불륜의 증거를 내보일 수 없던 고야는 재빠르게 〈옷 입은 마하〉를 그려 보여 준다. 〈옷 입은 마하〉는 〈옷 벗은 마하〉에 비해 묘사가 세밀하지 않고 세부를 많이 생략한 스타일인데, 그 까닭은 급하게 완성했기 때문이라는 것이다.

호기심을 자극하는 이 불륜설은 그러나 여러 정황상 사실이 아닌 듯하다. 알바 공작부인의 남편은 이 그림이 그려지기 전인 1796년에 이미 사망했다. 게다가 〈옷 벗은 마하〉의 모델 얼굴이 고야가 그린 '진짜' 알바 공작부인의 얼굴과는 많이 다르다.

또 다른 설은 스페인을 망친 주범인 마누엘 데 고도이Manuel de Godoy와 관련이 있다. 고도이는 무능한 왕 카를로스 4세를 대신하여 권력을 휘두르던 재상으로 왕비와는 내연 관계에 있었다. 〈옷 벗은 마하〉는 1800년에 고도이의 궁에 걸려 있었던 것으로 기록되어 있다. 이런 이유로 그림 속 모델은 고도이의 애첩 페피타 투도Pepita Tudó라

〈옷 벗은 마하〉(왼쪽)의 얼굴과 〈알바 공작부인〉(오른쪽)의 얼굴.

는 것이다.

그림의 모델이 누구인지에 대해서는 최근 발표된 흥미로운 연구가
있다. 우리나라 법의학계 원로인 문국진 고려대학교 교수는 페피타
투도의 손을 들어 준다.

알바 공작부인과 페피타 투도의 얼굴 그림에 대해 생체정보적 분석을
시도하면서 처음에는 얼굴의 랜드마크 비교검사를 실시했으나 특기
할 만한 차이가 보이지 않았다. 그래서 다시 얼굴계측지수 비교와 함

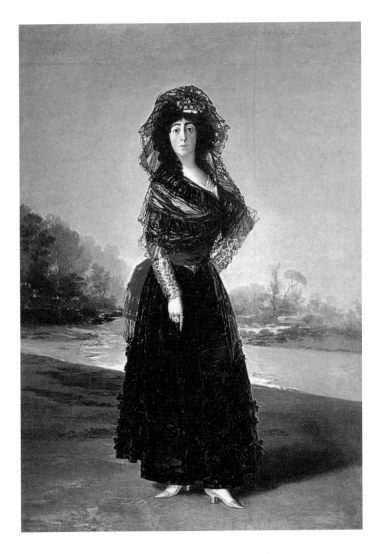

프란시스코 데 고야, 〈알바 공작부인〉, 1797년, 캔버스에 유채, 210.2×149.3cm,
뉴욕, 히스패닉 소사이어티 오브 아메리카Hispanic Society of America.

프란시스코 데 고야, 〈알바 공작부인〉 부분. "오직 고야뿐"이라고 바닥에 쓰여 있다.

께 얼굴 인식 프로그램 비교를 하고 마지막으로 3차원으로 복원된 이미지를 정면으로 회전시켜 얼굴 그림의 중첩비교검사를 했다. 그랬더니 〈옷 벗은 마하〉 그림의 얼굴과 알바 공작부인의 초상화 얼굴은 많은 차이가 나는 데 비해 페피타의 초상화와는 드라마틱하게 맞아떨어졌다.(2017년 4월 22일 『사이언스타임즈』 인터뷰 기사)

우리로서는 모델의 주인공이 누구인지 확신하기 어렵다. 다만 고야와 알바 공작부인의 러브 스토리가 흥미진진하다는 점에서는 알바 공작부인 설이 더 자주 이야기된다.

알바 공작부인은 명문귀족 출신의 미녀로 여러 남자와 염문을 뿌렸다. 어마어마한 권력과 부를 가진 귀족이 가난한 시골 출신의 화가와 사랑에 빠졌다는 사실은 스페인 귀족사회에서 흥미진진한 가십거리였다. 남겨진 자료들에 의하면 알바 공작부인은 서민들과 잘 어울렸으며 흑인 소녀를 데려다 키우기도 했다. 이런 소탈한 성격이 고야를 사로잡았을 수도 있다. 고야는 알바 공작부인과의 관계를 숨기지 않았으며, 심지어 작품에 자랑스럽게 드러내기도 했다.

뉴욕에 소장되어 있는 〈알바 공작부인〉 초상화는 두 사람의 관계를 노골적으로 보여 준다. 그림 속의 부인은 오른손으로 바닥을 가리키고 있다. 바닥에는 이렇게 쓰여 있다. "오직 고야뿐Solo Goya."

1945년 11월, 제17대 알바 공작은 〈옷 벗은 마하〉의 스캔들을 알바 가문의 수치로 여기고 논란에 마침표를 찍기로 결심한다. 그는 제13대 알바 공작부인의 묘를 파헤친다. 법의학자들이 알바 가문의 여성은 〈옷 벗은 마하〉와 아무런 관계가 없다고 증명해 주길 바라면서.

세 명의 법의학자는 다음과 같이 결론 내린다. "〈옷 벗은 마하〉와 알바 공작부인의 얼굴 생김새가 다르다. 하지만 두개골의 크기로 미루어 동일인이 아니라고도 확신할 수 없다." 이로써 논란은 제17대 알바 공작의 의도와는 달리 원점으로 돌아갔다.

고야는 생전에 모델을 궁금해하는 사람들에게 그저 "내가 사랑하는 사람"이라고 말했다 한다. 결국 모델이 누구인지는 고야와 모델 당사자만이 알 것이다.

사교계를 뜨겁게 달구었던, 그리고 오늘날까지 이야기되는 고야와 알바 공작부인의 사랑은 결실을 맺었을까. 안타깝게도 그들의 관계는 오래가지 못했다. 몇 년 지나지 않아 알바 공작부인에게는 새 연인이 생겼다.

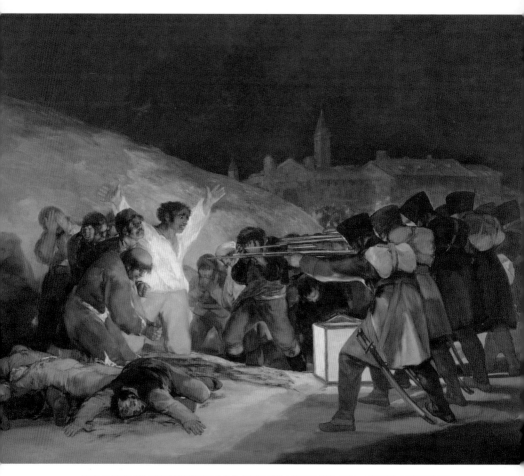

프란시스코 데 고야, 〈1808년 5월 3일 마드리드〉, 1814년, 캔버스에 유채, 268×347cm, 마드리드, 프라도 미술관.

고야의 〈1808년 5월 3일 마드리드〉
: 전쟁의 참상을 고발하다

고야의 그림을 처음 접하는 사람은 대부분 〈1808년 5월 3일 마드리드El 3 de mayo de 1808 en Madrid〉(〈처형Los fusilamientos〉이라고도 불린다)에서 시작할 것이다. 나도 그랬다. 이 작품은 예술가가 시대의 요구와 역사적 사건에 어떻게 반응하는지를 보여 주는 중요한 사례로 자주 언급된다(뒤에서 설명할 피카소의 〈게르니카〉도 그중 하나다).

화면은 학살하는 자들과 학살당하는 자들로 양분된다. 화면 오른쪽에서는 칼을 찬 프랑스 군인들이 총을 들고 발사하기 직전이다. 그들은 감상자에게 등을 돌리고 있어 얼굴을 드러내지 않는다. 익명성은 폭력의 잔인성을 극대화시킬 때 자주 사용된다. 그들은 똑같은 복장, 똑같은 포즈를 취한 채 아무 감정 없이 총구를 희생자들에게 향하고 있다.

왼쪽은 곧 피를 흘리며 죽어 갈 희생자의 영역이다. 땅에는 이미 처형당한 사람들의 시체가 널브러져 있다. 전시장에서 실제 작품을 보면 눈높이에 있어 가장 먼저 눈에 들어오는 것이 이마에서 피를

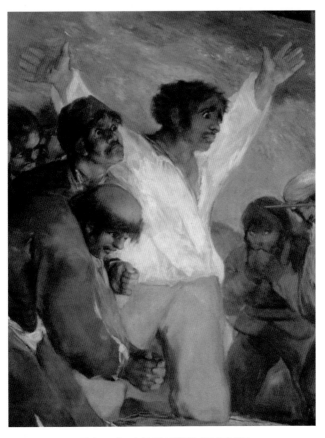

프란시스코 데 고야, 〈1808년 5월 3일 마드리드〉 부분.
흰옷을 입은 희생자는 예수를 연상하게 한다.

흘리며 엎어져 있는 남자의 얼굴이다. 흙은 죽은 자들이 흘린 피로 붉게 물들어 간다. 이 장면을 차마 눈 뜨고 볼 수 없다는 듯 손으로 얼굴을 감싼 이들, 기도라도 올리듯 두 손을 모아 쥔 이들, 죽음의 순간에도 프랑스 군대에 대한 적대감을 드러내는 이들도 보인다.

이 그림의 하이라이트는 하얀 상의에 노란 바지를 입고 두 손을 번쩍 들어 올린 남자다. 다가오는 처형에 적극적으로 반응하고 있는 그는 흔히 예수에 비견된다. 십자가 처형을 당하는 듯한 두 팔 벌린 포즈도 그렇지만, 손바닥에 보이는 상처가 더 큰 이유다. 남자의 손바닥에는 십자가 못 자국을 연상시키는 상흔이 선명하다.

외세의 잦은 침략과 일제의 무력 통치, 독재자들의 민중 학살을 경험한 우리에게 그림 속 장면은 낯설지 않다. 그래서 더 잔인하고 참혹하게 느껴진다.

1808년 마드리드 학살을 이해하기 위해서는 스페인과 주변 국가들의 상황을 들여다보아야 한다. 당시 스페인은 무능한 왕 카를로스 4세 때문에 병들어 있었다. 왕은 정치 대신 사냥에 몰두했고, 왕비인 마리아 루이사María Luisa와 그녀의 애인인 재상 마누엘 데 고도이는 온갖 부패와 사치를 저질렀다. 세 사람은 나라를 망치고 있다는 점에서만큼은 찰떡궁합이었던 탓에 '지상의 삼위일체'라는 별명을 얻었다. 스페인 국민들은 이들 왕과 왕비, 재상을 가리켜 '포주와 창녀, 기둥서방'이라고 부르기까지 했다.

어느 시대의 어떤 나라든 간에 국내 정치가 혼란스러워지면 탐욕

스러운 주변국들의 먹잇감으로 전락한다. 더구나 당시는 프랑스의 나폴레옹이 주변국들을 상대로 정복 전쟁을 치를 때였다. 나폴레옹은 1806년 영국을 고립시키기 위한 대륙봉쇄령을 선포했다. 1807년에는 폴란드로 진격하여 적군을 지원하러 온 러시아군을 격파하고 동유럽 지역을 프랑스의 속국으로 만들었다.

이 와중에 스페인의 실질적 권력자였던 고도이는 나폴레옹 편에 섰다. 스페인은 대륙봉쇄령에 가담하여 프랑스와 연합함대를 꾸렸다. 그러나 스페인·프랑스 연합함대는 트라팔가르 전투에서 영국에 참패했다. 이 패배는 가뜩이나 힘든 스페인 민중들의 생활을 악화시켰다. 그럼에도 고도이는 아랑곳하지 않았다. 심지어 포르투갈을 점령한다는 미명 아래 스페인 내륙으로 들어온 나폴레옹 군대를 환영하기까지 했다. 포르투갈을 점령한 나폴레옹은 숨은 야심을 드러냈다. 다음 목표가 스페인이었던 것이다.

처음에 스페인 민중은 프랑스 군대가 자신들을 카를로스 4세와 고도이의 폭정에서 구해 줄 것이라고 생각했다. 프랑스에 대한 이미지가 자유, 평등, 박애 정신을 실현한 혁명의 나라였던 것이다. 이 기대감에 힘입어 스페인 민중은 1808년 3월 폭동을 일으켰다. 카를로스 4세가 쫓겨나고 그의 아들 페르난도 7세가 왕위에 올랐다. 하지만 나폴레옹 친척이자 최측근인 조아생 뮈라Joachim Murat가 스페인 왕위를 노리고 카를로스 4세와 페르난도 7세 모두를 쫓아내 버리려는 음모를 꾸몄다. 스페인 민중은 외세란 구원자가 될 수 없으며 무자비한

점령자일 뿐이라는 현실을 뼈저리게 깨달았다.

1808년 5월 2일, 마드리드에서 대규모 민중 봉기가 일어났다. 이 봉기는 뮈라가 이끄는 프랑스 군대에 의해 잔인하게 진압되었다. 고야의 그림은 바로 이 봉기를 일으킨 시민들의 처형 장면을 그린 것이다.

이후 스페인의 운명은 어떻게 되었을까. 무자비한 탄압은 더 거센 저항을 불러오기 마련이다. 마드리드 봉기의 불씨는 꺼지지 않고 전국으로 확산되었다. 나폴레옹은 스페인 민중의 적이 된 뮈라 대신 자신의 형 조제프 보나파르트Joseph-Napoléon Bonaparte를 스페인 왕위에 앉혔다. 또 다시 분노한 민중들은 민병을 조직해 나폴레옹 군대와 싸웠다. 이를 스페인 독립전쟁 또는 반도전쟁(1808~1814)이라 한다. 스페인 왕 호세 1세로 불렸던 조제프 보나파르트는 1813년 폐위되었다.

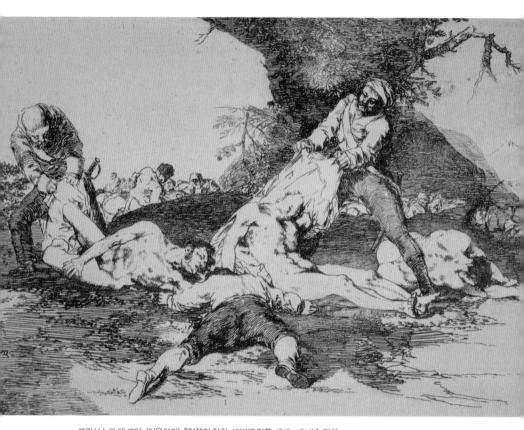

프란시스코 데 고야, 〈이용하기〉, 『전쟁의 참화』 16번째 작품, 1810-1814년, 판화,
16.2×23.7cm, 마드리드, 프라도 미술관.

고야의 『전쟁의 참화』 연작
: 누구를 위한 전쟁인가?

2000년 10월 서울 덕수궁미술관에서 고야 판화 전시가 열렸다. 당시 일산의 한 고등학교에서 미술 교사로 일하고 있던 나는 미술부 아이들을 데리고 전시장을 찾았다. 창피한 얘기이지만 고야의 무슨 작품이 왔는지는 몰랐다. 미술실 이젤 앞에만 앉아 있던 아이들에게 새로운 경험이 될까 싶어 나선 길이었다. 가을 단풍이 무르익어 궁 나들이를 하기에 좋은 때이기도 했다.

전시장에 들어선 나는 당황했다. 목이 잘리고 사지가 찢긴 채 나무에 묶인 알몸의 남자들, 구덩이에 던져지는 시체들, 시체의 옷을 벗기는 군인들, 적들에게 겁탈당하기 직전의 여자. 소위 19금 작품들이었다. 잘못 왔다는 생각이 들었지만 이미 표를 끊고 입장한 뒤였다. 아이들은 자기네들끼리 이 작품 저 작품 앞으로 흩어졌다.

관람을 마치고 미술관 근처의 계단에 모여 아이들의 소감을 들었다. 내심 아이들이 부모에게 문제 발언(?)을 하면 안 되는데 하는 걱정도 있었다.

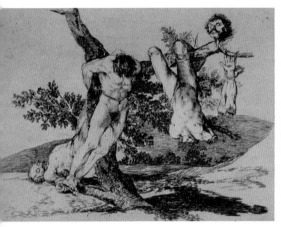 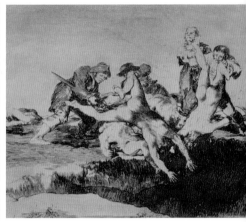

프란시스코 데 고야, 〈죽은 자에게 행한 영웅적
만행Grande hazaña! con muertos!〉,
『전쟁의 참화』 39번째 작품.

프란시스코 데 고야, 〈자비Caridad〉,
『전쟁의 참화』 27번째 작품.

한 학생이 말했다. "전쟁은 정말 나면 안 되는 거구나 생각했어요."

그때 나는 아이들을 잘 데리고 왔다고 생각했다. 사회와 인간의 어두운 면들을 감추기만 한다고 해서 좋은 교육은 아니다.

그날 나와 아이들이 봤던 작품들은 고야의 판화집 『전쟁의 참화 Los desastres de la guerra』에 나오는 판화들이었다. 나는 이 작품들을 프라도 미술관에서 다시 만났다. 흑백에 작은 크기라 색채가 화려한 대형 그림들 사이에서는 눈에 잘 띄지 않았다. 서울 전시에서처럼 단독 전시실에 이 작품들을 따로 모아 전시했더라면 좀 더 많은 사람들이 가치를 알아볼 수 있었을 텐데 싶어 아쉬웠다.

나폴레옹 군사에 대항하여 벌어진 스페인 독립전쟁은 1808년부

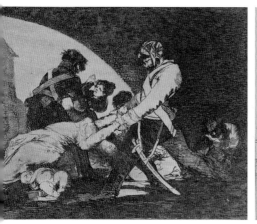

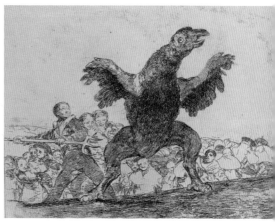

프란시스코 데 고야,
〈이쪽도 아니야Ni por esas〉,
『전쟁의 참화』 11번째 작품.

프란시스코 데 고야,
〈육식성 독수리El buitre carnívoro〉,
『전쟁의 참화』 76번째 작품.

터 시작되어 1814년까지 이어졌다. 당시 고야는 궁정화가로서 호세
1세(앞에서 나폴레옹의 형이라고 말했던 조제프 보나파르트다)의 초상화
를 그려 훈장까지 받는 등 출셋길을 달리고 있었다. 가난한 시골 장
인의 집안에서 태어나 화가로 성공한 그는 사치스러운 생활을 즐겼
고 귀족이 되기를 꿈꾸기도 했다. 그런 그가 어째서 이런 그림들을
남겼는지는 알 수 없다. 궁정에서 소외된 사람들을 그냥 지나치지 못
했던 벨라스케스처럼, 고야 역시 고국이 겪은 참혹한 경험을 차마 무
시하지 못했을 수 있다.

　이것이 위대한 예술가들의 공통점이 아닐까 싶다. 그들은 현실에
안주하지 않고 세상과 인간이 가진 모순과 끈질기게 싸웠다. 만일 고

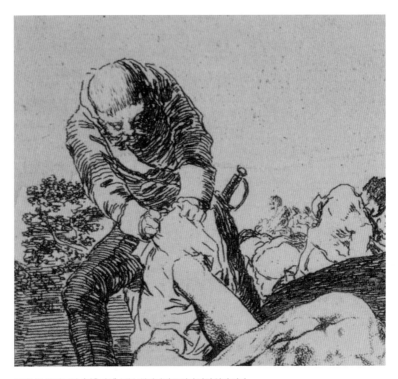
프란시스코 데 고야, 〈이용하기〉 부분. 약탈자의 표정이 마치 악마 같다.

야가 궁정화가란 지위에 만족했다면 지금까지 위대한 화가로 칭송받을 수 있었을까. 아마 그는 무수한 궁정화가들 중 하나에 지나지 않았을 것이며, 그의 작품은 현재의 우리에게 잊혔을 것이다.

　『전쟁의 참화』의 16번째 작품 〈이용하기Se aprovechan〉는 어떤 잔인한 작품보다 우리를 더욱 절망하게 한다. 〈1808년 5월 3일 마드리드〉

에서 학살자들은 명백히 프랑스 군인이다. 그들은 똑같은 복장, 똑같은 동작을 하고 있다. 얼굴도 볼 수 없는 익명의 살인 기계들이다. 그들은 그저 명령에 따라 총을 발포한다.

〈이용하기〉의 약탈자들은 다르다. 옷차림으로 봤을 때 정규군이라기보다는 민병에 가깝다. 죽은 사람과 같은 스페인 사람일 수 있다는 말이다. 그런 그들이 죽은 동포에게 최소한의 예의도 지키지 않고 옷을 벗기고 있다. 당장 내게 필요한 물건들을 얻으면 그만이라는 태도다.

전쟁이란 그런 것이다. 가장 비열하고 잔인한 인간의 욕망들이 노출되어 드러난다. 상대의 존엄성을 지켜 주면 내가 죽게 되니 짓밟을 수밖에 없다. 그 과정에서 나의 존엄성도 좀먹는다. 『전쟁의 참화』의 약탈자들은 악마 같은 표정을 짓고 있다. 그랬다. 고야가 전쟁에서 보았던 이들은 인간이 아니라 악마 그 자체였다.

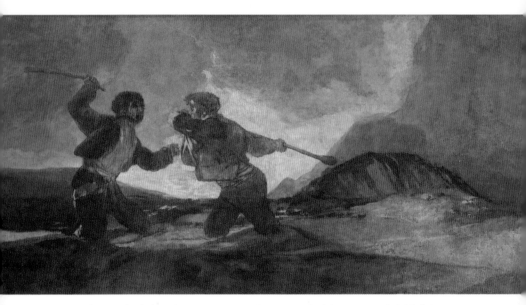

프란시스코 데 고야, 〈곤봉 결투Duelo a garrotazos〉, 1820–1823년, 벽화를 1874–1878년 사이에 캔버스로
옮김, 125×261cm, 마드리드, 프라도 미술관.

고야의 〈곤봉 결투〉
: 인간의 어둠을 직시하다

두 남자가 곤봉을 들고 상대를 후려치고 있다. 이미 여러 번의 린치가 오간 듯 얼굴에서는 피가 흐른다. 무엇 때문에 싸우고 있는지, 왜 허허벌판에서 이러고 있는지 알 수 없다. 그래서 더 절망적이고 끔찍하다. 벗어날 방법을 알 수 없기 때문이다. 두 남자의 다리는 모래에 파묻혀 있어, 이 싸움은 누구 하나가 죽을 때까지 끝나지 않을 숙명처럼 보인다. 누군가가 죽는다고 해서 다른 하나가 자유로워질지 그것조차 알 수 없다.

이 그림은 고야가 말년에 그린 '검은 그림Pinturas negras' 연작 중 하나다.

1819년 70대가 된 고야는 마드리드 근교에 별장을 구입하고 그곳에서 운둔 생활을 시작했다. 당시 그는 중병을 앓은 뒤의 후유증으로 청각을 완전히 상실한 상태였다. 그의 별장은 '귀머거리의 집la Quinta del Sordo'이라고 불렸는데, 전 주인도 청각장애인이었다고 한다.

고야는 이 집 벽에다 약 15점(정확한 개수는 알려지지 않음)의 그림을

그리는데, 이를 후대 사람들이 '검은 그림'이라고 불렀다. 검고 어두운 색채의 물감으로 그려진 데다 공포스럽고 음울한 분위기를 풍기기 때문이다. 검은 그림 연작 중 14점이 1874-1878년 사이에 캔버스로 옮겨져 현재는 프라도 미술관에 소장되어 있다.

'검은 그림' 연작 중 하나인 〈사투르누스Saturno〉에는 피투성이 몸뚱이를 먹고 있는 거인 사투르누스(로마 신으로, 그리스 신인 크로노스와 동일하다)가 등장한다. 그리스 로마 신화에 따르면 사투르누스는 자신의 자리를 아들에게 빼앗길 것이라는 신탁을 받고 아이가 태어나면 다 삼켜 버린다. 이에 아내 레아는 포대기에 싼 돌을 사투르누스에게 주고 막내아들을 빼돌리는데 그 아이가 바로 제우스다. 제우스는 성인이 된 뒤에 아버지 배 속에서 장성한 형제들을 구해 내고 그들과 함께 아버지를 몰아낸다. 이렇게 우리가 알고 있는 신들의 신 제우스가 탄생한다.

그리스 로마 신화에 따르면 사투르누스는 권력욕은 있지만 덩치만 큰 거인 신(티탄Titan)이다. 그러니 아내가 건넨 게 아이인지 돌인지 구분도 못 하고 먹어 치운 게 아닌가.

그러나 고야의 사투르누스는 다르다. 음울한 배경 앞에 선 거인은 아들의 피투성이 몸을 먹고 있다. 머리는 이미 먹어 버려 없다. 다음 차례는 아들의 왼쪽 팔이다. 그의 얼굴은 자신의 권좌를 지키려는 권력자의 모습이라기보다 극심한 허기를 채우려는 굶주린 자 같다. 육체를 가진 자의 나약함으로 자식을 먹고는 있지만, 아무 표정 없는

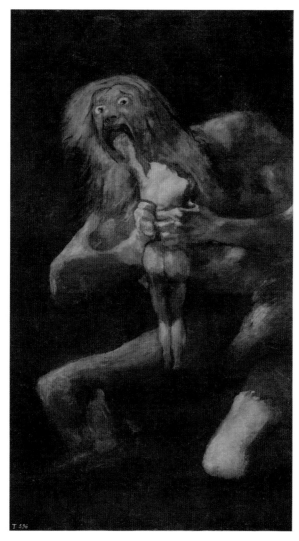

프란시스코 데 고야, 〈사투르누스〉, 1820–1823년,
벽화를 1874–1878년 사이에 캔버스로 옮김, 143.5×81.4cm, 마드리드, 프라도 미술관.

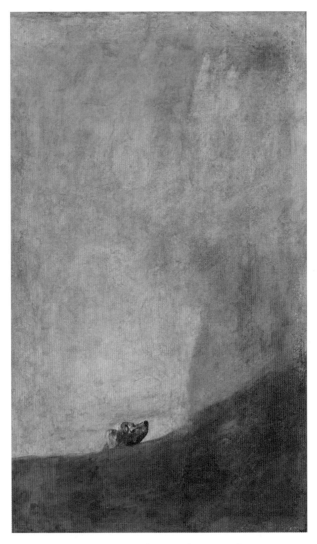

프란시스코 데 고야, 〈파묻히는 개〉, 1820-1823년,
벽화를 1874-1878년 사이에 캔버스로 옮김, 131×79cm, 마드리드, 프라도 미술관.

얼굴에서 공허함을 느낄 수 있다.

고야의 조국 스페인은 스스로가 지켜야 할 자기 시민을 사지로 내몰았고 학살하기까지 했다. 고야는 자식을 먹어 치우는 사투르누스 신화에서 어쩌면 조국의 모습을 발견한 게 아닐까.

검은 그림에 속하는 또 다른 그림 〈파묻히는 개Perro semihundido〉에는 더한 절망감이 등장한다. 개 한 마리가 머리만 내민 채 모래에 파묻혀 있다. 개를 구해 줄 사람은 보이지 않는다. 사방은 뿌연 모래와 먼지뿐이다. 곧 바람이 불어와 모래로 개의 머리마저 덮어 버릴 것이다. 개는 애처로운 눈빛으로 허공에 도움을 요청하고 있지만, 다가올 죽음을 피할 방법은 없어 보인다.

고야는 궁정화가라는 지위를 가졌으며 몰려드는 주문으로 쉴 틈이 없었다. 그런 화가가 왜 별장에 은둔하여 이런 그림들을 그렸는지는 알 수 없다. 다만 신체 장애를 남길 만큼 악화된 건강 상태와 노년의 우울증, 그동안 목격해 온 조국의 처참한 현실이 영향을 미쳤으리라는 추측만 할 뿐이다. 궁중의 암투와 전쟁의 참혹함을 경험한 화가는 노년에 이르러 인간의 가장 어두운 면을 알아챘는지도 모르겠다.

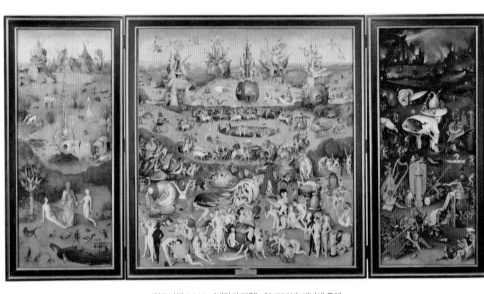

히로니뮈스 보스, 〈쾌락의 정원〉, 약 1500년, 패널에 유채,
왼쪽과 오른쪽 패널 220×97.5cm, 중앙 패널 220×195cm,, 마드리드, 프라도 미술관.

보스의 〈쾌락의 정원〉
: 악마에게 매혹당한 화가

프라도 미술관을 방문하면서 놓쳐서는 안 될 화가가 히로니뮈스 보스Hieronymus Bosch, 약 1450-1516다. 소장된 작품 수로 따지면 비중이 그리 크지 않다. 그러나 예술사적 의의나 특이성 면에서는 상위권에 위치해야 마땅하다. 특히 초현실주의 화가, 호러 영화나 좀비물을 좋아하는 '덕'들에게 강력 추천한다. 진정한 '덕'들이라면 후대의 괴물 이미지에 많은 영감을 준 이 화가의 작품을 꼭 봐야 한다.

보스의 대표작 〈쾌락의 정원El jardín de las delicias〉을 가까이서 보려면 약간 뻔뻔해져야 한다. 관람객들이 몇 겹으로 둘러싸고 있어 그 틈을 비집고 들어가기가 쉽지 않기 때문이다. 어깨로 미는 옆 사람의 힘을 버텨 낼 근력도 필요하다. 그렇다고 너무 예의 없이 굴지는 말자. 인내심을 가지고 좀 기다리면 약간의 틈이 벌어지는데 이때 아무렇지도 않은 듯 그러나 재빠르게 들어가는 게 좋다.

그림은 세 폭으로 되어 있다(중세 때 많이 제작된 세 폭 제단화 형식이다). 왼쪽은 에덴 동산, 중앙은 타락한 세상, 오른쪽은 지옥이다. 시대

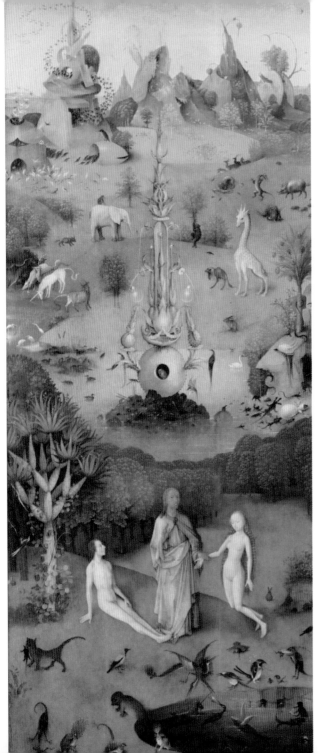

히로니뮈스 보스,
〈쾌락의 정원〉 중
왼쪽 패널인 에덴 동산.

순으로 보자면 왼쪽부터 오른쪽으로 가는 게 좋겠지만, 앞서 말했듯이 그렇게 우아한 관람법을 고수하기란 쉽지 않다. 그림 가까이에 공간이 난다면 어디든 끼어드는 게 우선이다. 이 책에서는 순서대로 따라가 보자.

왼쪽 패널에 그려진 에덴 동산에는 벌거벗은 아담이 앉아 있다. 그 앞에는 하나님이 이브의 손을 붙잡고 아담에게 중매자처럼 소개를 해 주고 있다. 그러나 우리의 시선을 사로잡는 것은 몇천 년 동안 너무 많이 우려먹은 인류 탄생 신화가 아니다. 그 주변의 괴상한 식물과 동물들이다. 난생처음 보는 괴기스러운 형상에 이것들을 과연 우리의 동식물 분류법으로 구분해도 되는지 의심스럽기까지 하다. 인류 최초의 소개팅이 이루어지는 현장 뒤쪽으로는 수면 위로 솟아오른 식물이 있다. 말이 식물이지 로봇이라 해도 믿을 정도로 흉측한 몰골이다. 그 오른쪽으로는 뱀이 휘감고 있는 선악과가 있다.

중앙 패널의 세속에는 음란하고 괴이한 장면들이 난무한다. 사람끼리 성행위를 하는 건 양호한 편이다. 선정적인 행위를 연상시키려는 듯, 알몸의 사람들이 석류와 사과, 딸기와 뒤엉켜 있으며, 어떤 커플은 조개 안에 들어가 있다. 낙타, 말, 사슴, 소, 이름 붙일 수 없는 네 발 동물, 또 각종 새를 타고 있는 사람들이 보인다. 물고기를 껴안은 사람도 있다.

오른쪽 패널인 지옥은 더 괴이하며 공포스럽기까지 하다. 심신 허약자나 비위가 약한 감상자는 보지 않고 지나가는 편이 좋겠다. 어

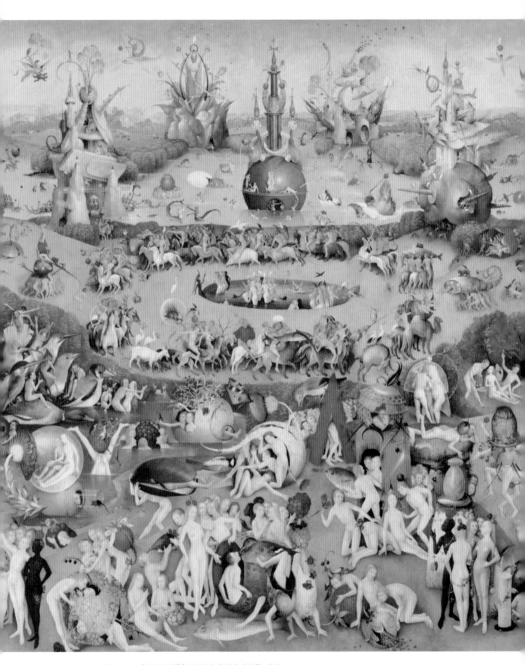

히로니뮈스 보스, 〈쾌락의 정원〉 중 중앙 패널인 타락한 세상.

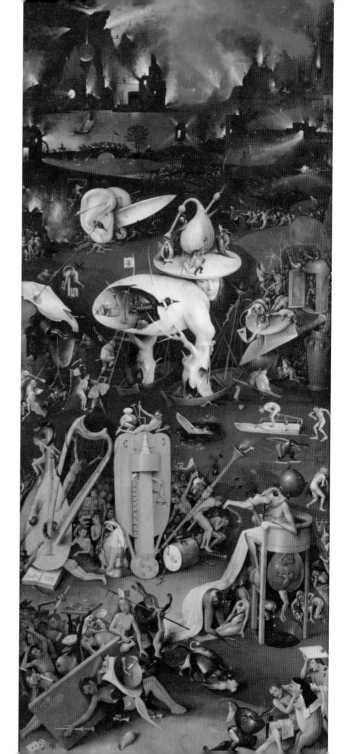

히로니뮈스 보스,
〈쾌락의 정원〉 중
오른쪽 패널인 지옥.

둠에서 불타오르는 건물들을 배경으로 하여 험악한 분위기가 연출된다. 화살로 관통당한 두 귀 사이에서 날카로운 칼날이 튀어나와 있다. 노란색, 파란색, 연두색, 빨간색 악마들은 먹잇감이라도 발견한 듯 인간을 괴롭힌다. 하프에 사지를 매달거나 통째로 먹어 치우거나 창으로 찌르거나 뜯어 먹는다.

세 폭 제단화인 〈쾌락의 정원〉은 왼쪽과 오른쪽 패널을 접을 수 있게 되어 있다. 접었을 때 나타나는 바깥 패널에는 천지 창조 셋째 날을 회색 톤으로 묘사한 그림이 있다. 왼쪽과 오른쪽 상단에 각각 쓰여 있는 라틴어 문장인 "Ipse dixit et facta sunt(그가 말씀하시매 이루어졌으며)"와 "Ipse mandavit et creata sunt(명령하시매 견고히 섰도다)"는 「시편」 33장 9절 구절에서 가져왔다.

하지만 보스는 성경을 핑계로 자신을 매혹시킨 악마적 형상을 마음껏 그렸던 게 분명하다. 그렇지 않았다면 이런 형상들을 신들린듯 다양하게 창조할 수 없었을 것이다. 르네상스가 태동하고 있었지만 아직 교회 교리가 지켜지던 시기에 어떻게 이런 그림이 그려졌을까.

이 질문에 답이 될 만한 보스의 생애에 대해서는 거의 전해지지 않는다. 그나마 남아 있는 자료들을 연결시켜 보면, 그는 많은 유산을 상속받은 여자와 결혼했으며, 여러 단체나 귀족들의 그림 주문을 받는 등 재능을 인정받았던 것으로 보인다.

본명은 히로니뮈스 반 아켄Hieronymus van Aken으로, 보스란 예명은 네덜란드 남부 도시 스헤르토헨보스's-Hertogenbosch에서 유래한 듯하

히로니뮈스 보스, 〈쾌락의 정원〉의 왼쪽과 오른쪽 패널을 접으면 나타나는 바깥 패널. 인간이 탄생하기 전인 천지 창조 셋째 날을 회색 톤으로 표현했다. 아수라장인 내부와 달리 고요한 장면이다.

다. 보스는 스헤르토헨보스에서 태어나서 살다가 이곳에서 죽었다. 예술사의 흐름을 주도하는 중심에서 벗어난 삶을 살았기에, 오히려 자신만의 독특한 화풍을 발달시킬 수 있었다는 해석도 있다.

그럼에도 일반인들의 상상력을 뛰어넘는 충격적이고 기묘한 이미지들은 여전히 미스터리하다. 이 때문에 보스가 아담파나 장미십자기사단 등 이단 종파를 추종했다는 설이 있지만, 이와 관련해서도 명백하게 밝혀진 바가 없다. 우리로서는 보스가 시대를 뛰어넘어 상상력의 지평을 넓힌 위대한 화가라는 점에만 동의하고 넘어가는 게 좋겠다.

마드리드와 티센보르네미사 미술관

MADRID
&
MUSEO THYSSEN-BORNEMISZA

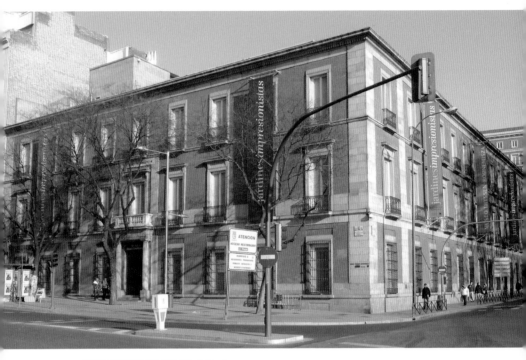

티센보르네미사 미술관 전경. ⓒ Luis García

티센보르네미사 미술관
: 한 가문이 이룬 위대한 업적

주소　Paseo del Prado, 8, 28014, Madrid
교통　지하철 1호선 아토차Atocha 역, 2호선 방코 데 에스파냐Banco de España 역
관람 시간　월요일 12:00–16:00, 화-일요일 10:00-19:00, 12월 24·31일은 10:00-15:00
휴관일　1월 1일, 5월 1일, 12월 25일
입장료　13유로
홈페이지　www.museothyssen.org

마드리드의 프라도 거리Paseo del Prado에는 프라도 미술관만 있는 게
아니다. 티센보르네미사 미술관, 레이나 소피아 미술관이 모두 걸어
서 10분 이내에 위치해 있다. 국제적인 미술관 세 곳이 한 거리에 모
여 있는 것이다. 세 미술관 위치를 선으로 연결하면 삼각형이 그려져
서 '예술의 골든 트라이앵글Golden Triangle of Art'이라고 불리기도 한다.

　프라도 미술관이 이탈리아, 영국, 네덜란드, 독일의 근대 이전 작품
들을 많이 소장하고 있다면, 레이나 소피아 미술관은 유럽과 미국의
20세기 현대 작품들을 주로 전시하고 있다. 그 중간 시기의 작품들이
티센보르네미사 미술관에 있다고 보면 된다.

　세 미술관이 지척에 있다고 하루에 모두 관람하겠다는 생각은 버

리는 편이 좋다. 건물만 보고 올 생각이 아니라면 말이다. 여행을 하는 목적과 방법은 다 다를 것이다. 그럼에도 예술을 감상하려고 나선 길이라면 속독보다는 정독이 답이다. 얼마나 많은 작품을 봤느냐가 아니라 어떤 작품을 보고 무엇을 느꼈는가가 훨씬 중요하기 때문이다. 예술은 언제나 양보다 질이다.

티센보르네미사 미술관Museo Thyssen-Bornemisza은 세계적인 예술품 수집가인 한스 하인리히 티센보르네미사Hans Heinrich Thyssen-Bornemisza, 1921-2002 남작의 소장품을 기반으로 하고 있다. 소장품은 원래 남작 가문이 소유하고 있던 스위스 루가노의 한 건물에 보관되어 있었다. 남작은 아버지 대부터 수집하기 시작한 예술품 수를 충실히 불렸고, 덕분에 가문 소장품은 방대한 규모가 되었다. 이에 남작은 소장품을 더 안정적으로 보관할 장소를 물색했다.

미국의 게티 재단Getty Foundation을 포함하여, 영국, 독일, 스페인 정부가 유치 경쟁에 뛰어들었다. 최종 승자는 스페인 정부. 이 결정에는 1985년 남작과 결혼한 '미스 스페인' 출신의 카르멘 '티타' 세르베라Carmen 'Tita' Cervera의 역할도 컸다고 전해진다. 카르멘이 스페인 정부와 남편 사이의 협정을 도왔던 것이다. 스페인 정부는 남작의 소장품들을 매우 저렴한 가격에 인도받아 1992년 미술관 문을 열었다. 티센보르네미사 미술관의 시작이다.

남작부인의 지원은 여기서 그치지 않았다. 2002년 남편이 죽은 뒤 많은 재산을 상속하게 된 부인은 자신의 개인 소장품 200여 점을 티

센보르네미사 미술관에 무료로 대여해 주었으며, 약속한 대여 기간이 끝나자 그 기간을 연장해 주기도 했다. 2022년에는 330점의 소장품을 15년 동안 유료 대여하는 계약을 맺었다.

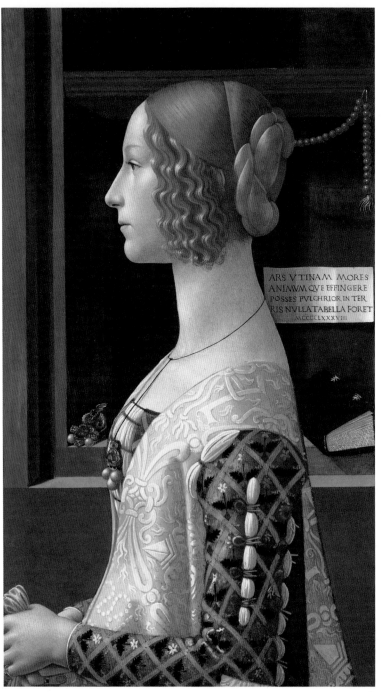

ARS VTINAM MORES
ANIMVM QVE EFFINGERE
POSSES PVLCHRIOR IN TER
RIS NVLLA TABELLA FORET
·MCCCCLXXXVIII·

도메니코 기를란다요,
〈조반나 토르나부오니의 초상〉,
1489−1490년,
패널에 혼합재료.
77×49cm, 마드리드,
티센보르네미사 미술관.

기를란다요의
〈조반나 토르나부오니의 초상〉
: 아름답지만 슬픈 여인의 초상

때로는 말이 필요 없이 그저 마주하는 것만으로 충분한 작품이 있다. 이탈리아 화가 도메니코 기를란다요Domenico Ghirlandaio, 1449-1494의 〈조반나 토르나부오니의 초상Portrait of Giovanna Tornabuoni〉이 그렇다. 금발머리 일부를 곱슬하게 늘어뜨리고 나머지는 단정히 올린 옆모습의 여성은 감상자의 시선을 단번에 사로잡는다. 우아하고 아름답다는 감탄이 저절로 나온다.

투명한 피부, 꼿꼿한 자세, 화려한 옷차림은 그녀가 높은 신분임을 알려 준다. 입고 있는 황금색 브로케이드brocade(다양한 색실로 다채로운 문양을 짜서 만든 두꺼운 비단)에는 알파벳 L과 다이아몬드 문양이 있다. L은 남편 로렌초 토르나부오니Lorenzo Tornabuoni의 이름 머리글자이고, 다이아몬드 문양은 토르나부오니의 가문을 나타내는 문장이다. 토르나부오니는 유명한 메디치 가문과 함께 사업을 한 저명한 은행가 집안이었다. 화가 기를란다요는 토르나부오니 가문의 후원을

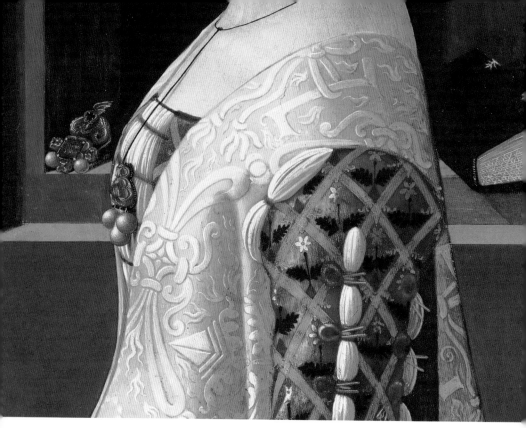

도메니코 기를란다요, 〈조반나 토르나부오니의 초상〉 부분.
어깨에는 L자, 가슴에는 다이아몬드 문장이 수놓아져 있다.

받았는데, 그런 이유로 〈조반나 토르나부오니의 초상〉을 맡게 되었을
것이다.

　여성의 목과 배경의 선반에는 산호색 보석이 있다. 선반 오른쪽에
기도서가 놓여 있는 것으로 보아 상단에 걸린 목걸이는 아마도 묵주
같다. 기도서 위로 보이는 라틴어 글자는 1세기 시인 마르쿠스 마르티

알리스Marcus Valerius Martialis의 단시에서 가져온 문장들이라고 한다. 그 내용은 다음과 같다.

"Ars utinam mores animum que effingere posses pulchrior in terris nulla tabella foret(만일 예술이 관습과 영혼을 묘사할 수 있다면, 지상의 어떤 그림보다 아름다울 텐데)."

그림의 모델인 조반나는 1486년에 로렌초와 결혼했다. 그리고 1488년에 아이를 낳다가 스물두 살의 나이에 안타깝게도 목숨을 잃었다. 이 그림은 그녀가 죽은 뒤 완성되었다.

15세기 여성들에게 출산은 목숨을 건 일이었다. 당시 피렌체 여성의 사망률 20%가 임신, 출산과 관련되어 있었다는 기록도 있다. 의료 기술 자체가 발달하지 않았기 때문에 출산의 위험은 계급의 높고 낮음과는 별 상관이 없었다. 유능한 의사라 하더라도 손을 써 볼 방도가 별로 없었던 것이다.

게다가 조반나는 자기 자신이 아닌 토르나부오니의 며느리로서 그림에 남았다. 자신의 삶을 펼치기엔 너무 일찍 죽음이 찾아왔고, 여성의 삶에 호의적이지 못했던 르네상스라는 시기 역시 한계로 작용했다.

아쉽지 않은 죽음이 어디 있겠으며, 사연 없는 죽음이 어디 있겠는가. 그럼에도 조반나의 얼굴을 보다 보면 죽기에는 너무 젊은 나이라는 생각이 든다. 그래서 아름다움이 더 슬프게 느껴진다.

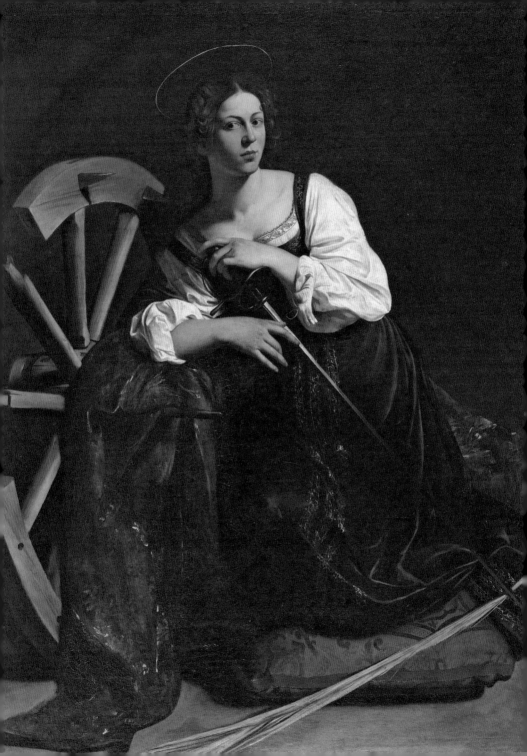

카라바조의
〈알렉산드리아의 성 카타리나〉
: 살인범 화가가 그린 순교자

여자는 부서진 바퀴와 칼, 종려나무와 함께 그려져 있다. 이 세 가지 물건은 여자가 누구인지를 알려 주는 역할을 한다. 성화聖畵에서는 등장인물의 신분을 밝히기 위해 상징물('지물持物'이라고도 한다)을 함께 그리곤 한다. 열쇠(천국의 열쇠)를 가지고 있으면 성 베드로, 사자와 동행하면 성 히에로니무스, 사람 껍질을 들고 있으면 성 바돌로매, 이런 식이다. 상징물은 대개는 등장인물의 일화나 생애, 특히 순교자들의 경우에는 죽음과 관련 있다.

〈알렉산드리아의 성 카타리나Santa Caterina d'Alessandria〉에 그려진 세 상징물 역시 주인공의 삶을 반영한다. 성 카타리나는 4세기 이집트 알렉산드리아 왕의 딸로 지성과 외모 모두가 뛰어난 학자이기도 했다. 당시 로마 황제 막센티우스는 기독교를 탄압했는데, 성 카타리나는 이에 맞서 신앙을 지켰다. 막센티우스는 성 카타리나를 회유하고자 50명의 철학자를 보냈다. 그들은 성 카타리나와 토론을 하는 과정에서 그만 그녀에게 감화되어 개종을 하게 되었다. 이에 격노한 황제

카라바조, 〈알렉산드리아의 성 카타리나〉,
약 1598년, 캔버스에 유채, 173×133cm,
마드리드, 티센보르네미사 미술관.

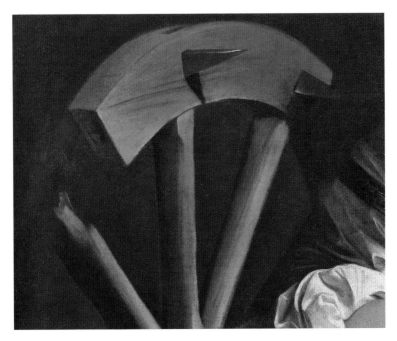

카라바조, 〈알렉산드리아의 성 카타리나〉 중 바퀴 부분.

는 50명의 철학자들을 화형에 처한 뒤에 성 카타리나를 감옥에 가둬 굶겨 죽이기로 했다.

　감옥에 갇힌 성 카타리나는 그리스도의 비둘기가 가져다준 음식으로 12일 동안 연명할 수 있었다. 이에 황제는 못이 박힌 바퀴로 그녀의 몸을 찢어 죽이려 했다. 하지만 이번에는 천사가 하늘에서 내려와 바퀴를 부숴 버렸다. 결국 성 카타리나는 참수형을 당했다. 그녀

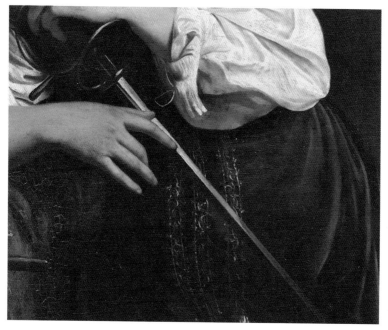

카라바조, 〈알렉산드리아의 성 카타리나〉 중 칼 부분.

의 시신은 천사에 의해 수습되어 시나이 산에 묻혔고, 그 자리에 동방정교회 수도원이 건립되었다. 성 카타리나는 14성인 중 한 명으로 추대되었다.

　성 카타리나의 생애를 통해 이제는 그림에 그려진 세 상징물이 무엇인지 알 수 있을 것이다. 부서진 바퀴는 성 카타리나의 몸을 찢으려 했던 그 바퀴이며, 칼은 그녀의 목을 참수하는 데 사용했던 물건

이다. 그리고 남은 하나, 종려나무는 그녀가 순교자임을 알려 주는 상징물이다.

이 그림을 그린 이탈리아 화가 카라바조Caravaggio, 1573-1610의 원래 이름은 미켈란젤로 메리시Michelangelo Merisi다. 흔히 알려진 카라바조란 그의 고향 지명으로, 밀라노 부근에 있는 도시다. 그러니까 '카라바조 출신의 미켈란젤로'라고 불리다가 아예 카라바조만 남게 된 것이다. 우리 식으로 말하면 부산댁, 광주댁쯤 되겠다.

바로크 미술을 탄생시킨 카라바조는 키아로스쿠로chiaroscuro의 대가였다. 키아로스쿠로란 빛과 어둠을 대비시켜 그림의 극적 효과를 높이는 명암법을 말한다. 카라바조는 성 카타리나 그림에서도 배경을 어두침침하게 처리하고 인물에 조명 같은 환한 빛을 비추었다. 덕분에 성 카타리나는 무대에 올라간 주인공처럼 감상자의 시선을 끌어당기며, 그녀의 우아함과 고귀함은 한층 부각된다.

이렇게 극적인 예술을 추구했던 카라바조는 인생 자체도 영화 같았다. 일찍 부모를 여의었던 그는 12세 때 밀라노에서 화가 견습생 생활을 시작했다. 1592년에 독립해 로마로 향할 때 그는 무명 화가였다. 그러나 뛰어난 그림 실력 덕에 금세 유명해졌다.

카라바조가 유명해진 데에는 다른 이유도 있었다. 그의 성격은 지나치게 격정적이어서 가는 곳마다 싸움을 일삼았고, 여러 차례 폭행 시비에 휘말렸다. 카라바조는 공공장소에서도 툭하면 싸움을 벌였으며, 1606년에는 라누초 토마소니Ranuccio Tomassoni라고 불리는 젊은이

를 죽이기까지 했다. 그동안 카라바조가 저지른 잘못들을 해결해 주던 고위층 후원자들도 살인만은 무마할 방법이 없었다. 카라바조는 사형을 면하기 위해 나폴리로 도망쳐야 했다.

나폴리에서 몰타로, 시칠리아로, 그리고 다시 나폴리로 떠도는 생활이 이어졌다. 그 과정에서도 카라바조는 작품 의뢰를 받고 훌륭한 걸작들을 남겼다. 자신을 쫓아오는 적들을 피하기 위해 얼굴을 변장하기도 해서 로마에서는 "카라바조가 죽었다"는 소문이 돌았다.

1610년 7월 우르비노Urbino의 총독 법정은 카라바조의 죽음을 공식 기록했다. 37세의 젊은 나이였다. 카라바조가 어떻게 죽었는지는 수수께끼로 남아 있다. 나폴리에서 로마로 오는 길에 열병에 걸려 죽었다는 말도 있고, 적들에게 살해당했다는 말도 있다. 매독으로 인한 죽음이라는 설도 제기되었다.

어떤 학자들은 카라바조의 죽음이 납 중독과 관련 있다는 주장을 하면서 그의 폭력적 행동들도 중독에서 기인했을 것이라고 설명했다. 당시 사용하던 유화물감(특히 이름에서도 짐작할 수 있듯이 레드화이트lead white라는 흰색 물감)에는 납이 함유되어 있었는데, 실제로 이것 때문에 많은 화가들이 중독을 일으켰다.

2010년 카라바조의 것으로 추정되는 유해가 발견되면서 납 중독설은 매우 유력한 가설로 자리매김했다. 이탈리아 과학자들은 이 유해에서 치사량의 납을 검출해 냈다.

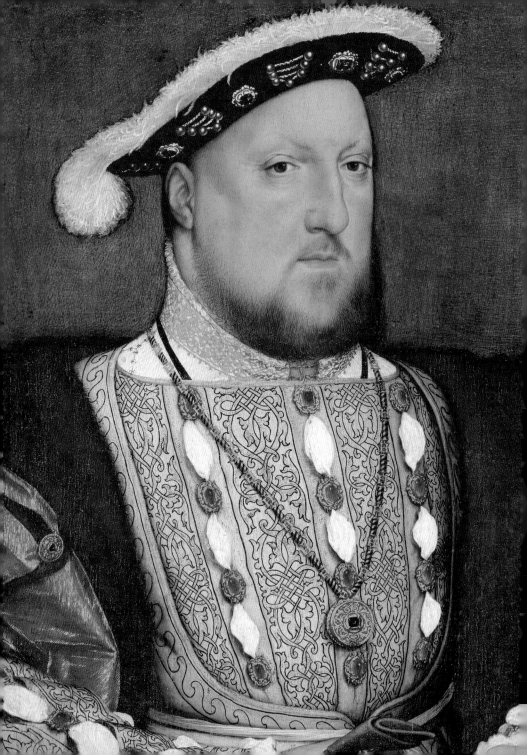

홀바인 2세의 〈헨리 8세의 초상〉
: 아내 여섯에 둘을 참수한 왕

영국 왕 헨리 8세만큼 여러 영화와 드라마, 소설 등에 아이디어를 제공한 경우는 흔치 않을 것이다. 멀리는 윌리엄 셰익스피어의 희곡에서부터 최근에 와서는 영화 〈천 일의 앤〉과 인기 미드 〈튜더스〉에 이르기까지 무궁무진하다. 헨리 8세란 한 인물에 한정하지 않고 그의 주변 인물까지 확장해 보면 피의 메리와 엘리자베스 1세 등등 그야말로 초호화 캐스팅이다. 그런 까닭에 티센보르네미사 미술관에서 볼 수 있는 〈헨리 8세의 초상〉은 우리의 상상력을 자극한다.

1509년 18세이던 헨리 8세가 잉글랜드 왕위에 오른다. 둘째 아들로 서열상 2순위였지만 형 웨일스 공 아서Prince of Wales, Arthur가 일찍 죽는 바람에 왕권 승계자가 되었다. 헨리 8세는 188센티미터 키의 건장한 청년으로 사냥에 나가면 쉬지 않고 말을 갈아타며 사냥감을 쫓았다. 이렇게 저돌적이고 집요한 성격은 통치 스타일에도 반영되었다.

그는 아버지 헨리 7세가 정해 놓은 대로 형수인 아라곤의 캐서린 Catherine of Aragon(아라곤의 카탈리나Catalina de Aragón)과 정략 결혼을 했

한스 홀바인 2세Hans Holbein der Jüngere,
〈헨리 8세의 초상Portrait of Henry VIII of England〉,
약 1537년, 패널에 유채, 28×20cm,
마드리드, 티센보르네미사 미술관.

다. 캐서린은 스페인을 통일한 부부왕인 이사벨 1세와 페르난도 2세의 넷째 딸이자 신성로마제국 황제 카를로스 5세(또는 카를 5세)의 이모였다. 잉글랜드 왕가로서는 헨리 8세와 캐서린의 결혼이 상대 국가들과 동맹을 유지하기 위한 전략적 선택이었던 셈이다.

처음에 두 사람의 관계는 그리 나쁘지 않았다. 그러나 캐서린 왕비가 딸 메리를 낳고 유산을 거듭하는 등 대를 이을 아들을 낳지 못하자 헨리 8세의 마음이 변했다. 튜더 왕조를 굳건히 하고 잉글랜드를 강대국으로 만들고자 했던 헨리 8세로서는 든든한 후계자 선정이 시급했던 것이다.

이때 '천 일의 앤'으로 유명한 앤 불린Anne Boleyn이 등장한다. 그녀는 캐서린 왕비의 시녀였지만 뛰어난 미모와 지성으로 헨리 8세의 눈에 들었다. 헨리 8세는 앤을 왕비 자리에 앉히기 위해 자신과 캐서린의 결혼이 무효라고 교황에게 주장했다. 캐서린과 결혼할 당시에는 병에 걸린 형 아서와 형수 캐서린이 제대로 된 부부 생활을 하지 못해 형수가 처녀이니 형과 형수의 결혼은 무효라고 주장했다. 그러나 이제 와서 사실 캐서린은 처녀가 아니었다고 말을 바꾼 것이다.

교황 클레멘스 7세의 입장은 난처해졌다. 캐서린의 조국인 스페인 왕가와, 인척 관계인 신성로마제국 카를로스 5세의 심기를 거스르고 싶지 않았던 것이다. 클레멘스 7세는 헨리 8세의 결혼 무효 요청을 들어주지 않고 시간을 끌었다.

헨리 8세가 누구이던가. 앞에서도 말했지만 지친 말을 갈아 치우

며 원하는 사냥감을 손에 넣던 집념남이 아니던가. 그는 앤 불린과 결혼하기 위해 가톨릭 교회와 관계를 끊고 성공회를 창설한 뒤 그 수장이 되었다. 그리고 1533년 앤 불린과 결혼식을 거행했다. 캐서린 왕비는 딸 메리와 헤어져 변방으로 쫓겨났고 죽을 때까지 궁으로 돌아오지 못했다.

그러나 화려할 것 같았던 앤 불린의 생도 오래되지 않아 파국으로 치달았다. 앤 왕비가 딸 엘리자베스를 낳고는 유산과 사산을 거듭하자 헨리 8세의 마음이 또 변한 것이다. 당시 왕의 눈에 들어온 여자는 앤 왕비의 시녀인 제인 시모어Jane Seymour. 앤 왕비의 처지가 캐서린 왕비와 같아진 것이다. 그러나 앤에게는 캐서린만큼 든든한 친정이 없었다. 그녀는 간통, 근친상간 등의 혐의를 뒤집어쓰고 런던 탑에서 참수당했다.

이쯤 되면 막장 드라마의 클라이맥스가 지났다고 생각할 수 있다. 그러나 겨우 1막이 끝났을 뿐이다.

헨리 8세의 세 번째 부인 제인 시모어는 정열적이었던 앤과는 달리 조용한 성격이었다. 그녀는 왕이 그토록 바랐던 왕자 에드워드를 낳았지만 며칠 만에 산욕열로 죽었다. 헨리 8세는 그녀를 유일한 진짜 아내로 인정하고 사후에도 같이 묻혔다. 그렇다고 여성 편력을 그친 것은 아니었다.

헨리 8세는 다음 신붓감을 물색하면서, 신부의 미모를 조건으로 내걸었다. 정작 자신은 고도비만에(140킬로그램까지 몸이 불었다는 말

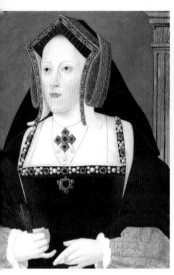

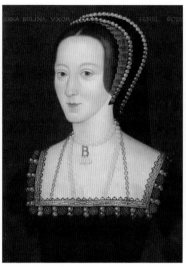

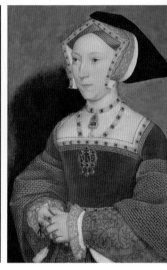

헨리 8세의 첫 번째 왕비 아라곤의 캐서린.
작가 미상, 〈아라곤의 캐서린〉, 18세기 초반,
패널에 유채, 55.9×44.5cm, 런던, 국립
초상화미술관National Portrait Gallery.

두 번째 왕비 앤 불린.
작가 미상, 〈앤 불린〉,
16세기 복사본, 런던, 국립초상화미술관.

세 번째 왕비 제인 시모어.
한스 홀바인 2세, 〈제인 시모어〉, 1536년,
나무에 유채, 65.4×40.7cm, 빈,
미술사박물관Kunsthistorisches Museum.

도 있다) 고름이 흐르는 다리 종기를 앓고 있는 데다 아내를 처형한 전력이 있는 최악의 남편감이었다. 이때 총리 토머스 크롬웰Thomas Cromwell이 독일과의 동맹을 염두에 두고 클레페 공국의 공주 앤Anne of Cleves(안나 폰 클레페Anna von Kleve)을 추천했다. 헨리 8세는 한스 홀바인 2세가 그려 온 앤의 모습에 반해서 결혼을 결심했다. 그러나 결혼식을 치르기 위해 영국에 도착한 앤의 실물을 보고 실망을 감추지 못했다.

클레페의 앤에 대해서는 다른 시각도 있다. 앤의 외모가 이후 두 왕비에 비해 결코 떨어지지 않았으며, 왕 외에는 누구도 앤이 못생겼

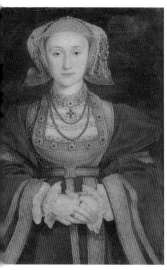

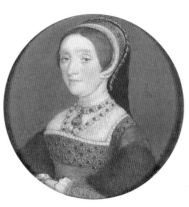

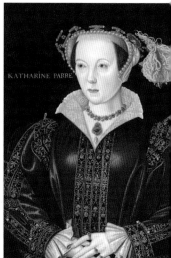

네 번째 왕비 클레페의 앤.
한스 홀바인 2세, 〈클레페의 앤〉,
약 1539년, 캔버스에 유채,
65×48cm, 파리, 루브르 박물관.

다섯 번째 왕비 캐서린 하워드.
한스 홀바인 2세, 〈캐서린 하워드〉,
약 1540년, 피지에 수채,
지름 5.3cm, 런던,
스트로베리힐 하우스Strawberry Hill House.

여섯 번째 왕비 캐서린 파.
작가 미상, 〈캐서린 파〉, 약 1545년,
패널에 유채, 63.5×50.8cm, 개인 소장.

다고 말하지 않았다는 것이다. 문제는 외모가 아니라 부족한 재치와 지성이었다는 지적도 있다. 그녀는 영어와 프랑스어를 잘하지 못했고 교양과 지적 소양이 부족했다.

어쨌든 클레페의 앤은 헨리 8세의 마음을 얻지 못했다. 헨리 8세는 클레페의 앤의 시녀이자 앤 불린의 친척인 캐서린 하워드Catherine Howard에게 눈을 돌렸다. 캐서린 하워드는 15세의 자유분방하고 발랄한 여성이었다. 헨리 8세는 클레페의 앤과 이혼 절차를 밟았다. 그리고 이 잘못된(?) 결혼을 성사시키는 데 앞장선 토머스 크롬웰에게 복수를 가했다. 크롬웰은 런던 탑에 갇혔다가 참수를 당했다. 전해지

는 말로는 헨리 8세가 일부러 서툰 사형집행인을 물색했다고 한다. 이 집행인은 크롬웰의 숨통을 끊기 위해 세 차례나 도끼를 내려쳐야 했다. 그 과정에서 크롬웰이 겪었을 고통을 생각하면 끔찍하다.

헨리 8세의 다섯 번째 왕비가 된 캐서린 하워드 역시 끝이 좋지 않았다. 그녀는 곧 추문에 휩싸였는데, 과거 내연 관계였던 두 남자와 관련한 투서가 날아든 것이다. 캐서린의 순결을 믿고 있던 헨리 8세는 엄청난 충격을 받았다. 하지만 과거 일을 간통죄로 처벌할 수는 없었다. 얼마 후 왕에게 좋은 구실이 되어 줄 일이 벌어졌다. 캐서린과 왕의 젊은 시종 사이의 밀회 편지가 발견된 것이다. 두 당사자는 육체 관계를 한사코 부인했지만 캐서린은 참수형에 처해졌다.

헨리 8세도 평탄하지 못했던 다섯 차례의 결혼 생활이 끔찍했던 모양이다. 마지막으로 선택한 반려자는 결혼했다 사별한 경험이 두 번 있는 캐서린 파Catherine Parr였다. 그녀는 인내심이 많고 지적인 왕비였다. 학문에 관심이 많았으며 전처의 자식들을 거두어 교육시키는 데에도 열성적이었다. 갈수록 건강이 악화되는 헨리 8세를 잘 보살피기도 했다. 1547년 헨리 8세가 숨을 거둘 때 그 곁을 지킨 것도 캐서린 파다.

헨리 8세의 막장 드라마는 이렇게 막을 내린 것일까. 마지막 무대가 아직 남았다.

다음 왕위는 헨리 8세의 세 번째 왕비가 낳은 에드워드 6세에게 넘겨진다. 헨리 8세가 부인들을 6명이나 갈아 치우면서 그토록 원했

던 아들이다. 그러나 에드워드 6세는 즉위 6년 만에 15세의 나이로 세상을 떠났다.

그다음 왕위는 누가 이어받았을까. 메리 1세다. 헨리 8세의 첫 번째 왕비 아라곤의 캐서린이 낳은 딸이다. 메리는 어머니의 복수라도 하려는 듯 가톨릭을 부활시키고 신교도들을 무자비하게 처형했다. 그녀의 치하에서 얼마나 많은 사람들이 목숨을 잃었던지, 그녀에게는 '피의 메리Bloody Mary'라는 별칭까지 붙었다.

메리 역시 즉위 5년 만에 사망하고 새 왕이 즉위했다. 헨리 8세의 두 번째 왕비 앤 불린의 딸 엘리자베스를 기억하는가. 그녀가 바로 잉글랜드의 새 왕이었다. 엘리자베스 1세는 스페인 무적함대를 물리치고 잉글랜드를 대영제국으로 발돋움시키는 등 위대한 업적을 남겼다. 헨리 8세가 아들을 통해 이루고자 했던 강대국의 꿈이 딸에 의해 성취된 것이다.

너무 멀리 왔다. 헨리 8세의 초상화로 돌아가 보자. 젊은 시절 건장했던 왕은 이제 비만에 시달리는 중년이 되었다. 보석으로 치장하고 있지만, 위엄 있다는 느낌을 주지는 않는다. 그는 무엇 때문에 아내를 여섯이나 두었으며 그중 둘은 참수형에 처했을까. 딸 메리가 일으킨 피바람에 그의 책임이 없다고 말할 수 있을까. 답은 누구도 모른다. 역사에서 가정은 아무런 역할을 하지 못한다. 바꿀 수 없기 때문이다. 그저 우리는 역사를 반면교사 삼아 우리의 현재와 미래를 만들어 갈 수 있을 뿐이다.

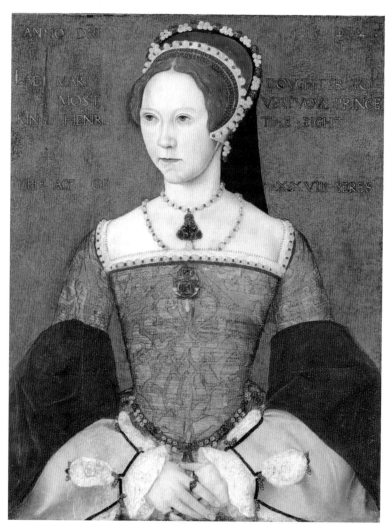

ANNO DNI

LADI MARI
THE MOST
KING HENRI

DOYGHTER TO
VERTVOVS PRINCE
THE EIGHT

THE AGE OF

XXVIII YERES

헨리 8세의 장녀 메리 1세.
작가 미상, 〈메리 1세〉, 1544년, 패널에 유채,
771×508cm, 런던, 국립초상화미술관.

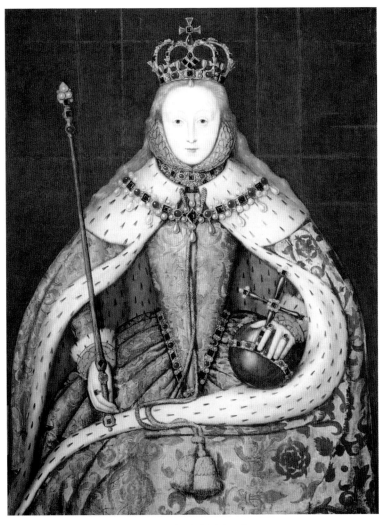

헨리 8세의 차녀 엘리자베스 1세.
작가 미상, 〈엘리자베스 1세〉, 17세기 초의 복사본, 패널에 유채,
127.3×99.7cm, 런던, 국립초상화미술관.

렘브란트의
〈모자와 두 개의 목걸이를 걸친 자화상〉
: 늙어 가는 화가가 붓으로 쓴 일기

평범한 일상을 살아가는 우리들에게 예술가의 삶은 너무 멀리 있다. 피카소는 7명의 여인과 사랑에 빠졌으며, 달리는 자신의 무릎을 면도칼로 난도질하고 유부녀 갈라에게 청혼을 했다. 반 고흐는 자신의 귀를 자른 후 결국 자살했으며, 프리다 칼로는 교통사고 후유증으로 평생을 신체적 고통 속에 살았다. 그들의 삶은 우리와는 다르며 뭔가 특별했다. 그래서 우리는 그들의 작품을 우러러보고 좋아한다.

그런데 여기, 우리와 다르지 않아 오히려 감동을 주는 경우도 있다. 티센보르네미사 미술관에 소장된 네덜란드 화가 렘브란트 판 레인 Rembrandt Harmenszoon van Rijn, 1606-1669의 그림을 보자. 콧수염을 기른 한 남자가 묘사되어 있다. 모피 차림의 남자는 머리에는 모자를 쓰고 목에는 두 개의 목걸이를 걸치고 있다. 화가 렘브란트가 30대 중반에 그린 자기 모습이다. 당시 렘브란트는 초상 화가로서 부와 명성을 누리고 있었다. 얼굴은 평범하고 온화하지만 값비싼 옷차림과 당당한 자세에서 그런 사실이 느껴진다.

렘브란트 판 레인, 〈모자와 두 개의 목걸이를 걸친 자화상
Self-Portrait Wearing a Hat and Two Chains〉,
약 1642~1643년, 패널에 유채, 72×54.8cm,
마드리드, 티센보르네미사 미술관.

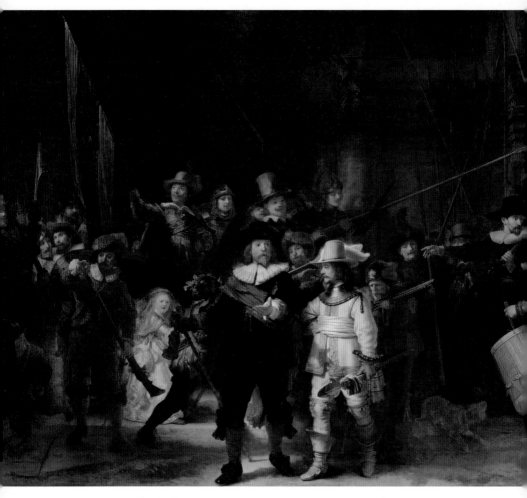

렘브란트 판 레인, 〈야간 순찰〉, 1642년, 캔버스에 유채, 363×438cm, 암스테르담, 국립미술관Rijksmuseum.

그러나 비슷한 시기에 그려진 〈야간 순찰De Nachtwacht〉(1642)이 평단의 혹독한 비판을 받으면서 렘브란트의 삶은 내리막길로 들어섰다(아이러니하게도 〈야간 순찰〉은 오늘날 렘브란트의 대표작으로 손꼽힌다). 갈수록 작품 주문 수가 줄어들었지만 렘브란트는 절정기에 가졌던 헤픈 씀씀이를 고치지 못했다. 1656년 그는 파산했고 집과 작품, 개인 소장품들을 모두 처분해야 했다.

이 시기에 렘브란트가 잃은 것은 재산만이 아니었다. 1642년 첫 아내가 죽은 뒤로 함께 살던 두 번째 아내가 1663년에 사망하고, 1668년에는 아들마저 세상을 떠났다. 렘브란트는 쓸쓸하고 가난한 말년을 보내게 된다. 하지만 이때도 손에서 붓을 놓지 않았다.

그 결과 렘브란트는 평생에 걸쳐 80여 점의 자화상(정확히는 유화 50점, 에칭 30여 점, 그리고 무수한 드로잉)을 남겼다. 이 자화상들을 나열해 보면 마치 한 편의 인생 드라마를 보는 것 같다.

초기 자화상부터 살펴보자. 렘브란트의 젊은 시절 자화상 중 하나가 뉘른베르크의 게르만 국립미술관에 있다. 〈고지트를 걸친 자화상〉으로 20대의 자신을 그린 것이다. 곱슬머리에 선홍색 뺨을 가진 젊은이는 자신만만한 표정으로 감상자를 쳐다보고 있다. 상체에는 목 보호대인 고지트gorget를 걸치고 있어 더 당당해 보인다.

반면에 재산도 가족도 잃은 노년에 그린 자화상은 젊은 시절 자화상과는 완전히 다르다. 런던 내셔널 갤러리에 있는 1669년 〈자화상〉은 렘브란트가 죽은 해에 그려진 것이다. 두 번째 아내와 아들을 잃

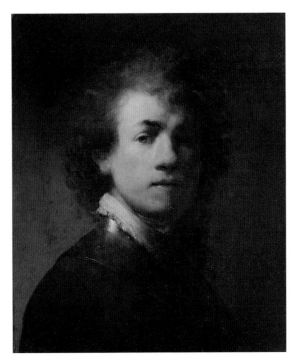

렘브란트 판 레인, 〈고지트를 걸친 자화상Self-Portrait with Gorget〉,
1629년, 패널에 유채, 38.2×31cm,
뉘른베르크, 게르만 국립미술관Germanisches Nationalmuseum.

고 요르단 지구에서 궁핍하게 살고 있는 노년의 쓸쓸함이 잘 드러나
있다. 옷차림과 표정에서는 남루한 생활이 느껴진다. 렘브란트는 자화
상을 통해 야심 찬 젊은 시절부터 부와 명성을 획득한 삶의 절정기,
아내와 재산을 잃은 중년기, 죽음을 앞둔 노년기까지, 삶의 굴곡진
순간들을 생생하게 표현해 낸 것이다.

렘브란트 판 레인, 〈자화상Self-Portrait〉,
1669년, 캔버스에 유채, 86×70.5cm, 런던, 내셔널 갤러리.

어느 인생이든 평탄하기만 한 경우는 없을 것이다. 정점이 있다면
내려오는 길이 있고, 또 기쁜 날이 있으면 슬픈 날도 있다. 무엇보다도
우리 모두는 늙고 죽는 순간을 피할 수 없다. 그런 점에서 렘브란트
의 자화상들은 우리 삶에서 멀리 있지 않다. 늙어 가는 화가가 하루
하루 일기를 쓰듯 붓으로 그려 낸 기록은 그래서 우리를 감동시킨다.

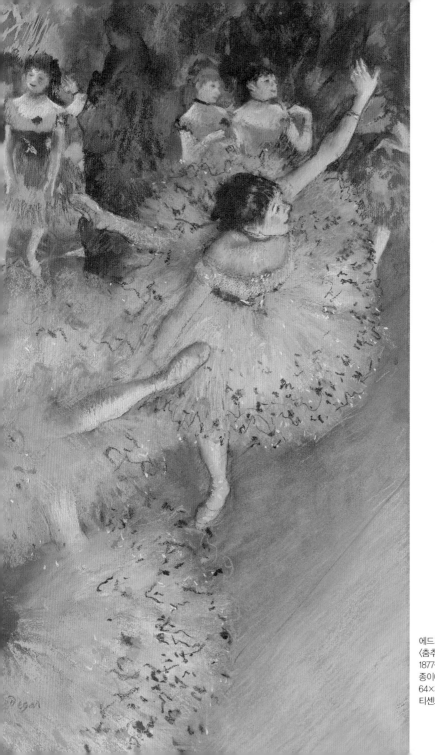

에드가 드가,
〈춤추는 발레리나〉,
1877–1879년,
종이에 파스텔과 구아슈,
64×36cm, 마드리드,
티센보르네미사 미술관.

드가의 〈춤추는 발레리나〉
: 순간적으로 포착한 근대 파리의 삶

에드가 드가Edgar Degas, 1834-1917는 근대 파리의 분위기를 잘 포착한 인상파 화가다. 특히 발레에 관심이 많아 발레리나들을 자주 그렸다. 발레리나가 무대 위에서 공연하는 모습뿐 아니라 공연 전후로 발레화를 신거나 스트레칭을 하는 장면도 화폭에 담았다.

발레, 오페라 같은 공연이나 승마 같은 취미는 과거에는 왕이나 귀족쯤 되어야 즐길 수 있는 사치였다. 그러나 근대로 들어오면서 원한다면 누구나 경험할 수 있는 오락거리가 되었다(물론 돈과 시간이 있어야 한다는 전제는 존재했고, 그 혜택은 주로 신흥 계급인 부르주아지들에게 돌아갔다). 진정한 파리지앵, 파리지엔이라면 살롱에서 담소거리로 삼을 고급 취미 하나쯤은 가지고 있어야 했다. 〈춤추는 발레리나Swaying Dancer〉(〈초록 발레복을 입은 발레리나Dancer in Green〉라고도 한다)는 당시 파리의 이런 분위기에서 탄생했다.

누가 보더라도 그림의 주인공은 두 팔을 활짝 벌린 채 한 발로 버티고 선 발레리나다. 그러나 주인공보다 더 흥미로운 것은 하체만 등

장하는 '얼굴 없는' 발레리나다. 그림이 잘린 게 아니라 애초부터 이렇게 그린 것이다. 드가는 어쩌자고 발레리나의 상체를, 그것도 하나가 아니라 둘씩이나 잘라 먹은 것일까.

우선 사진의 영향을 꼽을 수 있다. 19세기 초반에 발명된 사진은 후반에 이르면 일반인들에게도 저렴하게 보급되면서 익숙한 것이 되었다. 자연히 사진에 담긴 장면들도 사람들의 눈에 익게 되었다.

사진 속 장면은 그림과는 다르다. 그림은 사물을 화가의 마음속 구도에 맞춰 변형할 수 있지만, 사진은 셔터를 누르는 순간 그대로를 담게 된다. 달리는 사람, 뛰어가는 말, 움직이는 기차는 사진으로 아무리 잘 찍는다 해도 그림처럼 완벽한 구도로 포착하기가 불가능하다. 피사체는 화폭 중앙에서 벗어나 가장자리에 간신히 들어와 있으며, 심할 경우 잘리기까지 한다.

감수성이 예민한 예술가들은 사진의 이런 특징이야말로 빠르게 변화하는 근대 사회를 잘 반영하고 있다는 사실을 알아차렸다. 현실은 고정된 게 아니라 끊임없이 변화하고 움직이는 것이다. 그러니 고정되고 정형화된 구도란 게 오히려 부자연스럽다.

또 다른 영향으로 일본 에도 시대의 판화인 우키요에浮世繪를 들 수 있다. 당시 파리 인상파 화가들은 1867년 파리 만국박람회 때 소개된 일본 미술에 열광했는데, 그중 하나가 우키요에였다. 우키요에는 과감한 구도와 강렬한 색채로 19세기 중·후반 유럽 사회에 자포니슴 Japonisme 열풍을 일으켰다.

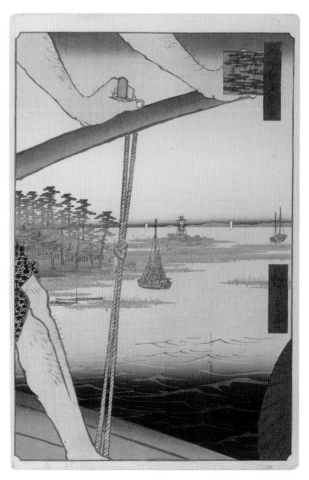

우타가와 히로시게, 〈하네다 배와 벤텐 신사はねたのわたし弁天の社〉,
『명소에도백경名所江戸百景』 제72경, 1858년 8월, 목판,
36.2×23.5cm, 뉴욕, 브루클린 미술관.

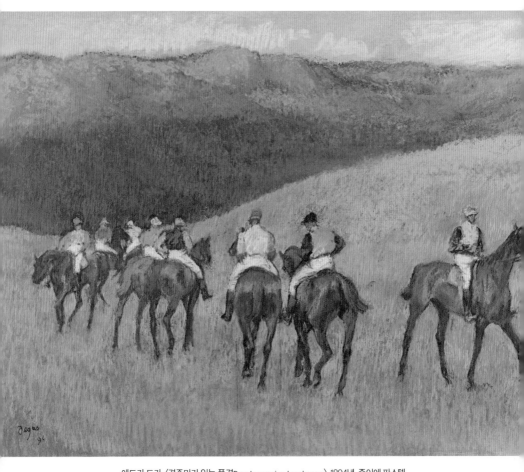

에드가 드가, 〈경주마가 있는 풍경Racehorses in a Landscape〉, 1894년, 종이에 파스텔, 47.9×62.9cm, 마드리드, 티센보르네미사 미술관(카르멘 티센보르네미사 컬렉션에서 대여).

우타가와 히로시게歐川広重의 우키요에를 보면, 당시 유럽 화가들이 받은 충격이 어떠했을지 짐작이 간다. 사공은 얼굴 없이 팔과 다리만 그려져 있다. 고전 그림에 익숙한 사람이라면 뒤로 자빠질 노릇이지만, 가만히 들여다보자. 우리가 배 위에 앉아 있다면 우리 눈에 보이는 풍경이 바로 이렇지 않겠는가. 소실점에 따라 완벽한 구도로 그려진 장면이야말로 우리가 일상에서 볼 수 없는 '미술계의 관습'일 뿐이다. 위대한 예술가들은 하나같이 미술계 관행에서 벗어나고자 했다. 그 근거가 되어 준 것은 현실 세계의 진짜 모습이기도 했고 때로는 예술가들의 솔직한 내면이기도 했다.

드가는 즉흥성이 강한 재료인 파스텔을 즐겨 썼는데, 이것 역시 역동적인 근대 사회의 성격과 잘 맞았다. 화가들이 작업실에 들어 앉아 팔레트에서 유화물감을 천천히 섞어서 캔버스에 바르던 시대는 이제 지났다. 시시각각 변하는 햇빛과 대기, 소리를 내며 달리는 증기기관차, 인파로 붐비는 대도시의 풍경을 반영하려면 빠르게 물감을 찍어 캔버스에 바로 발라야 했다. 인상파 화가들은 그렇게 새 시대에 맞는 새 미술을 만들어 냈다.

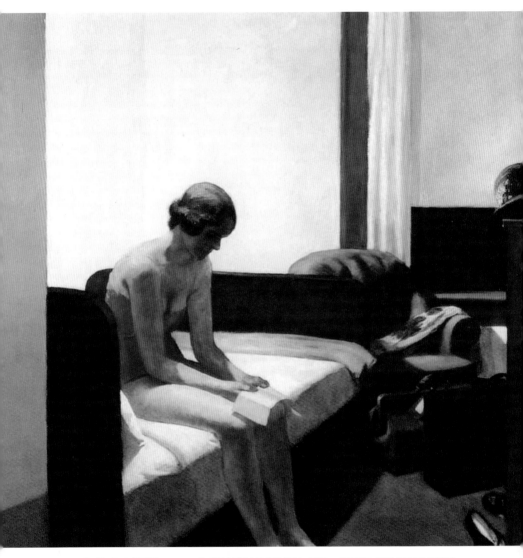

에드워드 호퍼, 〈호텔 방Hotel Room〉, 1931년, 캔버스에 유채, 152.4×165.7cm, 마드리드, 티센보르네미사 미술관.

호퍼의 〈호텔 방〉
: 우리 모두는 낯선 세상에 떨어진 이방인이다

탱크톱 차림의 여자가 침대에 앉아 있다. 커다란 창으로 빛이 들어온다. 하지만 그 빛은 오히려 여자의 얼굴에 그늘을 드리운다. 여자는 무릎에 안내책자 같은 걸 펼쳐 놓고 보고 있다. 펼쳐진 페이지에 집중하고 있는 것 같지는 않다.

빈 소파에는 아무렇게나 벗어 놓은 꽃무늬 옷이 있다. 소파 앞으로는 이곳이 임시 거처임을 알려 주기라도 하는 듯 가방 두 개가 놓여 있다. 여자가 벗어 놓은 하이힐은 바닥에서 뒹군다. 모자는 가구 위에 위태롭게 걸쳐져 있다.

여자가 어디에서 와서 어디로 갈 것인지 우리로서는 알 방법이 없다. 그녀에게 가족이나 친구가 있는지도 알 수 없다. 여자와 우리 사이를 이어 주는 유대감이라고는 전혀 없다. 그녀는 그녀만의 공간과 시간에, 우리가 말을 걸 수도 없고 손을 뻗을 수도 없는 곳에 존재한다. 이러한 단절로 인해 우리는, 또 그녀는 각자 소외된다.

그렇다면 그녀는 자신의 공간과 시간과는 제대로 된 관계를 맺고

있는가. 그렇지 않다. 아무 무늬가 없는 호텔 방은 무미건조하다. 그곳에 놓인 여자와 여자의 물건들은 마치 이물질 같다. 여자가 당장 일어나 옷을 입고 모자를 쓰고 하이힐을 신고 가방을 들고 이 방을 나선다고 해서 이상할 것은 전혀 없다. 오히려 빈 방이 원래 상태처럼 느껴질 것 같다.

여자가 혼자 호텔 방에 있는 순간을 포착한 이 그림은 한없이 스산하다. 이렇게 먹먹한 장면이 또 있을까 싶다. 일상의 평범한 순간을 무덤덤하게 그리면서도 그 장면에서 쓸쓸함, 외로움, 단절감, 고립감을 만들어 내는 것은 미국 화가 에드워드 호퍼Edward Hopper, 1882-1967만의 특기다.

호퍼는 음식점, 카페, 주유소, 침실, 집 현관 등에 있는 사람들을 통해 일상에 숨어 있는 기묘한 균열을 포착해 냈다. 그림 안에 그려진 사람들이 혼자이든 여럿이든 큰 차이는 없다. 그들 사이에 소통은 없으며 각자 떨어져서 있을 뿐이다.

호퍼의 그림은 현대인들의 삭막한 삶을 그린 것으로 평가받는다. 도시화와 개인주의가 발달하면서 개인은 이웃, 가족과 단절되었다는 것이다. 그러나 나는 〈호텔 방〉을 보면서 이 고독감이 꼭 현대인만의 것일까 하는 생각을 하게 된다.

우리는 낯선 세상에 태어나 낯선 사람들과 관계를 맺는다. 그러나 그 관계들은 언젠가는 끊어지기 마련이다. 심지어 부모도 자식도 배우자도 그렇다.

인생을 살아가는 우리 모두는 저렇게 외로운 처지가 아닐까, 세상
이라는 호텔 방에 잠시 기거하고는 있지만, 때가 되면 짐을 챙겨 이곳
을 떠나야 하는 게 우리 인간의 조건이 아닐까 싶은 것이다.

마드리드와 레이나 소피아 미술관

MADRID
&
MUSEO NACIONAL CENTRO DE
ARTE REINA SOFIA

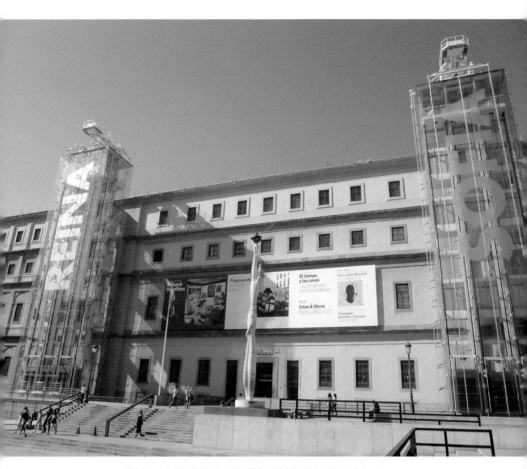

레이나 소피아 미술관의 본관. 양쪽의 통유리 엘리베이터가 인상적이다. ⓒ Zarateman

레이나 소피아 미술관
: 한때 왕비에게 바쳐진,
이제는 모두를 위한 장소

주소　　　　C/Santa Isabel 52, 28012, Madrid
교통　　　　지하철 1호선 아토차Atocha 역, 3호선 라바피에스Lavapiés 역
관람 시간　월요일과 수-토요일 10:00-21:00, 일요일은 일부 전시관만 10:00-14:30
휴관일(본관) 매주 화요일, 1월 1·6일, 5월 1·16일, 11월 9일, 12월 24·25·31일
입장료　　　12유로(폐관 2시간 전부터 무료)
홈페이지　　www.museoreinasofia.es

마드리드 프라도 거리에 있는 '예술의 골든 트라이앵글'에서 마지막으로 가 볼 장소는 레이나 소피아 미술관Museo Nacional Centro de Arte Reina Sofía이다. 이곳은 프라도 미술관과 티센보르네미사 미술관에서 각각 10분 이내 거리에 있다. 아토차 역이 바로 건너편에 있기도 하다.

　레이나 소피아Reina Sofía란 소피아 왕비란 뜻으로, 후안 카를로스 1세Juan Carlos I의 왕비 이름에서 따왔다. 후안 카를로스 1세는 독재자인 프란시스코 프랑코Francisco Paulino Hermenegildo Teódulo Franco가 죽은 1975년 왕위에 올라 2014년에 퇴위한 스페인 국왕이다.

　레이나 소피아 미술관의 소장품은 20세기 이후의 현대 스페인 작

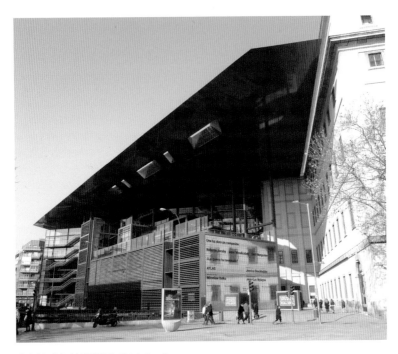
레이나 소피아 미술관의 별관. ⓒ Luis García

품들이 대부분이다. 그래서 고전적인 작품을 좋아하는 분들에게는 프라도 미술관이나 티센보르네미사 미술관을 더 추천한다. 그럼에도 이곳을 들러야 하는 이유가 있다면, 단연 피카소의 〈게르니카〉 때문이다. 피카소가 과대평가되었다고 말하는 사람들도 있지만, 자주 언급되는 데에는 그만한 이유가 있다.

레이나 소피아 미술관에서 또 봐야 할 것은 본관 건물이다. 건축가

프란체스코 사바티니Francesco Sabatini의 이름을 따서 사바티니 관이라고 부른다. 18세기 종합병원이었던 건물을 1980년부터 개축한 것으로 1986년에 미술관으로 개관했다. 이 과정에서 현대적인 모습을 갖추었는데 정면 좌우에 위치한 통유리 엘리베이터가 볼만하다. 파리의 퐁피두 센터Centre Pompidou가 건물을 사선으로 가로지르는 통유리 에스컬레이터로 유명하다면, 이곳은 통유리 엘리베이터가 인상적인 것이다. 엘리베이터는 모두 3개로 2개는 건물 정면에, 나머지 1개는 뒷면에 위치해 있다.

최근에는 건축가 장 누벨Jean Nouvel에 의해 별관이 증축되었다. 이 건물 역시 건축가의 이름을 따서 누벨 관이라고 불린다. 입구에 로이 리히텐슈타인의 커다란 조형물이 있어 관람객에게 즐거움을 제공하고 있다.

레이나 소피아 미술관은 본관과 별관 외에 분관도 가지고 있다. 분관은 본관과 별관에서 좀 떨어진 장소인 레티로 공원Parque del Retiro 안에 위치해 있으며, 주로 특별전을 연다. 그러니 미리 전시 스케줄을 확인하고 들르는 것이 좋겠다.

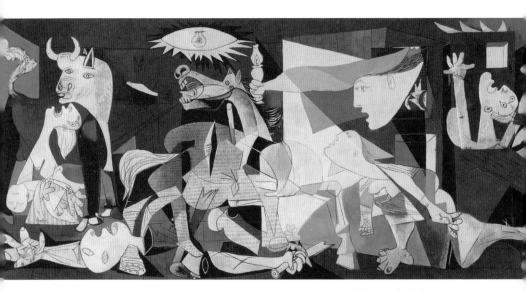

파블로 피카소, 〈게르니카〉, 1937년, 캔버스에 유채, 349.3×776.6cm, 마드리드, 레이나 소피아 미술관.

피카소의 〈게르니카〉
: 세상의 모든 전쟁에 반대하다

스페인을 대표하는 예술가들은 많이 있다. 하지만 대중적으로 가장 널리 알려진 이라면 역시 파블로 피카소Pablo Picasso, 1881-1973일 것이다. 피카소는 화려한 여성 편력부터 어린 시절 너무 뛰어난 실력 때문에 화가였던 아버지의 붓을 꺾게 했다는 야사까지 무궁무진한 일화를 가지고 있다. 이런 이야기들이 대중에게 흥미진진하게 받아들여졌을 것이다.

그중에서도 〈게르니카Guernica〉를 만들게 된 동기는 워낙 유명하다. 피카소가 세계적 명성을 갖게 된 데는 이 작품의 정치성도 한몫했을 것이다. 〈게르니카〉는 스페인 내전 당시 일어난 한 사건을 반영하고 있다. 하지만 곧 특정 지역의 한정된 이슈에서 벗어나서, 무분별한 살상을 낳는 모든 전쟁에 반대하는 예술로 격상되었다. 반전 예술의 대표 사례가 된 것이다. 그 증거로, 1969년경의 베트남 반전 운동 포스터에도 〈게르니카〉 이미지가 사용되었다. 이것은 작품이 가지고 있는 추상성과 상징성 때문에 가능했을 것이다. "여러 시점에서 본 사물의

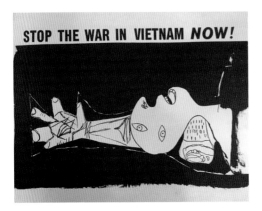
STOP THE WAR IN VIETNAM *NOW!*

1969년경에 만들어진 베트남 반전 운동 포스터.

모습을 한 화면에 담는다"는 입체파의 논리가 대중에게 받아들여지기 위해서는 이런 극적인 스토리가 필요했을 것이란 생각조차 든다.

전시장에 들어서면 우선 작품의 거대한 크기에 압도당한다. 흑백 화면이 이토록 강렬한 느낌을 주는 것은 역시 규모 때문이다. 다음으로는 화면에 등장하는 인물과 동물, 사물 등이 큰 역할을 한다. 모두 뚜렷한 상징성을 띠고 있다.

왼쪽에 죽은 아이를 안고 오열하는 어머니가 등장한다. 그 아래로는 난자당한 왼손을 늘어뜨린 채 오른손에 부러진 칼을 쥔 사람이 널브러져 있다. 절규하는 사람들과 시체가 뒤엉킨 난장판 속에서 말이 울부짖고 있다. 스페인을 상징하는 듯한 황소도 보인다. 허공에 뜬 눈은 이 비극을 잊지 않고 기억하려는 듯 빛나고 있으며, 한 여인은 꺼져 가는 생명들에 희망을 가져오려는 듯 등불을 밝힌다.

게르니카의 비극은 1936년 스페인 정치의 변화에서 비롯되었다. 1936년 2월 스페인에서는 인민전선의 총선 승리로 좌파 정권이 탄생했다. 이에 7월 프란시스코 프랑코 장군이 우파 반란군을 이끌고 쿠데타를 일으켰다. 이 내전에 주변 국가들이 끼어들면서 사태는 더 복

잡해졌다. 파시즘 정권이 들어선 독일과 이탈리아가 프랑코 군부를 지원했으며, 소련은 좌파 정부군을 지지했다.

내전이 한창이던 1937년 4월 26일, 프랑코 정권을 지원하던 독일 비행기 부대가 바스크 지방의 소도시 게르니카를 무차별 폭격했다. 장날을 맞아 광장에는 많은 사람들이 모여 있었고, 도시는 무방비 상태였다. 무고한 사람들이 많이 희생되었다. 프랑코는 게르니카 공격을 부인했지만 사실 이 공격으로 바스크족의 민족주의를 멸절시키려는 목적을 가지고 있었다. 프랑코 정권은 스페인 내전에서 승리를 거두며 집권한 뒤에 바스크족을 철저하게 탄압했다.

피카소는 1937년 파리 만국박람회에 출품할 벽화를 제작하다 게르니카 비보를 접했다. 그는 벽화의 주제를 게르니카로 바꿨다. 완성된 작품은 명성을 얻고 여러 나라에서 순회전을 가졌다. 하지만 정작 조국 스페인에는 가지 못했다. 조국이 프랑코 독재 정권의 손에 넘어가자, 피카소가 그림의 스페인 반입을 거부했던 것이다. 프랑코 정권은 여러 차례 〈게르니카〉를 보내 달라고 요청했지만, 피카소는 스페인이 자유를 되찾기 전까지는 그렇게 할 수 없다고 맞섰다.

이곳저곳을 떠돌던 〈게르니카〉는 1939년에 뉴욕 현대미술관MoMA에 안착했다. 〈게르니카〉가 조국으로 돌아간 것은 피카소의 유언에 따라 스페인이 민주화되고 나서인 1981년이었다. 이때는 피카소와 프랑코가 모두 죽은 뒤였다. 〈게르니카〉는 처음에는 프라도 미술관에 소장되었다가 1992년 현재 장소인 레이나 소피아 미술관으로 옮겨졌다.

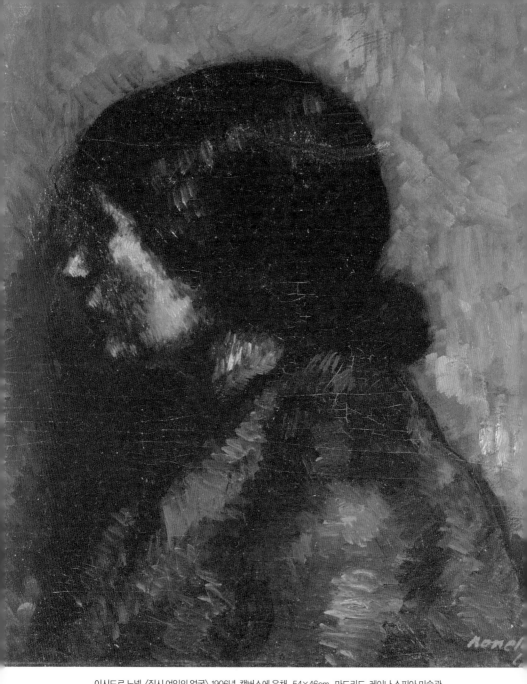

이시드로 노넬, 〈집시 여인의 얼굴〉, 1906년, 캔버스에 유채, 54×46cm, 마드리드, 레이나 소피아 미술관.

노넬의 〈집시 여인의 얼굴〉
: 소외된 사람들의 초상

이시드로 노넬Isidro Nonell y Monturiol, 1872-1911은 우리나라에는 잘 알려지지 않은 화가다. 하지만 스페인 국내에서는 바르셀로나 사회에서 소외된 사람들을 그린 초상화로 많은 사랑을 받고 있다. 그는 한때 피카소와 같은 작업실을 쓰기도 했다.

노넬은 바르셀로나에서 작은 공장을 운영하는 집안에서 태어나 바르셀로나 예술학교Escola de Belles Arts de Barcelona를 다녔다. 이때까지만 해도 당시 유행하던 인상파의 영향을 받아 햇빛과 색채의 관계를 연구한 풍경화를 많이 그렸다.

그러나 1896년 피레네 산맥에 위치한 칼데스 데 보이Caldes de Boí 여행이 전환점이 되었다. 노넬은 이곳에서 갑상선기능저하증을 앓고 있는 사람들을 만났고, 강한 충격을 받았다. 이후로 그의 그림에는 사회의 비주류 계급 사람들이 등장하게 된다. 특히 1901년부터 여성을 많이 그렸는데, 주로 집시나 노동자 계급의 여자들이었다. 당시 바르셀로나 예술계에서는 모더니즘에 반대하며 예술 안에 카탈루냐 현실

을 반영하자는 움직임이 있었는데, 이런 그림을 통해 노넬은 이들의
대표 주자가 된 것이다.

〈집시 여인의 얼굴Cabeza de gitana〉에도 제목에서 드러나듯이 집시
여인이 등장한다. 옆모습인 데다 이목구비가 어둠에 묻혀 있어 개인
의 특징이나 성격을 짐작하기는 어렵다. 이런 표현 방식 자체가 당시
스페인 사회에서 집시를 대하는 태도를 대변해 주는 것인지 모른다.
한군데 정착하지 않고 떠돌아다니는 유랑 민족, 정상적인 사회 질서
와 도덕에 해가 되는(때로 도둑질을 하고 몸을 함부로 굴리는) 잉여 집
단, 그러므로 상종하지 말아야 할 존재들. 그게 정착민들이 바라본
집시였다.

집시의 기원은 확실하지 않으나 인도 혹은 히말라야 산맥 부근에
살았던 집단으로 추측된다. 9세기경에 실크로드를 따라 이동해서
14-15세기경에는 유럽 전역으로 흩어졌다. 집시gypsy라는 명칭은 이
들이 이집트에서 왔을 것이라고 생각한 영국인들에 의해 생겨났다.
이후 프랑스인들은 체코 보헤미아 지방에 사는 집시를 가리켜 보헤
미안bohemian이라고 불렀다. 한곳에 속박되지 않고 자유로운 사람을
흔히 보헤미안이라고 하는데 여기서 유래되었다. 스페인에서는 집시
를 히타노gitano라고 부른다. 하지만 집시들은 스스로를 '사람'이라는
뜻으로 롬rrom 또는 로마rroma라고 한다.

집시는 소수의 무리를 지어 정처 없이 떠돌아다니는 탓에 어디서
도 환영받지 못했다. 중세에는 농노와 같은 취급을 받았으며, 마녀 사

냥이 횡행하던 시절에는 악마나 마녀로 몰려 화형을 당하기도 했다. 마을 사람들 사이에서 집시가 아이를 잡아먹는다거나 우물에 독을 푼다는 등의 루머가 돌아 집시들이 오면 쫓아내는 일도 잦았다.

제2차 세계대전 때에는 나치가 유대인과 함께 다수의 집시들을 무차별 학살했다. 그러나 전후의 보상 과정에서 조직력이 약한 집시의 희생은 무시되었다.

이런 핍박에도 불구하고 많은 집시들이 여전히 자신들만의 독특한 생활 방식을 고수하며 살아가고 있다. 스페인 남부 안달루시아 지방에 가면 플라멩코 공연을 하는 레스토랑을 쉽게 찾을 수 있다(사실 관심만 있다면 스페인 어느 지역에서나 플라멩코 공연을 볼 수 있다). 플라멩코 춤과 음악이 바로 집시에게서 유래되었다. 화려한 차림의 무용수와 연주자가 뿜어내는 강렬한 몸짓과 리듬. 그것에서 느껴지는 짙은 정열과 애수. 이것은 오랜 세월 자유를 찾아 떠돌던 집시들만이 만들어 낼 수 있는 것이다.

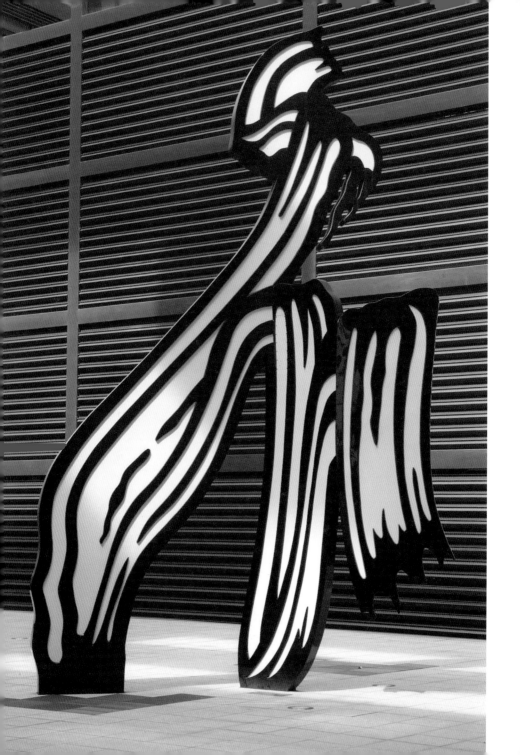

리히텐슈타인의 〈붓자국〉
: 만화처럼, 장난처럼 즐겨도 된다

많은 사람들이 미술관에 가는 것을 어려운 숙제처럼 생각한다. 내가 주말에 전시를 보고 왔다고 말하면, 고상한(?) 취미를 가졌다고 말하는 지인도 있다. 미술을 전공하거나 미술사에 대해 따로 공부하지 않으면 제대로 작품을 감상할 수 없다고 생각하는 이들도 있다. 하지만 미술을 즐기는 것에는 따로 정해진 방법이 없다. 그냥 하는 빈말이 아니다. 나는 미술 사조를 줄줄 외우는 것이 때로 작품을 즐기는 데 방해가 된다고 생각한다.

심지어 미술관에 가서 굳이 작품을 보지 않아도 된다. 관에서 운영하는 미술관이라면 대개는 넓은 정원이나 멋진 테라스를 가지고 있는데, 그곳을 소풍 장소로 삼아도 상관없다. 분위기 있는 미술관 카페에 앉아서 라테를 마시거나 아트샵에 들러서 예쁜 아이템을 발견해 사 오는 것도 좋은 선택이다. 그날 하루 미술관이 우리에게 행복을 선사했다면 그 나름의 기능을 다한 것이다.

레이나 소피아 미술관 별관(누벨 관) 앞에는 이런 내 생각을 뒷받

로이 리히텐슈타인, 〈행복한 눈물〉, 1964년, 캔버스에 유채와 마그나magna, 96.5×96.5cm.

침해 주는 작품이 서 있다. 로이 리히텐슈타인Roy Lichtenstein, 1923-1997
의 〈붓자국Brushstroke〉이다. 거인이 커다란 붓에 검은색 물감을 잔뜩
묻혀 허공에다 휘갈긴 자국 같다. 재미는 있지만 이것으로 뭘 하려는
것일까 싶다. 주위를 몇 번이고 돌면서 작품이 의미하는 바를 알아내

려 하지만 도통 모르겠다. 고전적인 작품을 좋아하는 사람이라면 이런 걸 작품이라고 할 수 있을지 의아할 것이다.

그러나 이것은 분명 작품이다. 그것도 아주 비싼 작품이다. 로이 리히텐슈타인이란 이름을 어디서 들어 본 것 같지 않은가. 2008년 삼성 그룹 비자금 문제가 불거졌을 때 홍라희 당시 리움 관장이 가지고 있던 작품이 문제가 되었다. 그때 그 작품이 로이 리히텐슈타인의 〈행복한 눈물Happy Tears〉이다. 항간에는 작품 구입가 715만 9,500달러(당시 환율로 약 87억 원)라는 말이 돌았다. 같은 작가의 〈붓자국〉 역시 물어보나마나 어마어마한 몸값일 것이다. 애들 장난처럼 보이는 이 작품이 그렇게 비싼 이유는 무엇일까.

그 이유를 제대로 이해하기 위해서는 미술의 역할 변화부터 짚고 넘어가야 한다. 사진이나 동영상이 없던 시절에는 중요한 인물이나 역사적 사건을 후대에 남기려면 그림이 필요했다. 그때는 "실물과 똑같이 그려 내는 놀라운 솜씨"가 중요했다. 그러나 19세기 말 사진과 영화가 발명되면서 그림은 '기록한다'는 역할에서 밀리기 시작했다. 아무리 뛰어난 화가라도 현실 그대로를 기록한다는 측면에서는 사진과 영화를 이겨 낼 수 없었다. 미술이라는 장르가 살아남기 위해서는 다른 방법을 찾아야 했다.

이때 화가들이 취한 전략은 성향에 따라 갈렸다. 어떤 화가들은 사물을 똑같이 베끼는 기능을 아예 포기하고 그림만이 보여 줄 수 있는 것, 즉 색채, 구도, 조형 요소 등에 집중했다. 이렇게 추상 미술

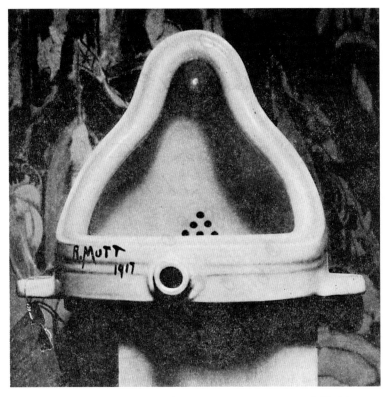

마르셀 뒤샹이 1917년 전시에 출품한 〈샘Fountain〉을 앨프리드 스티글리츠Alfred Stieglitz가 찍은 사진.
소변기를 작품이라고 우긴 '이 사건' 이후로 예술계에서는 예술 영역이 어디까지 넓어질 수 있는지가
중요한 이슈로 등장했다.

이 생겨났다. 또 다른 화가들은 사진과 영화보다 더 정밀하게 사물을
그려 냈다. 이것은 극사실주의다.

 미술이 현실 세계를 반영해야 한다는 부담에서 벗어나자(정말 완전

히 벗어난 것인지는 다시 생각해 볼 문제이지만) 미술가들은 무한한 자유를 얻었다. 이제는 어떤 것도 미술이 될 수 있다. 사람들에게 이 작품이 감상할 만하다고 설득할 수만 있으면 말이다. 그러면서 괴짜 예술가들이 탄생한다. 전시장에 소변기를 출품하는 작가도 생겨나고, 또 바닥에 천을 깔고 물감을 마구 뿌려 대며 이것이 예술이라고 주장하는 작가도 나온다(이제 이 정도는 고전에 속하니 놀라지 말자).

또 너무 멀리 왔다. 레이나 소피아 미술관 별관 앞으로 돌아가자. 그리고 〈붓자국〉을 다시 보자. 어디서 본 것 같지 않은가. 정답은 만화책. 최근에 유행하는 장르로 말하면 그래픽 노블이다. 리히텐슈타인은 '내 작품을 봐야 할 명분'을 만화책에서 찾았다.

사람들은 만화책을 대하면 신이 나서 즐긴다. 그런 마음 상태로 작품을 볼 수는 없는 걸까? 리히텐슈타인은 유명한 만화책에 나오는 장면들을 크기만 키운 채 말풍선까지 그대로 그렸다. 당시 만화책을 제작할 때 인쇄 공정상 필연적으로 생기던 망점benday dot도 나타냈다. 그렇게 만화책을 그대로 옮긴 그림들이 인기를 끌자 입체로 만들기까지 했다. 〈붓자국〉이 그중 한 작품이다.

리히텐슈타인의 〈붓자국〉은 레이나 소피아 미술관 앞에 서서 감상자에게 이렇게 묻고 있다.

"전시장의 작품도 만화처럼 재미있게 즐기면 안 되나요?"

"만화도 전시장의 작품처럼 대접해 주면 안 되나요?"

톨레도와 돈키호테, 엘 그레코

TOLEDO & DON QUIXOTE, EL GRECO

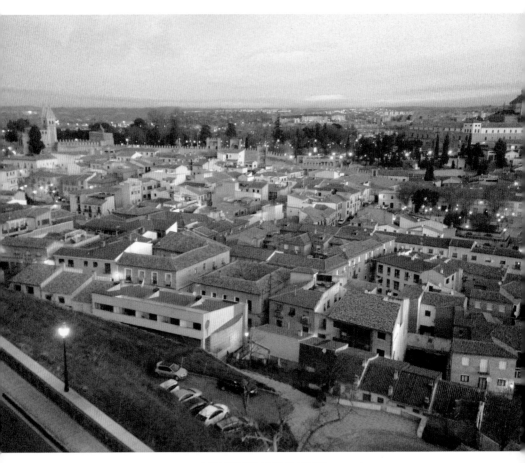

고풍스러운 중세 도시 톨레도의 풍경.

톨레도
: 돈키호테와 산초의 도시

교통 마드리드를 기준으로 렌페는 아토차Atocha 역에서 출발해 톨레도 역에서 하차,
알사 버스는 플라사 엘립티카Plaza Elíptica 역 버스터미널에서 출발해
톨레도 버스터미널에서 하차

마드리드에서 차로 한 시간가량 떨어진 곳에 중세 분위기를 간직한 도시 톨레도Toledo가 있다. 톨레도는 507년에 서고트 왕국의 수도가 되었다가 711년 이슬람 세력에게 점령당했고, 1085년 국토회복운동 (레콩키스타Reconquista) 때 가톨릭 왕국에 의해 수복되었다. 11-13세기에는 유대 문화를 꽃피웠다. 이처럼 기독교, 이슬람교, 유대교 문화가 번갈아 번성했던 지역이라 각 문화의 흔적이 공존하고 있다. 바쁜 여행자들은 당일치기로 많이 다녀오지만, 구시가지의 정취를 느끼고 엘 그레코 미술관과 여기저기 흩어져 있는 엘 그레코의 작품들을 찾아다니려면 하루 이상이 소요된다. 대도시와는 또 다른 매력을 가진 중세 도시에서 하룻밤 묵어가는 것도 좋은 추억거리가 될 수 있다.

톨레도에서 중심이 되는 곳은 소코도베르 광장Plaza de Zocodover이다. 긴 에스컬레이터를 타고 언덕을 오르면 갑자기 탁 트인 넓은 장소

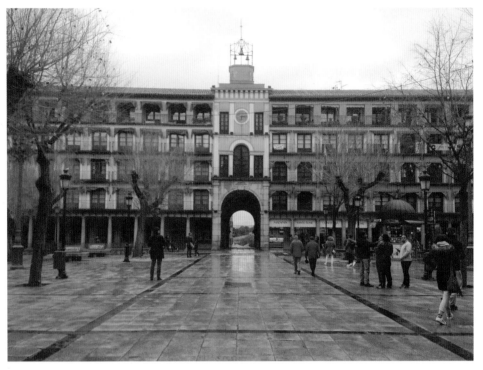

톨레도의 중심지인 소코도베르 광장. 과거에 이곳에서 투우와 축제가 열렸다.

가 나타나는데, 그곳이 소코도베르 광장이다.

소코도베르 광장을 중심으로 사방에 골목이 나 있다. 어느 골목으로 들어가든 중세 갑옷과 칼, 방패를 만날 수 있다. 가게마다 다양한 방식으로 진열해 놓고 있어 그 자체가 대단한 볼거리다.

구경을 하다 보면 가게에 진열된 동상과 피규어 중에 자주 눈에 띄는 '특정 인물'이 있음을 깨닫게 된다. 늙은 말을 탄 채 창을 들고 있는 삐쩍 마른 중세 기사다. 곁에는 통통한 시종과 익살스러운 표정

톨레도 어느 골목에서나 쉽게 볼 수 있는 중세 갑옷과 무기들.

의 당나귀가 있다. 중세 문화에 특별한 관심이 없는 사람이라도 단박
에 떠오르는 '브로맨스 조합'이 있을 것이다. 돈키호테와 산초다. 톨레
도 거리는 불의를 참지 못하는 기사(라고 스스로 생각하는) 돈키호테
와, 그런 그를 따라다니는 충실한 종자인 산초 판사의 이미지들로 넘
쳐 난다. 가게 앞에 서 있는 실물 크기의 돈키호테는 당장이라도 창
을 휘두르며 돌진할 것만 같다.

『돈키호테Don Quixote』의 저자 세르반테스는 한때 톨레도에서 살았

여러 아이템으로 만들어진 돈키호테와 산초'들'.

다. 그런 이유에서인지 소설에서 돈키호테는 라 만차La Mancha 출신 (톨레도는 라 만차 지역에 속한다)으로 설정되어 있으며, 소설 배경으로 톨레도 거리가 등장하기도 한다. 소코도베르 광장 입구에는 세르반테스 동상이 세워져 있다. 건물로 둘러싸인 광장 바깥쪽에 있기 때문에 모르고 지나치기 쉬우니 잘 찾아보자.

스페인의 대문호 미겔 데 세르반테스Miguel de Cervantes, 1547-1616는 지독히도 불행한 삶을 살았다. 인생 자체가 소설이라고 할 수 있을 정도다. 그는 자신의 경험담을 작품에 담기도 했다. 어린 시절은 이발사 겸 외과의사였던 아버지의 빚 때문에 가족과 함께 여기저기를 떠돌았다. 성인이 되어서는 이탈리아로 건너가 그곳에 주둔한 스페인 해군에 입대했으나 1571년 레판토 해전 때 총상을 입었다. 이 일로 세르반테스는 왼손을 영원히 사용하지 못하게 되었고 '레판토의 외팔이'란 별명을 얻었다.

4년 뒤 스페인으로 돌아가던 중에 해적에게 붙잡혀 5년간 알제리에서 노예 생활을 했다(당시 경험이 『돈키호테』에 반영되어 있다). 여러 번 탈출을 시도했으나 번번이 붙잡혀 곤욕을 치렀다. 1580년 네 번째 탈출 실패로 목숨이 위협당하자 삼위일체수도회 신부들이 몸값을 마련해 주어 간신히 고국으로 돌아올 수 있었다.

세르반테스는 톨레도를 여행하던 중에 소지주의 딸을 만나 결혼했지만 부부 사이는 좋지 않았다. 빈곤한 삶도 계속되었다. 몇 편의 소설과 희곡을 썼으나 주목받지 못해 세금징수원 생활을 시작했다. 이

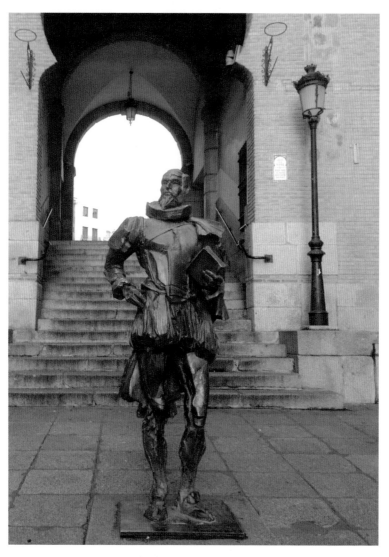

소코도베르 광장 입구에 서 있는 세르반테스 동상.

후 세르반테스는 비리 문제로 여러 번 감옥에 갇혔는데, 이때 『돈키호테』를 구상했다.

1605년 57세 때 『재치 있는 시골귀족 돈키호테 데 라 만차El Ingenioso Hidalgo Don Quixote de la Mancha』라는 제목으로 『돈키호테』 1편을 발표해서 대성공을 거두었다. 그러나 책 판권을 출판사에 헐값으로 넘기고 난 뒤였다. 세르반테스는 유명해졌지만 경제 상황은 나아지지 않았다. 수도원으로 들어가 소설집과 시집을 발표하던 중에 가짜 『돈키호테』 2편이 나타나 유통되는 일이 발생했다. 이에 세르반테스는 진짜 『돈키호테』 2편을 발표했지만, 이듬해인 1616년 4월 23일에 세상을 떠났다. 1995년 유네스코에서는 이날을 기려 '세계 책과 저작권의 날'(세계 책의 날)로 정했다.

초기에 『돈키호테』는 기사문학을 너무 많이 읽은 나머지 스스로가 기사라고 믿게 된 돈키호테의 망상과 그것으로 인해 벌어지는 어처구니없는 상황이 웃음을 자아내는 유머 소설로서 인기를 끌었다. 그러나 점차 작품 안에 깔려 있는 의미가 재해석되기 시작했다. 『돈키호테』는 스페인 정치·사회·종교의 풍자, 신분과 남녀 차별이 없는 사회로 나아가려는 새 흐름의 포착, 그리고 무엇보다도 자유와 정의를 위해 싸우는 이상주의자의 모습이 재평가되면서 위대한 문학작품으로 격상되었다. 『참을 수 없는 존재의 가벼움』의 작가 밀란 쿤데라는 "모든 소설가는 어떤 식으로든 세르반테스의 자손들"이라고까지 말한다.

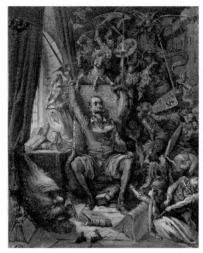

『돈키호테』 1863년본에 실린 귀스타브 도레Gustav Doré의 삽화.

　톨레도 소코도베르 광장에 가면 돈키호테와 산초 판사, 그들을 태운 늙은 말 로시난테와 당나귀를 만날 수 있다. 여관 창녀들을 귀부인으로 착각하고 정중히 대한 망상가, 술집 주인을 성주라 생각하고 자신을 기사로 임명해 달라고 한 정신 나간 남자, 풍차를 거인이라고 외치며 달려든 정신병자, 그러나 어떤 시련에도 세상의 불의와 불평등에 맞서 싸우고자 했던 고귀한 이상주의자, 돈키호테. 그의 모습은 처음에는 실소를 자아내지만 어느 순간부터 우리를 감동시킨다. 이룰 수 없는 꿈을 향해 과감히 나아가는 무모함이야말로 우리가 잃어버린, 그러나 우리가 살아가는 진짜 이유이기 때문이다.

톨레도의 저녁 풍경.

해 질 무렵의 톨레도 풍경.

엘 그레코 미술관. 화가의 집을 복원한 곳이라 '엘 그레코 집과 미술관'이라고도 불린다. ⓒ Antonio.velez

엘 그레코 미술관
: 당대에 인정받지 못한 대가의 집

주소 Paseo del Tránsito, s/n, 45002, Toledo
교통 소코도베르 광장에서 걸어서 13분
관람 시간 화-토요일 9:30-16:00(수요일은 경우에 따라 달라지니 홈페이지 참조),
일요일과 공휴일 10:00-15:00
휴관일 매주 월요일, 1월 1·6일, 5월 1일, 12월 24·25일, 12월 31일
입장료 3유로
홈페이지 www.culturaydeporte.gob.es/mgreco

중세 도시의 분위기와 기사문학(엄밀히 말하면 기사문학의 형식을 빌린 최초의 근대 소설)에 잠시 빠져 보았다면, 이번에는 그림을 보러 갈 차례다.

톨레도 하면 생각나는 화가는 단연 엘 그레코El Greco, 1541-1614다. 톨레도는 엘 그레코가 반평생을 보낸 곳으로, 엘 그레코 미술관이 있다. 또한 엘 그레코의 주요 작품들이 이곳 톨레도의 여러 성당들에 흩어져 보관되어 있다. 이 책이 프라도 미술관을 소개한 1장에서 엘 그레코를 다루지 않고 미뤄 둔 이유다.

엘 그레코 미술관Museo del Greco부터 가 보자. 이곳은 엘 그레코가 실제로 살던 집 근처에다 생전과 같은 상태로 복원을 해 놓은 곳이

엘 그레코, 〈톨레도 풍경〉, 1608년, 캔버스에 유채, 132×228cm, 톨레도, 엘 그레코 미술관.

다. 그래서 '엘 그레코 집과 미술관Museo y Casa del Greco'이라고도 불린다. 소코도베르 광장에서 걸어서 10분 조금 넘게 걸린다.

엘 그레코 미술관에는 우리가 알 만한 대표작이 많지는 않다. 그럼에도 엘 그레코의 작품 세계를 이해할 수 있는 중요한 장소다. 특히 이곳에 소장된 〈톨레도 풍경Vista y plano de Toledo〉은 타호Tajo 강과 톨레도 대성당, 알카사르Alcázar(아랍어 정관사 al과 궁전을 뜻하는 Kazar가 합쳐져서 만들어진 스페인어로 궁전을 뜻한다) 등 톨레도의 주요 관광지를 재현하고 있어 여행자의 흥미를 자아낸다.

엘 그레코는 스페인을 대표하는 예술가 중 한 명이다. 그래서 스

페인 사람이라고 생각하기 쉽다. 그러나 그는 그리스 크레타 섬에서 태어난 그리스 사람이다. 원래 이름은 도메니코스 테오토코풀로스 Doménikos Theotokópoulos. 엘 그레코란 '그리스 사람'이란 뜻이다. 스스로가 선택한 표현이라기보다는 주변에서 그를 부르던 별명이 굳어졌을 것이다.

엘 그레코는 20대에 고국 그리스를 떠나 이탈리아로 가서 그림 공부를 했다. 베네치아와 로마에서 활동하다가 여의치 않자 1577년에 스페인으로 향했다. 미술계의 경쟁이 치열하던 이탈리아 대신 스페인을 선택한 것이다.

마드리드를 거쳐 톨레도에 정착한 엘 그레코는 톨레도 대성당의 사제에게서 작품을 의뢰받았다. 〈그리스도의 옷을 벗김〉이다(다음에 소개할 그림이니 여기서는 간단히만 언급하겠다). 대성당 측은 완성된 작품을 마음에 들어하지 않았고 작품 가격을 후려쳤다. 엘 그레코는 결국 대성당 측과 소송을 벌여야 했다.

엘 그레코의 수모는 여기서 그치지 않았다. 당시 스페인에서는 엘 에스코리알 궁전 겸 수도원El Real Monasterio de San Lorenzo de El Escorial의 공사가 한창이었다. 엘 그레코는 이 공사에 참여하면서 펠리페 2세의 눈에 들어 궁정화가가 될 심산이었다. 그러나 그의 꿈은 이루어지지 못했다.

처음에 펠리페 2세는 엘 그레코에게 엘 에스코리알 궁전의 예배당 제단화를 의뢰하긴 했다. 〈성 마우리티우스의 순교El martirio de San

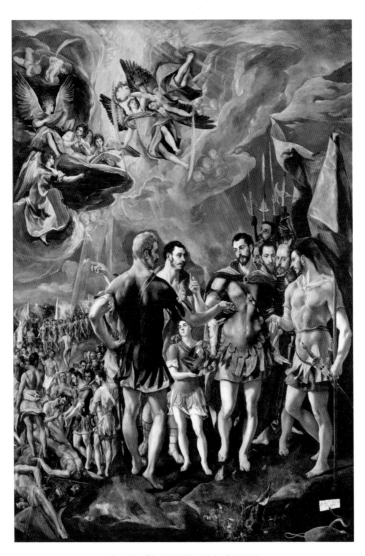

엘 그레코, 〈성 마우리티우스의 순교〉, 1582년,
캔버스에 유채, 448×301cm, 마드리드, 엘 에스코리알 궁전.

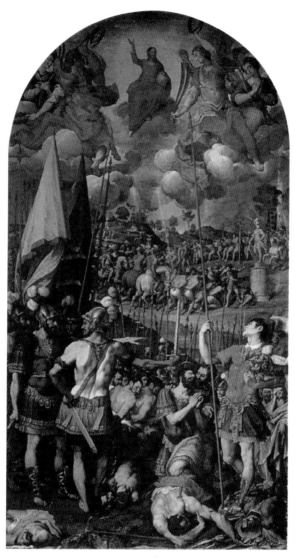

로물로 친친나토, 〈성 마우리티우스의 순교〉, 1583년,
캔버스에 유채, 540×288cm, 마드리드, 엘 에스코리알 궁전.

Mauricio)다. 그러나 완성된 그림은 이번에도 주문자의 마음에 들지 않았다. 펠리페 2세는 중요한 주제인 순교 장면이 화폭 뒤쪽에 작게 그려졌다고 생각했다. 그래서 제단화를 다른 화가에게 재의뢰했다. 엘 그레코의 작품은 엘 에스코리알 궁전에 소장되었지만, 애초에 의뢰받았던 위치는 아니었다. 주요 제단화 위치에는 로물로 친친나토Romulo Cincinnato의 그림이 걸리게 되었다.

스페인 주류 권력인 교회와 왕궁 양쪽에서 작품을 거절당한 엘 그레코는 출셋길이 막힌 셈이 되었다. 하지만 그는 톨레도에 작업장을 차려서 작은 교회나 귀족들의 주문을 받는 등 새 도시에 잘 정착했다. 다행히 주문은 끊이지 않았고, 죽을 때까지 여유 있는 상태로 그림을 그릴 수 있었다.

그렇다고 엘 그레코가 주류 미술계에서 인정을 받은 것은 아니었다. 16세기는 르네상스의 영향을 받아 해부학을 바탕으로 한 정확한 인체 묘사와 균형감 있는 비례, 소실점을 기초로 한 과학적 구도를 중시하던 시대였다. 엘 그레코의 인물들은 몸을 위아래로 늘린 듯이 기괴하게 길었고, 엘 그레코의 공간은 원근법이 사라진 비현실적인 공간이었다. 기묘한 빛과 지나친 원색들도 문제시되었다. 후대에 가면 그의 작품은 마니에리스모manierismo(영어식으로 매너리즘)라 불리며 평가절하되었다. 우리가 과거의 습관이나 관습을 반복하면서 퇴보하는 상태를 흔히 "매너리즘에 빠졌다"고 표현하는데, 여기서 유래했다.

엘 그레코의 그림이 재평가받기 시작한 때는 낭만주의가 번성한

19세기였다. 낭만주의자들은 엘 그레코의 그림에서 개인의 감정과 정서, 영적인 세계의 초월성과 신비를 발견했다. 예술가의 표현력과 독창성이 중시되는 20세기에 들어와서 엘 그레코는 중요한 화가로 격상되었다. 독일 표현주의가 등장하면서 엘 그레코의 위상은 더는 흔들리지 않게 되었다.

엘 에스코리알 궁전에 가면 두 점의 〈성 마우리티우스의 순교〉를 볼 수 있다. 하나는 왕에게 거절당했던 엘 그레코의 작품이고, 다른 하나는 왕의 마음에 들어서 가장 좋은 자리에 걸린 로물로 친친나토의 작품이다. 오늘날, 두 그림 중 어느 쪽에 더 많은 관객이 몰려 있을지는 독자들의 상상에 맡기겠다.

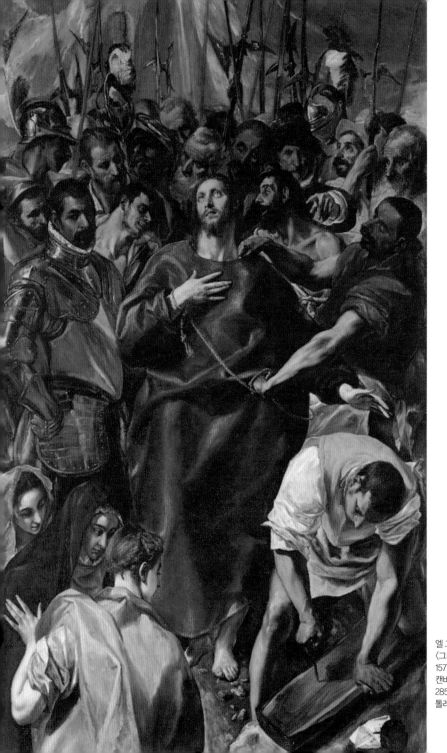

엘 그레코,
〈그리스도의 옷을 벗김〉,
1577–1579년,
캔버스에 유채,
285×173cm,
톨레도, 톨레도 대성당.

톨레도 대성당과
엘 그레코의 〈그리스도의 옷을 벗김〉
: 그리스도 수난의 현장

주소　　　C/Cardenal Cisneros, 1, 45002, Toledo
교통　　　소코도베르 광장에서 걸어서 7분
관람 시간　월·토요일 10:00-18:30,
　　　　　　일요일과 지정일 14:00-18:30(행사에 따라 변동이 많으므로 홈페이지 참조)
휴관일　　1월 1일, 12월 25일(그 외 행사날은 홈페이지 참조)
입장료　　전체는 12.5유로, 미술관은 10유로
홈페이지　www.catedralprimada.es

엘 그레코가 마드리드를 거쳐 톨레도에 정착한 과정은 앞에서 이미 설명했다. 그가 톨레도에 와서 처음 의뢰받은 그림이 〈그리스도의 옷을 벗김El expolio〉이다. 톨레도 대성당Santa Iglesia Catedral Primada Toledo의 사제는 1577년에 성물실 주제단을 장식할 그림을 주문했고, 엘 그레코는 2년 뒤 그림을 완성하여 대성당에 납품했다.

　그러나 그림이 마음에 들지 않았던 주문자는 엘 그레코가 청구한 그림값인 950두카트ducat(12-16세기 유럽 화폐 단위)를 다 지불할 수 없다고 통보했다. 엘 그레코는 상환청구 소송을 제기했지만 실제로 손에 쥔 금액은 절반도 되지 않는 350두카트였다. 심지어 주문자는 그

림 속의 몇몇 인물을 지워 달라고 요구했다. 엘 그레코는 그 요구를 거절했다.

무엇이 주문자의 마음을 그토록 거슬리게 했는지 그림 속으로 들어가 보자. 그림은 현재 톨레도 대성당의 성물실에 걸려 있다.

화면 중앙은 붉은 옷을 입은 그리스도가 차지하고 있다. 강렬한 원색은 엘 그레코가 그림의 표현력을 높이기 위해 자주 사용하던 것이다. 덕분에 복잡한 요소들 속에서도 감상자의 눈을 가장 먼저 사로잡는 것은 그리스도의 초월적인 표정이다.

주위 공간은 그리스도를 비난하고 괴롭히는 사람들로 빈틈이 없다. 먼저 그리스도의 뒤편에서 그리스도를 향해 손가락질하는 검은 옷의 남자를 보자. 그는 마치 감상자에게 그리스도의 잘못을 고자질이라도 하듯 정면을 바라보고 있다. 그리스도의 뒤쪽에 있는 두 남자는 무슨 말인가를 주고받고 있다. 이 장면은 그리스도의 옷을 누가 가질 것인지를 상의하는 군인들이 등장하는 성경 구절을 떠올리게 한다.

군인들이 예수를 십자가에 못 박고 그의 옷을 취하여 네 깃에 나눠 각각 한 깃씩 얻고 속옷도 취하니, 이 속옷은 호지 아니하고 위에서부터 통으로 짠 것이라. 군인들이 서로 말하되 이것을 찢지 말고 누가 얻나 제비 뽑자 하니 이는 성경에 그들이 내 옷을 나누고 내 옷을 제비 뽑나이다 한 것을 응하게 하려 함이러라.(「요한복음」 19장 23-24절)

그림을 주문했던 톨레도 대성당 측은 그리스도보다 위에 그려진

핍박자들의 위치를 문제 삼았다. 주문자의 입장에서 화면의 위와 아래는 단순한 구도 문제가 아니었다. 대성당으로서는 신이 자신을 핍박하는 인간보다 낮은 위치에 있다는 것은 인정할 수 없는 일이었다.

그림 하단으로 가 보자. 그리스도 왼쪽에 있는 녹색 옷 남자는 포승줄을 붙잡고 있다. 그 아래의 노란 옷 남자는 곧 그리스도를 매달 십자가에다 못이 들어갈 구멍을 뚫고 있다. 그리스도 오른쪽에는 갑옷 차림의 남자가 있는데, 대성당 측은 이 인물도 못마땅해했다. 이 남자는 엘 그레코 당대의 인물로 알려져 있다. 갑옷 역시 당시 톨레도에서 유행하던 것이다. 성화 속에 특별한 이유 없이 현실 속 인물이 등장한다는 것은 주문자에게 불편함을 안겨 주었다.

그리스도 오른쪽 하단에는 여인들이 있는데, 그들은 세 명의 마리아다. 성경에는 십자가형을 당하는 그리스도를 바라보는 세 명의 마리아가 등장한다.

예수의 십자가 곁에는 그 어머니와 이모와 글로바의 아내 마리아와 막달라 마리아가 섰는지라.(「요한복음」 19장 25절)

세 명 중 중간에 감청색 옷을 입고 있는 여인이 성모 마리아다. 그녀의 시선은 곧 아들이 매달릴 십자가에 가닿아 있다. 어둠 속에 드러난 처연한 표정이 어떤 심정일지를 짐작하게 한다.

이 그림은 주문자를 만족시키지 못했지만, 당대에 꽤 많은 인기를

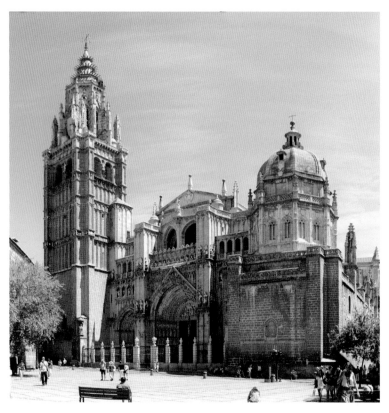

엘 그레코의 그림이 걸려 있는 톨레도 대성당. ⓒ Nikthestunned

누렸다. 복사본이 여러 점 만들어졌는데, 그중 두어 점은 엘 그레코가 직간접적으로 관여한 것으로 추측된다. 600년 가까운 세월이 흐른 지금, 엘 그레코의 그림은 톨레도 대성당에 걸린 채 여전히 많은 팬들을 맞이하고 있다.

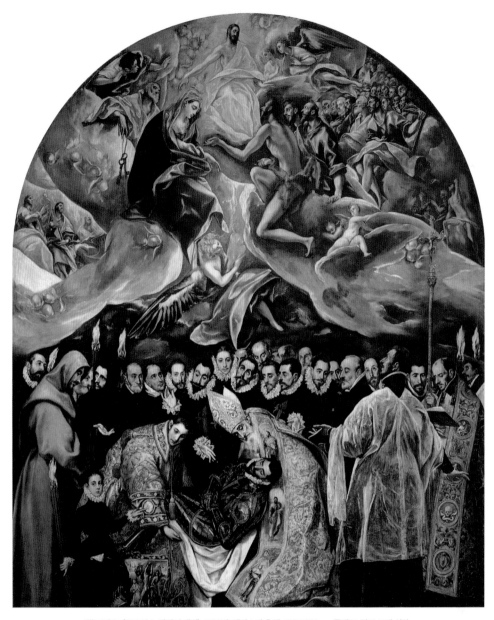

엘 그레코, 〈오르가스 백작의 매장〉, 1586년, 캔버스에 유채, 460×360cm, 톨레도, 산토 토메 성당.

산토 토메 성당과
엘 그레코의 〈오르가스 백작의 매장〉
: 천상과 지상이 만나는 기적의 순간

주소 Plaza del Conde, 4, 45002, Toledo
교통 소코도베르 광장에서 걸어서 12분, 톨레도 대성당에서 걸어서 7분가량 소요
관람 시간 평일 10:00-14:00, 15:00-17:45, 토·일요일 10:00-17:45(12월 24·25일은 13:00까지)
휴관일 매주 화요일, 1월 1일, 12월 25일(변동 많으므로 홈페이지 참조)
입장료 3유로
홈페이지 www.santotome.org

산토 토메 성당Iglesia de Santo Tomé에 있는 〈오르가스 백작의 매장El entierro del conde de Orgaz〉은 엘 그레코의 최고 걸작이다. 이 작품을 보기 위해 전 세계에서 다양한 사람들이 모여든다. 그 모습 자체가 대단한 볼거리다.

작품은 오르가스 시의 백작 돈 곤살로 루이스Don Gonzalo Ruíz의 장례식 때 일어난 기적을 다루고 있다. 1323년에 신앙심이 깊고 선행을 많이 쌓았던 돈 곤살로 루이스가 죽자, 성 스테파노와 성 아우구스티누스가 하늘에서 내려와 그의 매장을 손수 도왔다고 한다.

돈 곤살로 루이스는 원래 세뇨르señor(귀족) 신분이었으나 생전 행

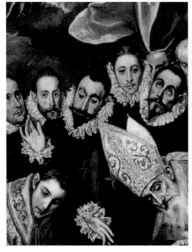

엘 그레코, 〈오르가스 백작의 매장〉 중
화가 자신(정면을 바라보는 남자).

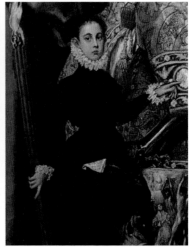

엘 그레코, 〈오르가스 백작의 매장〉 중 화가의 아들.

위들이 높이 평가되어 후대에 백작작위를 받게 되었다.

오르가스 백작의 장례식 때 일어났다던 기적은 전설이 되어 광범위하게 퍼졌다. 이 전설이 2세기를 지나 그림으로 거듭난 사연을 알게 되면 씁쓸해진다. 결국 돈 문제와 관련 있기 때문이다.

오르가스 백작은 자신의 사후에 많은 금액의 헌금과 기증을 하겠다고 성당 측에 약속했다. 그러나 후손들은 백작의 유언을 따르지 않았다. 이에 산토 토메 성당의 교구 사제인 안드레스 누네스Andrés Núñez는 백작의 후손들을 상대로 유언장 집행을 촉구하는 소송을 걸었다. 백작의 자필로 된 유언장이 남아 있었기 때문에 성당 측은 승

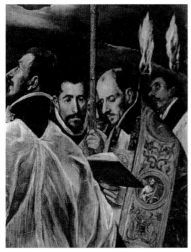

엘 그레코, 〈오르가스 백작의 매장〉 중
안드레스 누녜스(성경을 들고 있는 남자).

엘 그레코, 〈오르가스 백작의 매장〉 중
성경 속 인물들.

소를 했다. 그것만으로는 성이 안 찼던지, 사제는 백작의 매장 장면을
그린 그림을 성당에 걸어서 신도들에게 귀감이 되게 하고자 했다.

그림은 천상과 지상, 두 부분으로 나뉜다.

화면 아래에 위치한 지상에는 오르가스 백작의 육신을 매장하는
장면이 그려져 있다. 지상의 인물들은 정상 비례를 가지고 있다. 백작
의 몸을 들고 있는 황금색 옷차림의 두 인물이 하늘에서 내려온 두
성인이다. 백작의 머리 쪽에 있는 사람이 성 아우구스티누스, 다리
쪽이 성 스테파노다. 주변을 둘러싼 검은 옷의 사람들은 당시에 실존
했던 사람들이다.

특히 손을 들고 있는 사람 뒤쪽에서 정면을 바라보는 이는 엘 그레코 자신이고, 화면 하단에 그려진 소년은 엘 그레코의 아들 호르헤 마누엘Jorge Manuel이다. 소년은 감상자를 향해, 백작처럼 많은 선행을 쌓고 교회에 헌금을 잘하면 이렇게 천국에 갈 수 있다고 손가락으로 가리키고 있다. 소년의 주머니에는 손수건이 삐져나와 있는데, 거기에 화가의 사인과 소년의 생년인 1578년이 적혀 있다.

이 그림을 의뢰한 안드레스 누녜스도 있으니 한번 찾아보자. 하단 오른쪽에 성경을 들고 있는 사제가 바로 그다.

화면 상단의 천국에는 그리스도와 성모 마리아, 세례 요한이 삼각형 구도로 그려져 있다. 보통 선한 사람이 죽으면 천국의 성자들이 그리스도에게 죽은 자를 변호해 준다고 한다. 주변을 차지한 것은 사도들과 천사들이다. 열쇠를 들고 있는 자가 베드로, 하프를 든 이가 다윗, 십계명 석판을 든 이가 모세, 방주를 앞에 둔 이가 노아다.

천상 인물들의 몸은 엘 그레코의 스타일대로 길게 늘어져 있으며 유령처럼 비현실적이다. 신비로운 느낌마저 든다. 하단의 인물들이 정상 비례에 현실적인 느낌으로 그려진 것과는 대조적이다.

공간 역시 우리가 일반적으로 경험하는 것과는 다르다. 사람이 발을 딛고 서야 하는 지평선이 없으며 구름이나 안개 같은 것들로 몽환적인 분위기를 자아낸다. 시공을 초월한 공간이다. 장례식에 모인 애도자들이 서 있는 공간과는 완전히 다른 세계다.

지상과 천상의 이러한 대비로 미루어 보아 엘 그레코의 트레이드

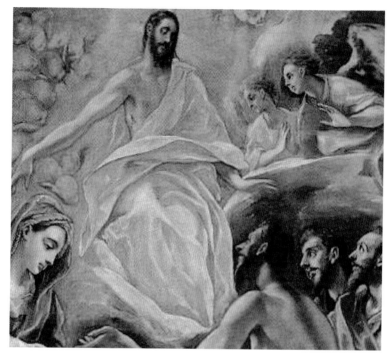

엘 그레코, 〈오르가스 백작의 매장〉 중 예수. 천상 인물들은 길게 늘린 듯한 형상을 하고 있다.

마크인 기다란 인체와 애매모호한 공간은 명백한 의도를 가지고 있었던 듯하다. 세속적 인물이 아닌 영적인 존재를 표현하기 위해서 그리고 신비한 분위기를 연출하기 위해서 고도로 계산된 결과라는 뜻이다. 현대 표현주의자들이 엘 그레코를 높이 평가한 점이 이 부분이다. 엘 그레코는 인간의 감정에 따라, 분위기에 따라 달라지는 시각

엘 그레코, 〈오르가스 백작의 매장〉 부분. 천사가 백작의 영혼을 지상에서 천국으로 데려가고 있다.

세계를 그림으로 표현했다. 이것은 사물을 보이는 것 그대로 그리는 것만큼 혹은 그 이상으로 중요하다.

　건강이 좋지 않거나 기분이 우울할 때 주변 사물들이 달라 보이는 경험을 누구나 한 적이 있을 것이다. 정확한 비례와 과학적 근거에 따라 눈앞에 있는 사물들을 객관적으로 그려 낸 그림, 그리고 개인의 감정에 따라 미묘하게 다르게 보이는 사물들을 주관적으로 그려 낸

그림. 둘 중 어느 쪽이 진실이고 다른 쪽은 진실이 아니라고 말할 수 없다. 현대의 과학과 심리학도 이런 사실을 뒷받침한다.

천상과 지상, 두 세계를 연결하는 것은 땅에서 천국으로 올라가는 오르가스 백작의 영혼이다. 그림 중앙에 날개 달린 천사가 연기 같은 형체를 안아서 옮기고 있는데 이것이 백작의 영혼이다. 그의 영혼은 천사에 의해 신 앞으로 인도된다.

이 그림은 산토 토메 성당에 마련된 오르가스 백작의 실제 무덤 위에 걸려 있다. 그래서 백작의 몸이 실제 관에 담기고 있는 듯한 착시를 일으킨다. 이로써 감상자는 14세기 기적의 현장을 직접 목격하게 되는 것이다.

그라나다와 알함브라 궁전

GRANADA & ALHAMBRA

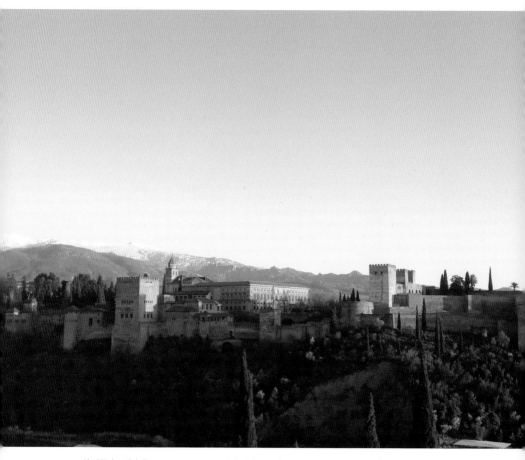

산 니콜라스 전망대Mirador de San Nicolas에서 바라본 알함브라 궁전. 궁전 뒤쪽으로 만년설이 뒤덮인 시에라
네바다 산이 보인다. 이 산의 눈이 녹아서 내려온 물은 알함브라 궁전 곳곳으로 흐른다.

알함브라
: 아름다운 환상처럼 솟아난 이국의 궁전

주소	Calle Real de la Alhambra, s/n, 18009 Granada
교통	이사벨라카톨리카광장Plaza Isabel La Catolica에서 C3번 버스를 타고 매표소에서 하차
관람 시간	4월 1일-10월 14일 낮 관람(월-일요일 8:30-20:00), 밤 관람(화-토요일 22:00-23:30)
	10월 15일-3월 31일 낮 관람(월-일요일 8:30-18:00), 밤 관람(금-토요일 20:00-21:30)
휴관일	12월 25일, 1월 1일
입장료	낮 관람 14유로, 나스르 궁전 밤 관람 8유로, 정원과 헤네랄리페 밤 관람 5유로,
	정원과 알카사바와 헤네랄리페 7유로
홈페이지	www.alhambra-patronato.es

학창 시절에 두어 달쯤 클래식기타 학원을 다닌 적이 있다. 당시는 감수성이 극에 달하던 시기라 새벽까지 이어폰을 끼고 라디오를 듣다 잠들곤 했는데, 그때 자주 들려오던 기타 곡이 있었다. 〈알함브라 궁전의 추억Recuerdos de la Alhambra〉(Alhambra의 스페인 발음은 '알람브라'에 가깝지만, 이 책에서는 우리나라에서 더 자주 쓰이는 '알함브라'를 사용했다)이었다. 시작부터 귀를 간지럽히는 기타 줄의 반복적 떨림은 몽롱하면서도 이국적인 느낌을 자아냈는데, 그게 트레몰로tremolo 주법이라는 것은 나중에 알았다. 애수에 젖어 멜로디를 따라가다 보면 마음은 어느새 저 멀리 이국의 아름다운 궁전에 가 있었다.

그런 경험이 반복되다 보니 어느 순간부터 곡을 내 손으로 직접

연주하고 싶은 마음이 생겼다. 나는 동생 손을 붙잡고 집 근처의 기타 학원으로 향했다. 머릿속으로는 현란한 손가락 놀림으로 6개의 줄을 울리는 장면을 상상하면서. 교육열이 높았던 엄마는 빠듯한 생활비를 쪼개서 동생과 번갈아 쓰라며 초보자용 클래식기타 1대를 사 주셨다. 이제 〈알함브라 궁전의 추억〉을 연주할 모든 조건은 갖추어졌다. 당시 나는 그렇게 생각했던 것 같다.

하지만 그때부터가 시작이었다. 〈알함브라 궁전의 추억〉까지는 C, Cm, C7, D, Dm, D7과 같이 암기해야 할 복잡한 기타 코드들과, 손톱 밑의 부드러운 살이 굳은살로 바뀔 때까지 수천 번, 수만 번 이상 반복해야 할 운지법 연습 과정이 놓여 있었다. 수준 높은 연주를 기대한 것은 아니었지만, 몇 소절 흉내라도 내려면 손톱 밑 살이 화끈거리는 아픔을 참으면서 까마득한 시간을 투자해야 했다. 넘치는 사춘기 감수성에 비해 음악적 재능도, 끈기도 없던 나는 쉬운 동요 두어 곡을 연주하다 기타 강습을 포기하고 말았다.

그 뒤로 내게 알함브라는 이국적인 이름과 신비로운 아라베스크 문양들, 그리고 좌절된 연주의 꿈까지 겹쳐서 닿을 수 없는 환상의 존재가 되어 버렸다. 스페인 여행 루트를 짜면서 알함브라 궁전을 포함시키기는 했지만 그라나다Granada에 도착하기 전까지는 실감할 수 없었다. 알바이신Albaicin 지구의 비탈길에 끝없이 이어지는 아랍풍 작은 가게들을 보고 나서야, 아, 내가 알함브라 궁전의 도시에 와 있구나, 곡은 내 것으로 만들지 못했지만 실제 궁전은 내 눈으로 볼 수 있

이국적인 가게들이 이어지는
알바이신 지구.
© Lee Wooseok

구나, 싶었다. 하지만 알함브라를 보고 온 지금도 그곳을 떠올리면,
이 세상 것이 아닌 듯이 아름다워서일까, 여전히 꿈결 같기만 하다.

 알함브라 궁전은 그라나다 도시가 한눈에 내려다보이는 언덕에 위
치해 있다. 원래 이름은 아랍어로 'al-Qal'at al-Ḥamrā'(붉은 요새)'였으
나 'al-Ḥamrā'(붉은 것)'라고 줄어 불리다 스페인식으로 'Alhambra'가
되었다. 유럽 땅에 이슬람 궁전이 우뚝 솟아 있는 장면이 낯설어 보일
수도 있겠다. 여기에는 역사적 사연이 있다. 톨레도를 소개한 앞장에

서 잠깐 언급했지만, 스페인은 중세 때 이슬람의 지배를 받았다.

여기서 잠깐, 역사적 상황을 살펴보고 지나가자. 415년경 이베리아 반도(현재 스페인과 포르투갈) 대부분 지역에 걸쳐서 가톨릭 세력인 서고트 왕국이 세워졌다. 한창 번성했던 서고트 왕국은 시간이 지날수록 내분에 휩싸였고, 왕위 다툼을 이어갔다. 유럽으로 진출할 기회를 호시탐탐 노리고 있던 이슬람 세력인 우마이야 왕조가 이 틈을 놓치지 않고 711년 서고트 왕국을 공격했다. 가톨릭 세력은 북쪽으로 쫓겨났고, 이베리아 반도 대부분이 이슬람 세력 아래 놓였다. 이때부터 이슬람이 지배하는 이베리아 지역은 '알안달루스al-Andalus'라고 불렸다(현재 스페인 남부를 가리키는 명칭인 안달루시아Andalucía가 여기서 유래했다). 북쪽으로 쫓겨 간 가톨릭 왕국들은 이슬람 세력으로부터 땅을 되찾기 위해 긴 세월에 걸쳐 국토회복운동(레콩키스타Reconquista)이라는 전투들을 일으켰다. 그 과정에서 일부 도시들을 되찾았으나, 이슬람 세력을 이베리아 반도에서 완전히 몰아내지는 못했다.

15세기 말, 스페인은 이사벨 1세라는 뛰어난 지도자의 등장으로 새로운 전환기를 맞는다. 당시 이베리아 반도는 이슬람 세력인 그라나다와, 가톨릭 세력들인 카스티야, 아라곤, 포르투갈, 이렇게 크게 네 왕국으로 나뉘어 있었다. 카스티야 왕국의 왕 엔리케 4세는 국력 강화를 위해 배다른 동생인 이사벨 공주를 프랑스나 포르투갈로 시집보내려고 했다. 이를 눈치 챈 이사벨 공주는 바야돌리드Valladolid로 야반도주한 뒤, 외모와 능력이 뛰어나다고 소문 난 아라곤 왕국의

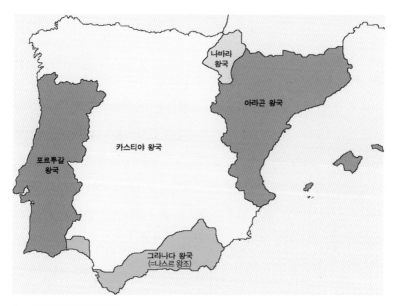

14-15세기 이베리아 반도의 상황.

페르난도 왕자에게 청혼 편지를 보냈다. 보수적인 시대에 '걸크러시'의 면모를 유감없이 발휘한 셈이다. 페르난도 왕자는 몇 명의 측근들과 상인으로 변장해서 공주를 찾아왔고, 1469년 둘은 극적으로 결혼했다. 엔리케 4세가 죽자 이사벨 공주는 놀라운 정치력을 발휘해 카스티야 여왕으로 등극하고 이사벨 1세가 된다. 남편이 아라곤 왕위에 올라 페르난도 2세가 된 뒤에는, 카스티야와 아라곤 왕국을 하나로 통일해서 남편과 함께 부부왕으로서 통치했다(이후 스페인의 중심은 카스티야 지역이 되고 아라곤 왕국이 있던 카탈루냐 지역은 점점 소외당하는데, 이에 대한 자세한 이야기는 뒤의 바르셀로나 장에서 하겠다).

카스티야와 아라곤을 통일한 이사벨 1세와 페르난도 2세 부부왕

은 그라나다까지 수복하기로 하고 1491년 남쪽으로 향했다. 그리고 1년 뒤, 700여 년 동안 스페인을 지배하던 이슬람 세력을 축출했다. 스페인이 하나의 왕국으로 통일된 순간이었다. 이때 멸망당한 이슬람 왕조가 나스르 왕조(그라나다 왕국)로, 이 왕조의 궁이 알함브라다.

알함브라는 가톨릭 세력에게 점령당하고 나서 여러 용도로 사용되다가 근대기에는 거의 방치되다시피 했다. 한때는 강도와 집시들의 소굴이 되기도 했다. 그러다 19세기에 들어와 본격적으로 복원, 연구되기 시작했다. 궁전의 역사성과 예술성이 높이 평가되어 1870년 국보로 지정되었으며, 1984년 유네스코 세계문화유산에 등재되었다.

현재 남아 있는 알함브라는 크게 4구역으로 나눌 수 있다. 조성된 시대순으로 나열하자면 알카사바(9-13세기), 헤네랄리페(13-14세기 초), 나스르 궁전(14세기 중후반), 카를로스 5세 궁전(16세기 초중반)이다. 이 책에서는 시대순으로 설명하겠지만, 동선상으로는 헤네랄리페→카를로스 5세 궁전→알카사바→나스르 궁전, 혹은 카를로스 5세 궁전→알카사바→나스르 궁전→헤네랄리페 순서가 편하다. 그러나 대부분의 방문자들은 입장표에 관람 시간이 찍혀 있는 나스르 궁전부터 관람한 뒤에 나머지를 돈다. 표에 찍힌 '나스르 궁전의 관람 시간'을 벗어나 도착할 경우에 입장이 안 되니 주의하자.

본격적인 알함브라 관람으로 들어가기에 앞서, 기타 곡 〈알함브라 궁전의 추억〉 이야기를 마저 하겠다. 몽환적인 이 곡을 만든 사람은 스페인 음악가 프란시스코 타레가Francisco Tárrega, 1852-1909다. 그는 어

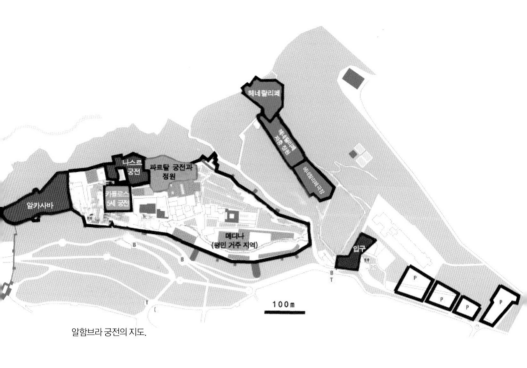

알함브라 궁전의 지도.

린 시절 맹인 기타 연주자에게 기타를 배웠다. 마드리드 국립음악원에 입학한 뒤로 피아노, 바이올린 등에도 재능을 드러냈지만, 그가 가장 사랑한 악기는 기타였다. 타레가는 뛰어난 기타 연주자일 뿐 아니라 아름다운 기타 곡들을 만든 작곡가이기도 했다. 당시 클래식 음악계에서 기타는 다른 악기들에 밀려 그리 주목받지 못했는데, 타레가라는 천재 음악가의 등장으로 화려하게 부활한 것이다.

〈알함브라 궁전의 추억〉이 만들어진 동기는 그 선율만큼 절절하다. 타레가는 1882년에 마리아 호세 리조María José Rizo와 결혼하고, 마드리드에서 바르셀로나로 이주했다. 1896년 발렌시아 음악회 투어 때 남편과 사별한 콘차 부인Doña Concha Martínez을 만났고 부유한 그녀의

애절한 기타 곡
〈알함브라 궁전의 추억〉의
작곡가로 유명한
프란시스코 타레가.

후원을 받게 되었다. 콘차 부인은 타레가와 그 가족에게 자신의 바르
셀로나 집을 제공해 주었다. 타레가는 이 집에서 명곡들을 많이 탄생
시켰다. 일설에 따르면, 타레가는 콘차 부인을 사랑하게 되었고, 그라
나다 여행 중에 그녀에게 사랑을 고백했으나 거절당했다고 한다. 타레
가는 알함브라 궁전에서 이루지 못한 사랑에 슬퍼하며 〈알함브라 궁전
의 추억〉을 작곡했다. 트레몰로 주법이 만들어내는 기타 줄의 떨림은
어쩌면 실연당한 남자의 애절한 마음을 대변하는 것일지도 모르겠다.

　마지막으로 알함브라를 방문하시는 분들을 위해 꼭 기억해야 할
정보를 알려 드리겠다. 성수기는 말할 것도 없고 비수기에도 관람객
이 몰리는 데다, 유적 보호를 위해 하루 입장객 수를 제한하기 때문
에 표 예매는 필수다. 한국에서 떠나기 전에 미리 인터넷으로 구입
하시기 바란다. 방문 날짜가 불확실해서 예매를 하지 못했다면, 일정

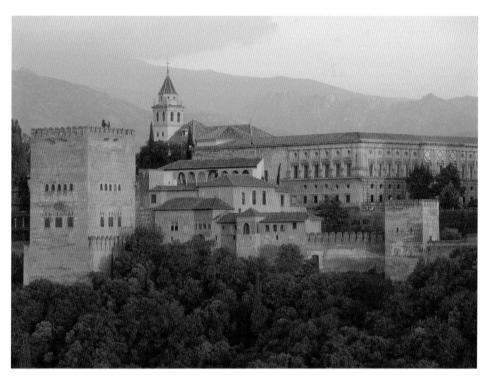
알함브라 궁전이 이름처럼 붉은 석양빛에 물들어 있다. 알함브라는 '붉은 것'이라는 뜻을 가졌다. © Alejandro Mantecón-Guillén

이 확정되는 대로 바로 인터넷 구매를 해야 한다. 인터넷 예매 수량의 소진 등으로 피치 못하게 현장 구매를 해야 한다면 새벽부터 매표소 앞에서 줄 설 각오를 해야 한다. 그렇게 했는데도 표가 매진되는 바람에 그라나다까지 가서 알함브라를 보지 못하고 오는 참사(?)가 벌어질 수 있다. 참고로 나와 동반자는 비수기 때 새벽 6시에 매표소를 찾았는데도, 두 명의 터키 대학생과 선두 경쟁을 벌여야 했다. 다행히 입장표를 구할 수 있었고 이 글도 태어날 수 있었다. 피치 못하게 현장 구매를 해야 하는 분들의 건투를 빈다.

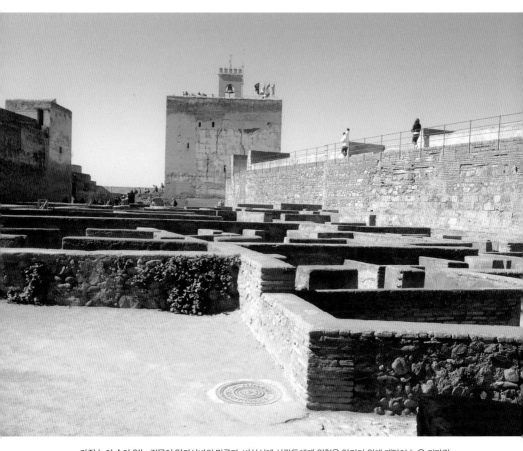

가장 높이 솟아 있는 건물이 알카사바의 망루다. 비상시에 사람들에게 위험을 알리기 위해 매달아 놓은 커다란 종도 저 멀리 보인다.

알카사바 요새
: 알함브라에서 가장 오래된 곳

알카사바Alcazaba는 알함브라에서 가장 오래된 곳이다. 원래는 889년에 만들어진 작은 요새였다가, 13세기 중반에 나스르 왕조의 무함마드 1세에 의해 개증축되어 현재 모습을 갖추었다. 무함마드 1세 때 왕족 거주지도 함께 지어졌는데, 그의 아들인 무함마드 2세는 자신의 궁전이 지어질 때까지 이곳에 머물렀다고 한다. 이후에 이곳은 군사적인 목적으로만 사용되었다. 가톨릭 세력이 그라나다를 재탈환한 15세기 국토회복운동 이후로는 감옥으로 사용되기도 했다.

209쪽 지도에서 확인할 수 있듯이, 알카사바는 매표소 입구에서 가장 먼 서쪽에 위치해 있다(입구에서 20여 분 소요). 그러다 보니 화려한 궁전과 정원들을 지나친 뒤에 이곳에 도착할 가능성이 높다. 별다른 장식 없이 지어진 알카사바 건물들에 시선을 오래 두지 않고 발길을 재촉하기 쉽다. 하지만 이곳은 중세 스페인의 군사 시설을 엿보게 해 주는 역사적인 유적지다. 주요 장소로 무기 광장, 망루, 성벽 정원 등이 있다.

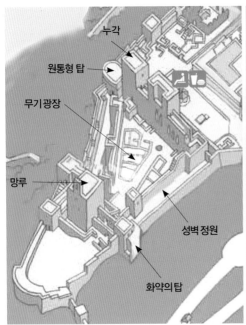

알카사바의 지도. © www.alhambra.org

무기 광장으로, 군인 숙소, 무기 창고, 무기 공장,
대장장이 집, 저수조, 지하 감옥 등이 있던 장소다.

'무기 광장Plaza de Armas'은 군인들이 머물던 장소다. 군인 숙소뿐 아
니라 무기 창고, 무기 공장, 대장장이 집, 저수조, 지하 감옥 등의 터
가 남아 있다. 2018-2019년에 방영된 tvN 드라마 '알함브라 궁전의 추
억'에서 유진우(현빈 분)가 게임 퀘스트를 수행하기 위해 지하 공간으
로 들어가 좀비들(죄수들의 시체)과 싸우는데, 그곳이 바로 무기 광장
에 있는 지하 감옥 터다. 이곳은 현재 일반인들의 출입이 금지되어 있
다. 광장 중앙과 일부 벽에서 아랍 주택의 흔적이 발견되었는데, 이
지역 군인들을 위해 일하던 일반인들의 주거지였을 것으로 추측된

망루에서 내려다본 그라나다 시내.

다. 지금은 격자 형태로 세워져 있는 벽들만 남아 있어 세월의 무상함을 느끼게 해 준다.

'망루Torre de la Vela'는 적군의 동태를 살피기 위해 지은 군사 시설이다. 커다란 종이 매달려 있는데, 비상시에 사람들에게 위험을 알리기 위한 용도였던 듯하다. 망루는 넓은 지역을 감시할 목적으로 높은 곳에 세워진 시설이다 보니, 전쟁이 사라진 현재는 방문자들에게 그라나다 시내를 한눈에 볼 수 있는 전망을 제공한다. 그라나다 전경을 사진으로 남기고 싶다면 이곳을 촬영 장소로 추천한다.

성벽 정원에 있는 나무들과 분수.

'성벽 정원Jardines de los Adarves'은 성벽 옆의 순찰로를 따라 조성되어 있다. 이곳 역시 그라나다 시내를 한눈에 내려다보기에 좋은 장소다. 둥그런 분수와 벤치도 있어 잠시 쉬어갈 수 있다. 특히 독특한 조각의 분수대 하나가 눈길을 끄는데, 사나운 눈매에 뾰족한 이빨을 가진 인상파(?) 물고기 3마리가 입에서 물줄기를 뿜어대고 있다. 손대

성벽 정원에 있는 독특한 분수대. 사나운 눈매에 뾰족한 이빨을 가진 인상파(?) 물고기들이 눈길을 끈다.

기만 해 봐라, 꽉 물어 버릴 테니, 하는 표정으로 무시무시한 분위기
를 연출한다.

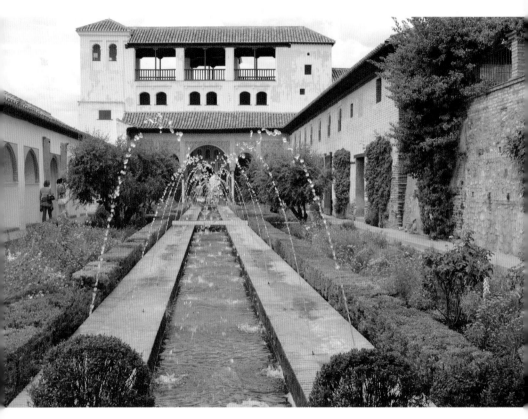

헤네랄리페의 중심인 수로의 중정. 분수대를 따라 길게 조성된 정원이 인상적이다. © Braunecker

헤네랄리페
: 나스르 왕들의 여름 궁전

매표소 입구에서 약 15분 거리에 있는 헤네랄리페Generalife는 다른
건물들과 동떨어진 동쪽에 지어져 있다. 13세기 무함마드 3세 때 지
어졌으며, 1319년에 이스마일 1세Abu I-Walid Isma'il에 의해 재단장되었
다. 왕(이슬람 왕이니 더 정확히는 술탄)이 공식 업무에서 벗어나 휴식
을 취하고 싶을 때 오는 별궁이다 보니 아름다운 정원을 중심으로
조성되어 있다. 사이프러스 나무와 장미꽃, 수로를 따라 흐르는 물소
리, 긴 물줄기를 내뿜는 분수가 사색하기 좋은 분위기를 자아낸다.

알함브라에서 깨달은 점은, 최고 건축이란 찬사는 인간이 지은 건
물이 시시각각 변하는 주변 환경과 자연을 모두 아우를 때 가능하다
는 것이다. 알함브라는 이국적인 문양으로 화려하게 세공된 궁 건축
만이 전부가 아니다. 잘 가꿔진 정원의 관상수와 꽃이 만들어내는 풍
경과 향기, 그 사이에서 들려오는 새소리, 수로를 흐르는 잔잔한 물소
리, 분수대가 뿜어대는 시원한 물줄기, 길게 이어진 산책로의 평온한
분위기 등의 총합이 바로 알함브라인 것이다.

헤네랄리페의 뜻에 대해서는 의견이 분분하다. '건축가의 정원'이라는 뜻으로, 왕의 소유가 되기 전에는 아마도 건축가의 소유였을 것이라는 의견이 있다. 또 다른 의견은 '높이 솟은 정원'을 뜻한다는 것으로, 이곳이 알함브라의 다른 건물들에 비해 높은 언덕에 지어졌기 때문에 이런 이름이 붙었을 것이라는 주장이다. 내가 처음 헤네랄리페 철자를 보았을 때 영어에 익숙한 탓에 'General+Life(평범한 삶)'라고 엉뚱한 오역을 하기도 했다. 이 정원에서 지내는 삶을 평범한 삶이라고 하기엔 이곳은 지나치게 아름답다.

헤네랄리페는 무함마드 5세 때 반란 세력의 공격을 당하기도 했고, 가톨릭 세력에게 점령당한 근대에는 여러 차례 개보수되었다. 그러다 보니 현재로서는 이슬람 시절의 원래 모습을 예측하기 어렵다. 현재 정원의 모습은 주로 19세기 중반에 재조성된 것들이다. 나스르 궁전에 비해 화려함은 덜하지만, 조용하고 평화로운 분위기 때문에 오히려 마음이 쏠린다. 주요 장소로는 헤네랄리페 극장, 헤네랄리페 저층 정원, 수로의 중정, 물의 계단 등이 있다.

'헤네랄리페 극장Teatro del Generalife'은 헤네랄리페에서 가장 먼저 만나게 되는 장소다. 야외극장이기 때문에 지나가면서 무대와 객석을 볼 수 있다. 1952년 그라나다 음악·춤 페스티벌Festival Internacional de Música y Danza de Granada을 올리기 위해 조성되었으며, 이후 이곳에서 많은 공연들이 열렸다. 음악과 춤에 관심 있는 분들은 그라나다 음악·춤 페스티벌이 열리는 6-7월에 이곳을 찾는 것도 좋겠다. 밤에는

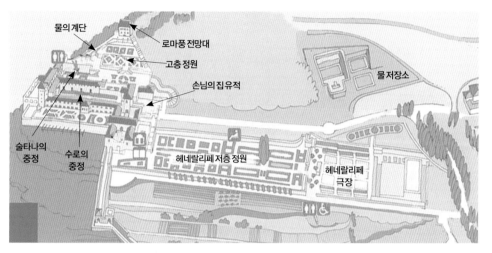

헤네랄리페의 지도. © www.alhambra.org

물의 계단

로마풍 전망대

고층 정원

손님의 집유적

물 저장소

술타나의 중정

수로의 중정

헤네랄리페 저층 정원

헤네랄리페 극장

1952년에 지어진 헤네랄리페 극장.

헤네랄리페의 아름다운 보도블록들.

플라멩코 공연도 열린다고 한다. 플라멩코 2대 중심지가 세비야와 이곳 그라나다라고 하니, 플라멩코는 이곳에서 놓칠 수 없는 볼거리다.

'헤네랄리페 저층 정원Jardines bajos del Generalife'은 높은 곳에 위치한 고층 정원과 구분하기 위해 붙인 이름이다. 사이프러스 나무와 관상수, 여러 꽃들, 오렌지나무, 담쟁이덩굴로 꾸며진 아름다운 곳이다. 중간에 긴 연못과 분수도 있어 물소리가 들려오기도 한다. 나무, 꽃, 물, 그리고 하늘이 이 정원의 주인공인 셈이다. 뜨거운 햇볕이 내리쬐는 여름날, 나무 그늘 아래서 물소리를 들으며 산책하는 왕의 모습이 떠

헤네랄리페 저층 정원의 나무들.

오른다.

다음은 헤네랄리페의 중심인 '수로의 중정Patio de la Acequia'이다. 중앙에 길게 만들어진 분수대 좌우로 정원과 길이 조성되어 있어, 걸으면서 관상수들과 꽃, 물소리를 즐길 수 있다. 왕이 왕비나 후궁들과 산책을 즐기던 장소다. 타레가가 〈알함브라 궁전의 추억〉을 탄생시킨 장소도 바로 여기, 수로의 중정이라고 한다. 색색 꽃들이 피어난 아름다운 풍경이 오히려 예술가의 깊은 상처와 슬픔을 자극했을 수도 있겠다 싶다.

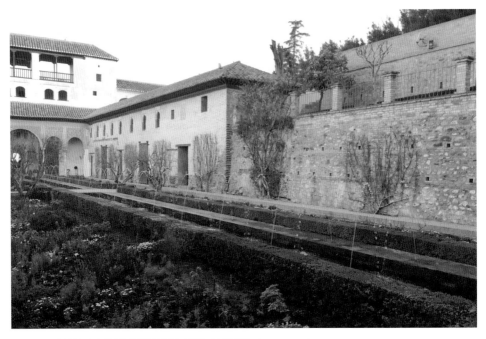

분수를 따라 아름다운 정원과 길이 놓여 있는 수로의 중정. © Lee Wooseok

　'물의 계단Escalera del Agua'은 계단의 양쪽 난간을 수로로 만든 독특한 구조다. 계단 난간의 가운데를 비우고 그곳으로 물이 흘러 내려가게 한 것이다. 중간에 둥글게 형성된 계단참에는 분수가 설치되어 있어 잠시 쉬어가기에 좋다. 수로와 분수의 물은 근처의 시에라 네바다 Sierra Nevada(눈 덮인 산)에서 끌어온 것이라고 한다. 산의 눈이 녹아서 흘러내린 물은 헤네랄리페를 통과한 뒤 나스르 궁전으로 향한다. 이렇게 산맥의 물은 알함브라 곳곳으로 흐르는데, 그 동력은 기계의 힘

물의 계단. 계단의 양쪽 난간은
물이 흐를 수 있도록 수로로
만들어져 있다. 계단참에는 분수가
설치되어 있다. © Lee Wooseok

이 아니라, 지형의 높고 낮음과 계단을 이용한 수압차라고 한다. 당시
이슬람인들은 뛰어난 미적 감각과 건축적 능력뿐 아니라 훌륭한 과
학적, 수리적 두뇌까지 갖추었나 보다. 실제로 중세까지만 해도 이슬
람 문화권에서 수학, 과학, 의학, 천문학 등의 학문 수준이 유럽보다
훨씬 앞서 있었다.

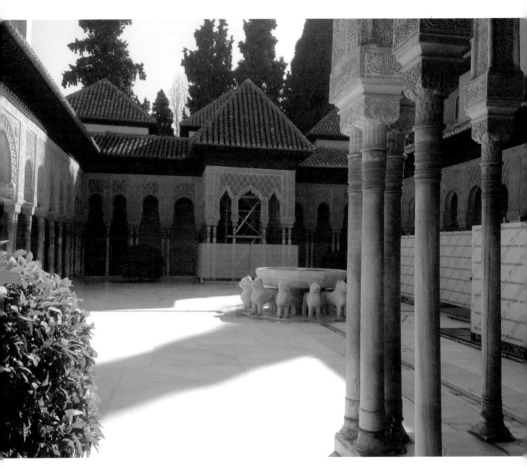

알함브라의 하이라이트인 사자의 궁.

나스르 궁전
: 슬픈 역사를 간직한 이슬람 최고 건축물

나스르 궁전Palacios Nazaríes은 알함브라의 하이라이트이자 이슬람 최고 건축이다. 아랍 문화를 미개하다며 무시했던 유럽인들에게 당혹감을 안겨 준 사례이기도 하다. 14세기 중후반인 유수프 1세Yusuf I와 무함마드 5세 때 준공되었으며, 여러 차례 증개축되다가, 15세기 국토회복운동 때 가톨릭 세력의 손에 넘어갔다.

이 아름다운 궁전을 적에게 넘겨준 이슬람 왕(술탄)은 무함마드 12세(스페인식으로 '보압딜Boabdil'이라고도 한다)다. 무함마드 12세는 이사벨 1세와 페르난도 2세 부부왕에게 포위당하자 항복하고, 모로코로 쫓겨났다. 목숨을 부지하기 위해 항복을 선택했다지만 어찌 회한이 없겠는가. 무함마드 12세는 그라나다를 떠날 때 한 언덕에 서서 알함브라 궁전을 내려다보며 눈물을 흘렸다. 이 언덕은 현재 '눈물의 언덕La Cuesta de las Lágrimas'이라고 불린다.

나스르 궁전에는 현재 3개의 궁, 멕수아르 궁, 코마레스 궁, 사자의 궁이 남아 있다. 멕수아르 궁은 왕이 국정과 재판 업무를 하던 집무

공간으로, 셀람릭selamlik(이슬람 문화권에서 남성들의 생활 공간)이라 할 수 있다. 코마레스 궁은 왕의 공식 거처다. 사자의 궁은 왕의 사적 공간으로, 왕 이외의 남자는 출입할 수 없는 하렘릭Haremlik(이슬람 문화권에서 여성들의 생활 공간, '하렘'이라고도 한다)이 있다. 과거 우리나라에서도 남자의 공간인 사랑채와 여자의 공간인 안채를 나누었는데, 이런 식으로 이해하면 쉽겠다. 앞에서도 말했지만, 나스르 궁전의 관람 시간은 표에 지정되어 있으니, 그 시간을 놓치지 않도록 주의하자.

나스르 궁전의 입구인 마추카 중정을 지나면, 우리가 방문할 첫 번째 궁인 멕수아르 궁Palacio de Mexuar이 나타난다. 멕수아르 궁이 지어진 과정은 알려져 있지 않으며, 그저 나스르 왕조 때 만들어졌을 것으로 추측할 뿐이다. 궁전 형태와 구조는 가톨릭 왕조 때 많이 변경되었으며, 큰 손상을 입기도 했다. 그럼에도 이곳에서 꼭 관람해야 할 유적은 멕수아르의 방이다.

'멕수아르의 방Sala del Mexuar'은 왕의 집무실이었다. 중앙 홀에는 모카라베mocárabe(종유석 모양의 장식으로 꼭 벌집 같다)로 만든 들보와, 그것을 받치고 있는 기둥 네 개가 있다. 사방 벽은 아라베스크 문양의 타일, 화려한 색채와 황금색 문양의 아술레호azulejo(도자기 장식 타일)로 눈부시다.

가장 눈에 띄는 아술레호는 아이러니하게도 이슬람 시기가 아닌, 이후의 가톨릭 시기에 만들어졌다. 왕관과 띠를 두른 기둥이 인상적인데, 카를로스 5세의 문장이다. 띠에는 '플루스 울트레PLVS VLTRE(더

[코마레스궁]

코마레스탑
(대사의방)

코마레스
궁정목욕탕

[사자의궁]

왕비의
의상실

두자매의
방

왕의방

[멕수아르궁]

멕수아르의방

아벤세라헤스의방

아라야네스중정

사자의
중정

마추카중정

나스르 궁전의 지도. © www.alhambra.org

먼 세상으로)'라고 적혀 있다. 스페인 최남단의 지브롤터 해협에는 '헤
라클레스의 기둥'이라 불리는 바위가 있는데, 과거 유럽인들은 여기가
세상 끝이라고 생각했다('논 플루스 울트라Non Plus Ultra' 즉 '이 너머엔 아
무 세상도 없다'). 하지만 카를로스 5세는 '논 플루스 울트라'에서 부정
어 '논'을 빼면서 15-16세기 대항해 시대를 연 스페인의 자신감을 표현
했다.

멕수아르의 방. ⓒ Shesmax

멕수아르의 방에서 볼 수 있는 격자 천장과 모카라베 들보.

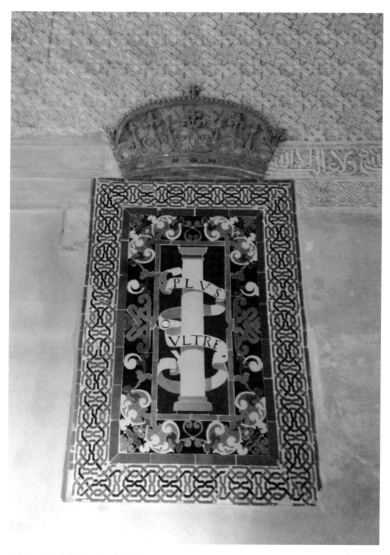

멕수아르의 방에서 볼 수 있는 아술레호(도자기 장식 타일)로, 이슬람 시기가 아닌 가톨릭 시기에 만들어진 것이다. 깃발에 카를로스 5세의 좌우명인 '플루스 울트레(더 먼 세상으로)'가 쓰여 있다. 과거의 유럽 사람들은 지브롤터 해협이 세상의 끝이라고 생각했으나, 대항해 시대에 와서는 지브롤터 해협 너머의 세계로 나아가고자 했다.

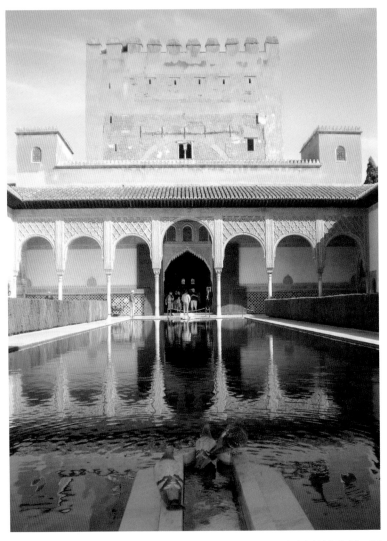

코마레스 궁과 그 안뜰인 아라야네스 중정. 직사각형의 연못 주위로 아라야네스가 심어져 있다. 우아한 7개의
아치 건물 뒤로 솟아오른 것은 코마레스 탑이다. © Carlos Delgado

홀 뒤편으로 방이 딸려 있는데, 왕이 여러 사람들과 만나서 국정을 의논하는 공간으로 쓰였다. 옆에는 재판관이 사람들을 만나는 홀이 있다. 그 문에는 여러 아랍 문장들이 새겨져 있는데, 그중 하나는 이런 뜻이라고 한다. "들어와라. 그리고 당신이 정의를 찾기 전에 그것에 대해 묻는 것을 멈추게 될까 경계하라." 재판관에게 하는 충고로 이보다 더 좋은 말이 있을까 싶다. 정의가 무엇인지 묻고 또 묻는 것, 자신의 판단이 정의에 부합하는지 끊임없이 고민하는 것. 그것은 법조인들이 갖추어야 할 기본 의무이자 윤리다. 이곳은 1632년경에 가톨릭 예배당으로 바뀌었다.

멕수아르의 방을 나서면 '아라야네스 중정Patio de los Arrayanes'이 나타난다. 아라야네스는 '천국의 꽃'이라는 뜻을 가진 꽃나무로, 직사각형 연못 주위에 심어져 있다. 중정 뒤로는 7개의 아치가 우아한 곡선을 이루는 건물이 있는데, 우리가 방문할 두 번째 궁인 코마레스 궁Palacio de Comares(유수프 1세의 궁이라고도 함)이다. 코마레스 궁과 그 안뜰인 아라야네스 중정은 알함브라 안에서도 아름답기로 손꼽히는 곳이다. 우아한 7개의 아치 너머로 솟아오른 건물은 코마레스 탑이다.

코마레스 궁은 왕의 공식 거처다. 여러 홀로 구성되어 있는데, 그 홀들은 다시 부속 방으로 이어진다. 예를 들면, 코마레스 궁의 중심 홀은 두 개의 아치를 가지고 있는데, 한 아치는 바르카의 방Sala de la Barca(바르카는 작은 배라는 뜻으로, 천장이 배 모양을 닮아 이런 이름이 붙었다)으로, 다른 아치는 대사의 방으로 이어진다.

대사의 방. 엄청난 크기와 화려한 세공 장식이 외국 사신들의 기를 죽였을 것이다.

대사의 방 벽면과 천장.

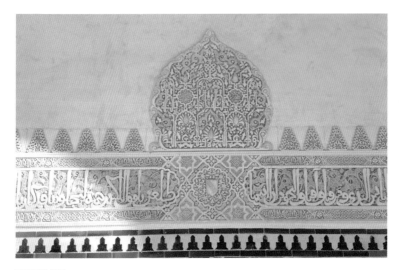

대사의 방 벽면.

대사의 방 천장.

'대사의 방Salón de los Embajadores'은 알함브라에서 가장 큰 정사각형 방으로, 길이가 12미터, 돔의 높이가 23미터에 이른다. 외국 사신들이 와서 왕(술탄)을 알현하는 일종의 '리셉션 장소'다. 압도적인 크기뿐 아니라, 눈부실 정도로 화려하게 세공한 천장과 벽, 벽과 바닥 곳곳을 장식하고 있는 아술레호와 아라베스크 문양 등은 외국 사신들의 기를 초반에 죽이려는(?) 목적이 아니었을까 싶다. 오늘날에도 외교란 겉치장을 모두 걷어내고 나면 사실은 물밑에서 진행되는 나라 간의 치열한 힘겨루기다. 당시도 외국과의 협상에서 우위를 차지하기 위해 수단과 방법을 가리지 않았을 것이다. 이 방에도 악을 물리친 신 알라를 찬양하는 문장, 나스르 왕조의 좌우명, 코란 구절 등이 곳곳에 새겨져 있다고 하는데, 아랍어를 모르는 내 눈에는 그저 화려하고 복잡한 문양일 뿐이다.

다음은 우리가 방문할 세 번째 궁, 사자의 궁Palacio de los Leones이다. 유수프 1세와 그 아들 무함마드 5세에 의해 완성되었으며, 나스르 왕조 건축과 예술의 최고 경지를 보여 준다. 왕의 여인들이 머무는 하렘도 여기 있다. 하렘은 왕 이외의 남자들은 들어올 수 없는 곳이다. 그러다 보니 후대인들의 관심을 끌 만한 야사들이 전해진다.

사자의 궁은 중앙 안뜰인 사자의 중정을 중심으로 사방에 여러 개의 방들이 있는 형태다. 화려한 아치가 여러 방들로 이어지는데, 모카라베의 방, 왕의 방, 두 자매의 방, 아벤세라헤스의 방, 하렘 등이 있다.

먼저 '사자의 중정Patio de los Leones'을 살펴보자. 이곳은 아라야네스

사자의 궁 내부에서 내다본 사자의 중정.
사자의 중정에는 총 124개의 대리석 기둥이 있다.

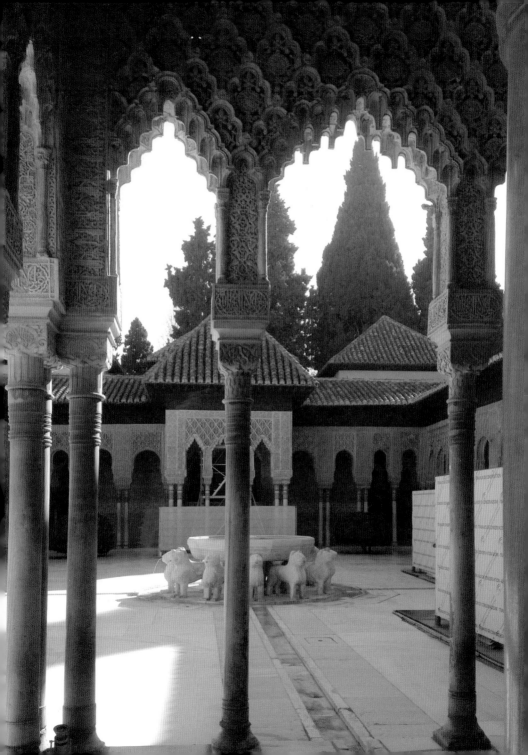

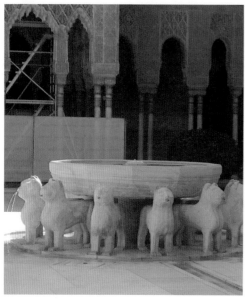

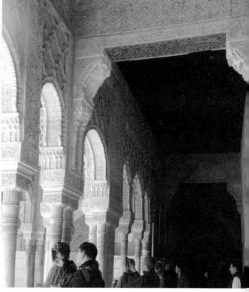

12마리의 사자 조각상이 있는 분수.

사자의 궁 내부.

중정과 함께 아름다움으로 손꼽히는 정원이다. 아마도 알함브라에서 가장 유명한 장소일 것으로, 무함마드 5세에 의해 지어졌다. 중앙 분수는 12마리 사자 조각상이 떠받치고 있는 형태로, 이 때문에 궁 이름이 사자의 궁이 되었다. 분수 주변 바닥에 열십자 모양의 수로가 있어 분수의 물을 빼내는 역할을 한다. 분수 물은 시에라 네바다 산의 눈이 녹은 물로, 산에서 내려와 헤네랄리페 정원을 통과한 뒤 이곳으로 흘러들었다 빠져나간다.

두 자매의 방 천장에 있는 모카라베 장식. © Gruban

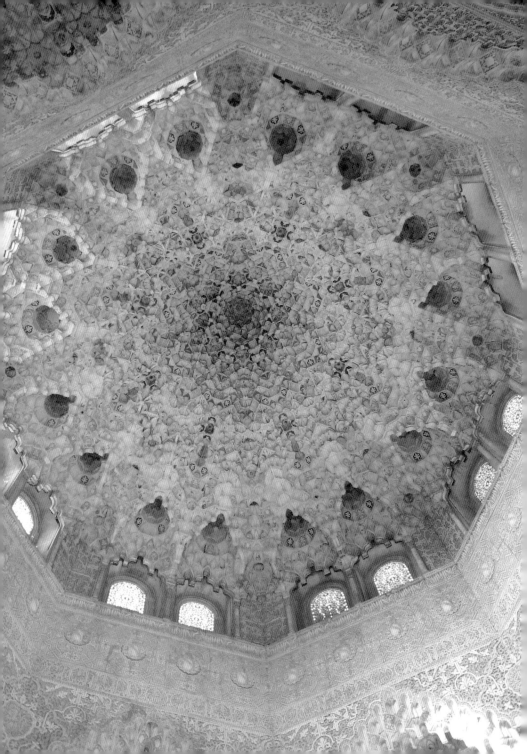

'두 자매의 방Sala de Dos Hermanas'은 무함마드 5세 때 지어졌다. 왕비 (술타나sultana)와 그 가족의 거처로, 벌집 모양의 모카라베 장식이 화려하다. 방 이름 때문에 뭔가 사연이 있을 것 같지만, 싱겁게도 바닥에 있는 한 쌍의 대리석 때문에 이런 이름이 붙었다. 실내에 작은 분수가 있는데, 물을 사자의 중정 분수로 내보낸다. 벽에 새겨진 아랍 글자들은 여전히 읽을 수 없는데, 그중 하나는 이런 뜻이라고 한다. "오직 알라만이 승리한다."

이번에는 정말 사연 있는 방인 '아벤세라헤스의 방Sala de los Abencerrajes'으로 가 볼 차례다. 아벤세라헤스는 이슬람 시기의 그라나다에서 권세를 누리던 가문이다. 15세기 후반의 술탄이었던 아부 알하산 알리Abū al-Ḥasan 'Alī는 아벤세라헤스 가문 사람들 36명을 연회에 초대해 놓고는 이 방에서 한꺼번에 참살했다. 그 상황이 어찌나 처참했던지, 죽은 사람들의 뻘건 피가 흘러 넘쳐 사자의 중정에 있는 분수대 사자 조각상의 입에서도 뿜어져 나왔다고 한다.

참극이 벌어진 이유로는 여러 설이 전해진다. 하나는 아벤세라헤스 가문의 한 젊은이가 술탄의 후궁과 사랑에 빠져서 술탄의 노여움을 샀다는 설이다. 다른 하나는 아벤세라헤스 가문과 정적 관계에 있던 세그리에스Zegríes 가문의 모함 때문이라는 설이다. 당시 아벤세라헤스 가문은 왕비를, 세그리에스 가문은 후궁을 지지했는데, 양쪽의 권력 투쟁이 이런 비극을 낳았다는 것이다. 이 사건이 있은 뒤 세그리에스 가문에서는 왕비와 아벤세라헤스 젊은이가 부정한 관계를 맺

아벤세라헤스의 방으로, 술탄의 후궁을 사랑한 남자의 가문 젊은이들이 몰살당했다는 사연이 전해져 온다.

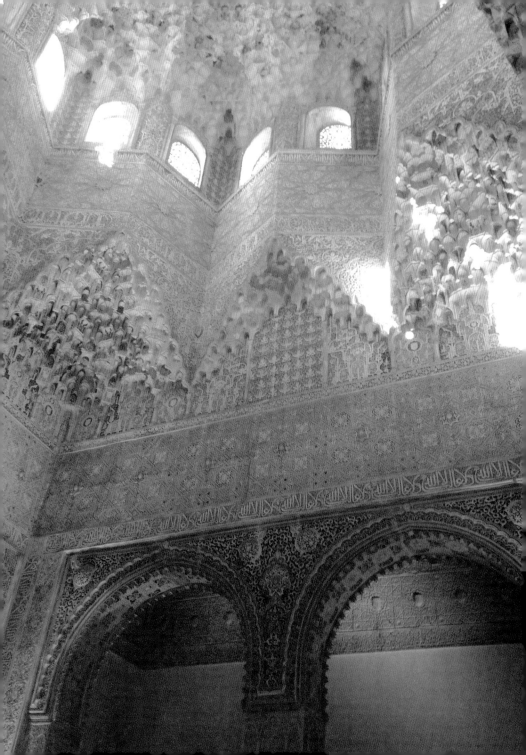

화려함보다는 단정한 느낌을 주는 파르탈 궁전. © Lee Wooseok

어 이런 사태가 빚어졌다는 소문을 냈다고 한다. 당시 비극을 떠올리며 아름답고 화려한 모카라베 장식을 들여다보면 섬뜩했다가 어느 순간 서글픈 감정이 밀려든다.

나스르 궁 옆으로는 파르탈 궁전El Partal이 있다. 앞에서 본 궁들처럼 화려하지 않고 단아한 모습을 하고 있다. 나스르 궁전보다 앞선 시기에 지어졌다고 하는데, 유실된 부분이 많다. 정자, 정원, 탑, 산책

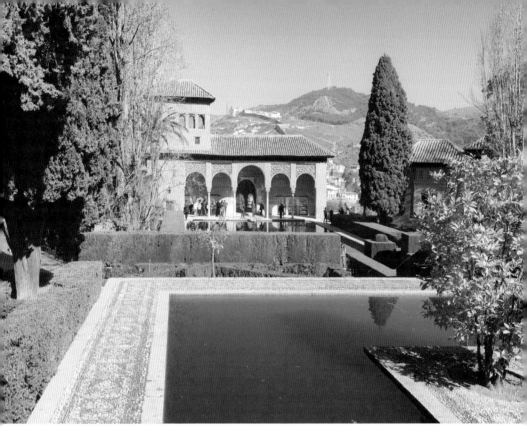

파르탈 궁전의 정원. © Lee Wooseok

로, 유수프 3세의 궁전 터 등이 남아 있다. 유수프 3세의 궁전은 알함
브라에서 가장 화려했다고 하는데, 지금은 모두 사라져 덧없는 과거
가 되고 말았다.

카를로스 5세 궁전. 대부분이 이슬람풍인 알함브라 궁전에서 유일하게 르네상스 양식으로 지어졌다.
© Superchilum

카를로스 5세 궁전
: 새로운 시대를 알리는 건축

카를로스 5세 궁전Palacio de Carlos V은 알함브라의 이슬람풍 궁전들 사이에서 유일하게 르네상스풍인 건물이다. 이슬람 세력이 떠나고 가톨릭 세력이 들어온 뒤인 1527년에 지어지기 시작했기 때문이다. 그라나다, 더 나아가 스페인 왕국이 이슬람 시대를 접고 이제부터 가톨릭 시대를 열 것임을 선언한 건물인 셈이다.

1492년 이사벨 1세와 페르난도 2세 부부왕이 알함브라 궁전을 점령하면서 국토회복운동은 완수되었다. 부부왕은 이베리아 반도에서 이슬람 세력을 내쫓은 공로로, 교황 알렉산데르 6세에게서 '가톨릭 왕Reyes Católicos'이라는 칭호까지 받았다. 둘 사이에는 1남 4녀가 있었지만, 아들과 첫째 딸은 일찍 죽었다(넷째 딸은 앞 장에서 소개한 잉글랜드 헨리 8세의 첫 번째 부인 아라곤의 캐서린이다). 1504년 이사벨 1세가 죽고, 1516년 페르난도 2세마저 죽은 뒤에 스페인 왕위는 둘째 딸 후아나의 아들인 카를로스 5세에게로 이어졌다(후아나에 대해 좀 더 덧붙이자면, 카스티야 왕위에 오르지만 명목상 지위만 유지했을 뿐, 정신병 때문에

수도원에서 40여 년을 살다 거기서 죽은 비운의 인물이다. '광녀 후아나'라고 불린다).

당시 유럽 왕들은 여러 지역의 왕 지위를 동시에 가지고 있는 경우가 많아 이름이 여럿인데, 카를로스 5세도 신성로마제국에서는 카를로스 5세(또는 카를 5세), 스페인에서는 카를로스 1세로 불린다. 현재는 카를로스 5세란 명칭을 더 자주 쓰니 여기서도 그에 따르겠다. 카를로스 5세는 1519년에 친할아버지인 오스트리아 황제 막시밀리안 1세가 죽자 합스부르크 왕조의 영토까지 물려받았다. 이렇게 해서 카를로스 5세가 통치한 지역은 영국과 프랑스를 제외한 서유럽, 식민지인 중남미, 아메리카, 아프리카, 아시아 등에 이르러 '해가 지지 않는 제국'으로 불릴 정도였다.

문제는 방대한 영토를 지키기 위해서는 주위 강대국들, 그리고 가톨릭을 보호하기 위해서는 이슬람 세력인 오스만투르크와 끊임없이 전쟁을 치러야 했다는 점이다. 전쟁에는 막대한 자금이 들어가기 마련이다. 카를로스 5세는 자금 마련을 위해 스페인에 과중한 세금을 부과했다. 게다가 그는 플랑드르(현재 벨기에)에서 태어나고 자랐던 탓에 스페인어를 거의 할 줄 몰랐으며 스페인 정세와 정서에도 어두웠다. 결국 플랑드르 출신들을 데리고 들어와서 스페인 통치를 맡겼는데, 이것이 스페인 사람들의 반발을 불러왔다. 스페인에서는 1492년 알함브라 칙령(유대인 추방령) 이후로 인종 차별주의, 외국인 혐오주의가 팽배했다. 그런 스페인 사람들의 눈에 카를로스 5세는 자신들의

후앙 판토하 데 라 크루스Juan Pantoja de la Cruz의 그림을 티치아노 베첼리Tiziano Vecelli가 다시 그림, 〈카를로스 5세 초상화〉, 1605년경, 유채, 소장처 미상.

왕위를 차지한 '외국인'에 불과했다.

카를로스 5세가 앓은 병도 구설수거리였다. 근친혼을 선호한 합스부르크 가문 사람들은 유전병에 시달렸는데, 카를로스 5세 역시 마찬가지였다. 아래턱이 비정상적으로 튀어나와 침을 자주 흘렸고, 음식물을 제대로 씹지 못해 위장병에 시달렸으며, 밤에는 입을 벌리고 자서 벌레들의 습격을 받았다고 한다.

1520년 카를로스 5세가 신성로마제국 황제로 취임하기 위해 궁을

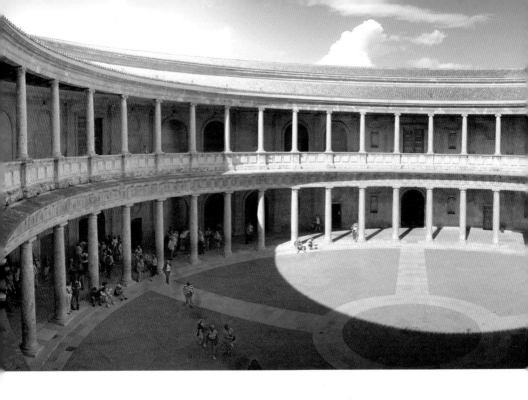

비우자 스페인 곳곳에서 반란이 일어났다. 플랑드르에서 반란 소식을 들은 카를로스 5세는 세금 징수를 연기하고 더는 외국인들을 관리에 임명하지 않겠다는 약속을 보내왔다. 1521년 반란은 모두 진압되었고, 카를로스 5세는 스페인 왕권을 지켜낼 수 있었다.

그런데 알함브라 궁전에 왜 카를로스 5세 궁전이 지어졌을까? 여기에는 로맨틱한 사연이 전해진다. 1526년 카를로스 5세는 세비야에서 자신의 정략결혼 상대를 만났다. 사촌인 포르투갈의 이사벨이었다. 그들은 다행히도 서로에게 첫눈에 반했고, 곧 결혼식을 올렸다. 알함브라 궁전에서 행복한 신혼 기간을 보낸 카를로스 5세는 이 궁전에

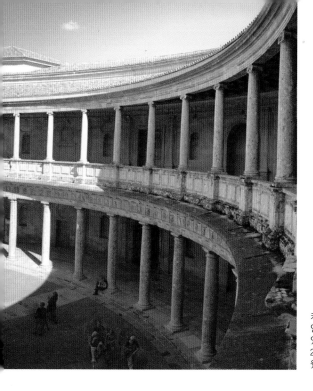

카를로스 5세 궁전의 내부. 사각 형태
인 외부와 달리, 내부는 원형으로 되어
있다. 1층에는 단순한 도리아식 기둥을,
2층에는 화려한 이오니아식 기둥을 세
웠다. ⓒ Ra-smit

자신들이 머물 새 궁을 짓기로 결심했다. 건축 책임자로 임명된 사람
은 페드로 마추카Pedro Machuca. 마추카는 이탈리아 유학을 오래 해서
르네상스 건축에 심취해 있던 건축가였다. 그런 그의 손에서 탄생한
카를로스 5세 궁전은 당연히 르네상스풍으로 지어졌다.

　건축의 시작은 1527년이었지만 재정 부족 등으로 중단되었다가
1957년에야 완성되었다. 건물의 겉은 사각형이지만 내부는 로마의 콜
로세움을 연상시키는 원형으로 되어 있다. 1층은 단순한 도리아식 기
둥, 2층은 화려한 이오니아식 기둥으로 이루어져 있다. 카를로스 5세
궁전은 현재 박물관과 미술관으로 사용되고 있다.

바르셀로나와 가우디

BARCELONA & GAUDÍ

바르셀로나의 중심인 카탈루냐 광장에서 고딕 지구로 들어가는 거리 입구.

바르셀로나
: 가우디와 FC 바르셀로나의 도시

축구 팬이라면 바르셀로나에 도착해서 가장 먼저 눈에 띄는 것이 FC 바르셀로나의 기념품일 것이다. 공식 매장은 FC 보티가FC Botiga라고 하는데, 무허가 가판대에서도 FC 바르셀로나 엠블럼이 새겨진 열쇠고리나 병따개를 팔고 있을 정도다. 도시 어디를 가도 FC 바르셀로나의 기념품을 판매하는 매장을 쉽게 발견할 수 있다.

일개 축구 팀의 이미지가 도시 전체를 뒤덮고 있는 까닭은 무엇일까? 카탈루냐 사람들에게 FC 바르셀로나는 축구 이상의 의미다. 이런 현상을 이해하기 위해서는 카탈루냐 독립운동의 역사를 먼저 알아야 한다.

바르셀로나 거리를 돌아다니다 보면 집 창문에 깃발을 드리운 모습을 자주 볼 수 있다. 흰 별과 파란 삼각형, 노란색과 빨간색 줄무늬가 있는 깃발로, 카탈루냐 독립기인 에스텔라다Estelada이다. 카탈루냐 사람들은 오랜 세월에 걸쳐 스페인 중앙 정부로부터 독립하는 날을 갈망해 왔다.

스페인 왕국은 중세 말 아라곤 왕국의 페르난도 2세와 카스티야 왕국의 이사벨 여왕 사이의 정략 결혼으로 두 왕국이 통합되면서 형성되었다. 그 뒤로 스페인의 중심은 카스티야로 이동하고, 아라곤 왕국이 있던 카탈루냐 지방은 소외되는 현상이 반복되었다.

불만을 누적해 오던 카탈루냐는 1714년 스페인 왕위 계승 전쟁 때 펠리페 5세에 맞서 싸웠으나 참패하고 일부 가졌던 자치권마저 박탈당했다. 20세기 초 독립파들이 두 차례 카탈루냐 공화국 설립을 선포했으나 1939년 프랑코 정권이 바르셀로나를 점령하면서 그 꿈을 짓밟혔다.

이후 프랑코 독재 정권은 카탈루냐의 자치권을 완전히 박탈했을 뿐 아니라 공공장소에서 카탈루냐어의 사용마저 금지했다. 프랑코 정권 당시에는 카탈루냐어를 사용하다 거리에서 폭행을 당하는 경우가 흔했다고 한다. 프랑코 사후에 카탈루냐는 자치권을 되찾기는 했으나 여전히 완전한 독립을 희망하고 있는 것이다.

여기에는 경제적인 이유도 있다. 카탈루냐는 스페인에서 가장 부유한 지역으로 세금을 가장 많이 내고 있다. 하지만 정작 그 혜택은 카스티야 지방이나 남부 지방이 가져가고 있다는 불만이 팽배한 상태다.

카탈루냐는 최근에 다시 한 번 독립을 시도했다가 좌절했다. 카탈루냐 자치 정부는 2014년에 비공식적인 독립 찬반 투표를 실시한 뒤, 2017년 10월 1일에 중앙 정부의 반대에도 불구하고 공식적인 독

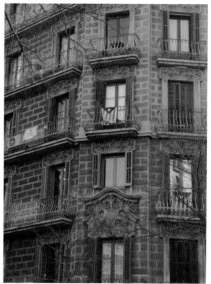

바르셀로나 곳곳에서 볼 수 있는 카탈루냐 독립기.

립 찬반 투표를 강행했다. 결과는 투표율 43%에 독립 찬성 92%. 중앙 정부와 헌법재판소는 이 투표를 불법으로 규정했지만, 카탈루냐 자치 정부는 10월 27일 카탈루냐 독립을 선언했다. 이에 중앙 정부는 헌법 제155조를 발동해 카탈루냐 자치 정부의 자치권을 박탈하고, 자치 정부의 당시 수반이던 카를레스 푸지데몬Carles Puigdemont과 각료들을 해임한 뒤 체포령을 내렸다.

그럼에도 카탈루냐 독립운동은 현재 진행형이다. 카탈루냐 자치 정부의 새 지도부는 여전히 독립 의사를 내세우고 있으며, 독립을 지지하는 주민들의 시위도 계속되고 있다.

FC 바르셀로나에 대한 열렬한 지지는 이러한 카탈루냐 독립운동

바르셀로나 대성당 앞의 건물 간판에 그려져 있는 피카소 그림. 왼쪽 간판화는 카탈루냐 민속 춤인 사르다나를 추는 사람들을 형상화했다고 한다.

과 관련 있다. FC 바르셀로나는 창립 당시부터 왕당파인 RCD 에스파뇰 팀과 대립하는 성격을 띠었다. 또한 프랑코 정권 시기에는 정권의 지원을 받던 레알 마드리드 팀과 맞서 싸웠다. 당시 FC 바르셀로나와 레알 마드리드의 축구 경기는 전쟁을 방불케 했다고 한다. 그러니 카탈루냐 사람들에게 FC 바르셀로나는 축구 팀 이상의 의미로 받아들여졌던 것이다.

현재도 FC 바르셀로나와 레알 마드리드의 경기는 엘 클라시코El

Clásico(전통의 경기)라는 명칭으로 불릴 정도로 큰 화제가 된다. 카탈루냐 독립 지지자들은 관중석에서 카탈루냐 독립기를 펼쳐들고 자신들의 의사를 밝히기도 한다.

이런 역사를 알게 되면 산츠Sants 역에서 마주치는 카탈루냐 독립 지지 시위대, 건물마다 걸려 있는 카탈루냐 독립기, 도시 어디서나 발견할 수 있는 FC 바르셀로나 엠블럼이 예사롭게 보이지 않는다. 바르셀로나 대성당 앞의 건물 간판에 그려져 있는 피카소 그림 역시 마찬가지다. 카탈루냐 민속 춤인 사르다나Sardana를 추는 사람들을 형상화한 것이라고 하는데, 프랑코 독재 정권 시기에 이 춤은 금지되었다. 사르다나가 카탈루냐 민족정신을 상징하기 때문이다. 오늘날 주말에 바르셀로나 대성당 앞으로 가면 사르다나를 추는 많은 사람들을 볼 수 있다. 카탈루냐 사람들은 사르다나와 FC 바르셀로나에 대한 애정을 통해 자기 민족의 자긍심을 나타내고 있는 것이다.

그런데 잠깐, 내가 바르셀로나를 찾은 건 FC 바르셀로나 때문이 아니다. 나는 한일전 외에는 축구에 별 흥미가 없다. 그럼 왜 마드리드에서 렌페로 3시간이나 걸리는 이 도시를 찾았을까. 단 하나, 가우디 때문이다.

가우디
: 시대를 뛰어넘은 금욕주의자

내가 안토니 가우디Antoni Gaudí i Cornet, 1852-1926를 처음 만난 건 대학 시절이었다. 전공이론 수업 때였는데, 현대 미술사를 주제로 한 강의이다 보니 건축가인 가우디의 작품은 아주 잠깐 언급되었을 뿐이다.

그런데 나는 그 한 장의 사진에 매료당하고 말았다. 바닷물처럼 출렁이는 건물의 벽은 이전에는 한 번도 본 적 없는 새로움이었다. 뒤에 본 작품들이 무엇이었는지 생각조차 나지 않을 정도였다.

수업이 끝나고 학교 중앙도서관으로 향했다. 가우디의 책은 두어 권이 다였다(당시 국내에는 가우디가 많이 소개되지 않았다). 그중 하나를 집어 들었다. 방금 전 수업 시간에 보았던 건물은 〈카사 밀라〉였다. 책에 실려 있는 가우디의 다른 건축들은 더욱 놀라웠다. 마치 우주에서 뚝 떨어진 것들처럼 낯설고 새로웠다. 책으로 보는 것만으로도 이렇게 신기한데 실제로 보면 얼마나 대단할까. 그래, 죽기 전에한 번은 보러 가자, 하고 결심했다. 그 결심은 이십 년 뒤에야 이루어졌다.

안토니 가우디는 가난한 주물제조업자의 집안에서 태어났다. 그는 집안 대대로 내려온 가업이 자신의 건축에 큰 영향을 미쳤다고 말했다. 단단한 재료를 손으로 주무르듯 곡선으로 변형시킨 가우디 건축의 특징은 분명 가업에서 영향을 받았을 것이다. 그러나 가우디가 건축가로 정규 교육을 받는 과정은 수월하지 않았다. 그의 창의성은 주변 사람들에게 종종 무모함으로 여겨졌다. 가우디는 바르셀로나 건축학교Escola Provincial d'Arquitectura de Barcelona 재학 시절에 여러 과목에서 낙제점을 받았다. 졸업식날에 엘리에스 로젠트Elies Rogent 학장이 가우디에게 졸업장을 수여하면서 이렇게 말했을 정도다.

"우리가 학위를 바보에게 주는 것인지 천재에게 주는 것인지 모르겠군요. 시간이 증명해 주겠지요."

시간은 가우디가 천재라는 사실을 증명해 주었다. 유네스코 UNESCO는 1984년에 가우디의 대표적 건축물인 〈구엘 공원〉, 〈구엘 저택〉, 〈카사 밀라〉를 세계문화유산으로 등재했다. 2005년에는 〈카사 비센스Casa Vicens〉, 〈카사 바트요〉, 〈사그라다 파밀리아〉의 '탄생의 파사드'와 지하 예배당, 〈콜로니아 구엘 성당Iglesia de la Colonia Güell〉의 지하 예배당을 추가하여 총 7점을 '안토니 가우디의 건축Works of Antoni Gaudí'이라는 명칭으로 세계문화유산에 등재했다. 이는 건축가 개인의 작품들로 세계문화유산에 오른 최초 사례다. 이 중에 〈콜로니아 구엘 성당〉을 제외한 6점이 모두 바르셀로나에 있다. 〈콜로니아 구엘 성당〉은 바르셀로나 근교에 있으며, 교통으로 1시간 이내 거리다.

가우디가 대학을 졸업하고 처음 만든 작품이 바르셀로나 람블라 거리La Rambla의 레이알 광장Plaça Reial에 있다. 건축물이 아닌 가로등이다. 원래는 바르셀로나 시에서 시 전체에 설치할 목적으로 1878년에 실시한 공모전의 수상작이었다. 하지만 예산 때문에 설치는 중단되었다.

'가우디 투어'를 계획한 팬이라면 가우디의 건물들을 연상시키지 못하는 이 가로등에 실망할지도 모른다. 가로등에서는 가우디의 특징인 자연스러운 곡선이나 독특한 상상력을 찾아볼 수 없다. 하지만 가우디는 건물뿐 아니라 건물에 어울리는 인테리어와 가구들도 다수 디자인했다. 그 전초를 살펴볼 수 있다는 점에서는 의미 있는 작품이다.

무엇보다도 바르셀로나에 있는 가우디 건물들을 즐기기 위해서는 값비싼 대가를 치러야 한다. 〈카사 바트요〉가 35유로, 〈카사 밀라〉가 25유로, 〈구엘 공원〉이 10유로, 〈사그라다 파밀리아〉가 26유로로, 이네 작품만 본다 해도 96유로다. 8천 점 이상의 작품을 소장하고 있는 프라도 미술관의 입장료가 15유로이니 6배가 넘는 셈이다.

그러나 누구나에게 열려 있는 광장에 설치된 가우디 가로등은 관람이 무료다. 행인들은 이곳에 와서 잠시 쉬기도 하고 커피도 마신다. 친구들과 잡담하면서 가로등 주변을 지나치기도 한다. 가우디의 팬들도 이곳에 와서는 잠시 여유를 가지고 쉬어 갈 수 있다.

바르셀로나 레이알 광장의 풍경 ▶

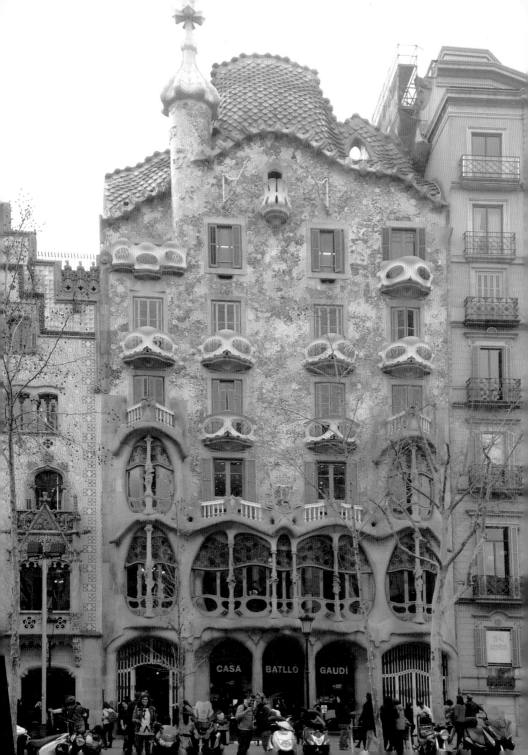

가우디의 〈카사 바트요〉
: 전설 속 용이 뱉어 낸 뼈다귀들

주소	Passeig de Gràcia, 43, 08007, Barcelona
교통	지하철 2·3·4호선 파세이그 데 그라시아Passeig de Gràcia 역
관람 시간	9:00-20:00
휴관일	없음
관람료	35유로(나이와 옵션에 따라 다양하므로 홈페이지 참조)
홈페이지	www.casabatllo.es

1900년 직물업자였던 호세프 바트요Josep Batlló는 한창 뜨던 지역인 그라시아Gràcia 중심가에서 집 한 채를 구입했다. 건물이 마음에 들지 않았던 새 주인은 4년 뒤 집을 수리하기로 결정했다. 그는 이제껏 주변에서 볼 수 없었던 상상력이 가득한 건물을 원했다. 그래서 고심 끝에 〈구엘 공원〉을 설계한 가우디를 고용했다. 이렇게 〈카사 바트요 Casa Batlló〉가 탄생했다.

〈카사 바트요〉는 총 8층(지하 1층, 지상층, 6개 층)으로 이루어져 있다. '카사 델스 오소스Casa dels ossos'라는 이름으로도 불리는데, 직역하면 '뼈다귀 집' 정도가 될 것이다. 왜 이렇게 불리는지는 건물 앞에 서면 알 수 있다. 발코니는 해골 모양으로, 창살과 기둥은 뼈 모양으

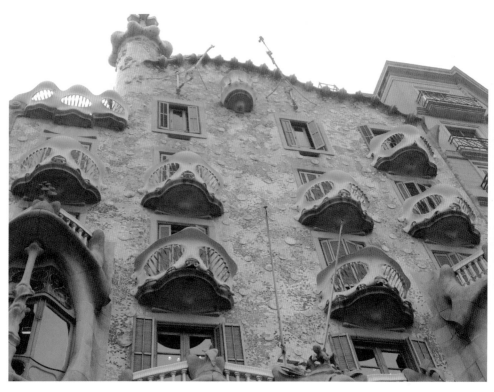
〈카사 바트요〉의 건물 외관. 색색의 깨진 타일이 붙어 있어 햇빛을 받으면 용의 비늘처럼 반짝거린다.

로 되어 있으며, 지붕은 공룡이나 용의 등 비늘을 연상시킨다.

〈카사 바트요〉는 카탈루냐의 수호성인 성 게오르기우스의 전설에서 영감을 받은 것으로 알려져 있다. 성 게오르기우스는 창과 검으로 용을 물리치고 왕녀를 구해 냈다. 〈카사 바트요〉의 지붕에는 뾰족한 탑과 십자가가 세워져 있는데, 이것은 성 게오르기우스가 용을 찌를 때 사용한 창을 상징한다. 그러니까 이 건물은 용의 몸이며 몸 곳

〈카사 바트요〉에서 흔히 볼 수 있는 곡선 계단.

곳에는 용이 먹어 치운 동물들의 뼈가 흩어져 있는 것이다.

흔히 〈카사 바트요〉는 바다를, 〈카사 밀라〉는 산을 모티프로 했다고 말해진다. 자연이 만들어 낸, 혹은 신이 창조한 생명체처럼 〈카사 바트요〉의 건물은 곡선으로 이루어졌다. 가우디는 작품의 영감을 주로 자연에서 얻었는데, 직선은 인간의 선이고 곡선은 신의 선이라며 주로 곡선을 사용했던 것이다. 또한 벽면에는 다채로운 색깔의

깨진 사기 조각으로 장식된 야외 정원.

버섯 모양의 벽난로.

깨진 사기 타일이 모자이크 방식으로 붙어 있는데, 이를 트렌카디스 trencadís라고 한다. 덕분에 햇빛이 비치면 벽면이 화려한 무지개 색깔로 반짝거린다.

내부는 더 화려하다. 곡선으로 이루어진 계단과 문, 버섯 모양의 벽난로가 관람객의 눈을 뗄 수 없게 한다. 야외 정원 역시 깨진 색색의 타일이 모자이크 형식으로 장식되어 있어 황홀할 정도다.

그러나 가장 인상적인 것은 역시 이 건물의 핵심 공간이라고 할 수 있는 노블레 층Planta Noble이다. 중심 층이라고 보면 된다. 노블레 층

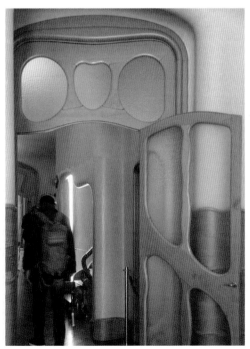

〈카사 바트요〉의 문과 창문들은 모두 곡선으로 장식되어 있다.

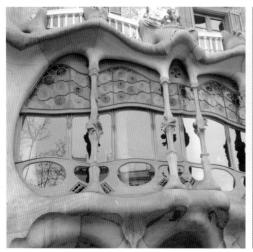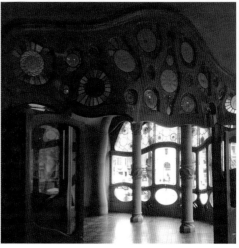

노블레 층에 있는 스테인드글라스 창과 뼈다귀 기둥. 외부에서 본 장면(왼쪽)과 내부에서 본 장면이다.

은 건물 1층, 우리나라 식으로 말하면 2층에 위치해 있다.

혼동을 피하기 위해 건물 층을 세는 방법에 대해 잠시 설명하자면, 우리나라에서는 1층이라 하면 지면과 같은 높이의 층을 가리킨다. 하지만 유럽에서는 대개 지면과 같은 층을 현관 공간으로 쳐서 층으로 세지 않고 다음 층부터 센다. 그러니 유럽에서는 우리나라의 2층부터 1층이 되는 셈이다.

노블레 층은 문, 천장, 창문, 발코니 난간 등 모든 게 예사롭지 않다. 문은 유연한 곡선 장식으로 이루어져 있으며, 천장은 태양이나 모래 바람을 일으키는 핵 모양을 하고 있다. 창은 다채로운 색깔의 스테인드글라스와 뼈다귀 모양의 기둥으로 이루어져 있다. 창 디자인의 의도는 용이 입을 크게 벌리고 있는 모양을 형상화한 것이라고 한

노블레 층의 천장. 태양을 연상시킨다.

다. 그러나 햇빛이 비칠 때마다 영롱한 색을 내뿜는 유리창과 우아한 곡선을 그리는 기둥을 보고 있으면 무시무시하다는 생각보다 감탄이 새어 나온다.

꼭대기 층에 올라가면 마치 용의 배 속에 들어온 기분이 든다. 천장이 마치 용의 갈비뼈처럼 아치 모양으로 연속되게 만들어져 있기 때문이다. 옥상에서는 독특한 굴뚝과 성 게오르기우스의 창을 형상화한 십자가를 더 잘 볼 수 있다.

〈카사 바트요〉는 2005년 유네스코 세계문화유산으로 등재되었다.

〈카사 바트요〉의 놀라운 세부들. 감탄이 저절로 새어 나온다.

꼭대기 층은 마치 용의 갈비뼈처럼 여러 개의 아치로 되어 있다.

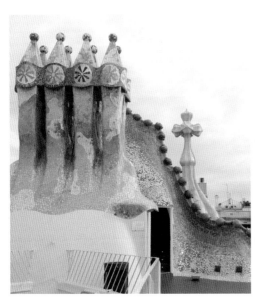

용의 비늘을 연상시키는 지붕.

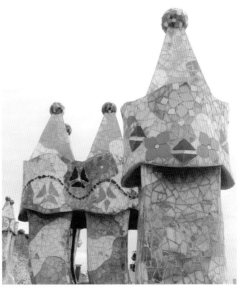

옥상에 있는 독특한 굴뚝들. 성 게오르기우스의 창을 상징하는 십자가도 볼 수 있다.

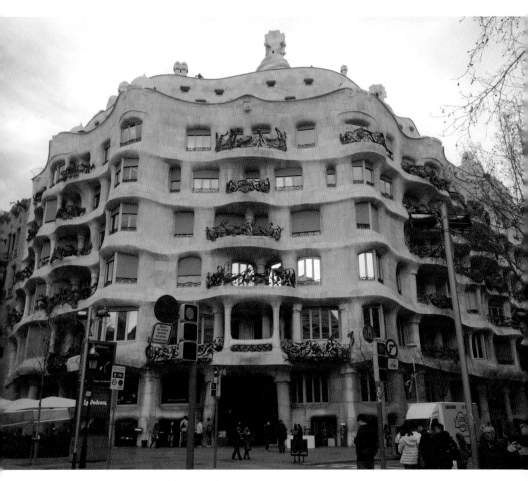

안토니 가우디, 〈카사 밀라〉, 1906–1910년.

가우디의 〈카사 밀라〉
: 건축을 넘어 위대한 조각작품으로

주소　　　 Passeig de Gràcia, 92, 08008, Barcelona
교통　　　 지하철 3·5호선 디아고날Diagonal 역, 렌페는 파세이그 데 그라시아Passeig de Gràcia 역
관람 시간　월-일요일, 공휴일 9:00-20:30
　　　　　 야간 관람은 21:00-23:00
휴관일　　 12월 25일, 1월 9-15일
관람료　　 25유로(야간 관람은 35유로)
홈페이지　 www.lapedrera.com

앞에서도 잠깐 언급했지만, 나를 가우디에게 처음 인도한 작품이 〈카사 밀라Casa Milà〉다. 이전에 내가 본 건물이란 대부분 박스 형태의 직육면체를 띠고 있었다. 그런데 파도처럼 건물 표면 전체가 출렁이는 건물이라니, 이것은 완전히 새로운 별세계였다.

　〈카사 밀라〉는 울퉁불퉁한 건물 표면과 주 재료인 무채색 돌 때문에 '라 페드레라La Pedrera(채석장)'라고도 불린다(현지에서는 라 페드레라라는 명칭을 더 많이 쓰는 바람에 나는 건물을 앞에 두고 〈카사 밀라〉가 어디 있는지 한참을 찾는 촌극을 벌였다). 돌을 캐내고 방치한 채석장의 황량한 풍경 같다는 의미다. 하지만 실제로 보면 건물은 물결처럼 출렁거리는 곡선 때문에 거대한 규모에도 불구하고 우아한 조각작품처

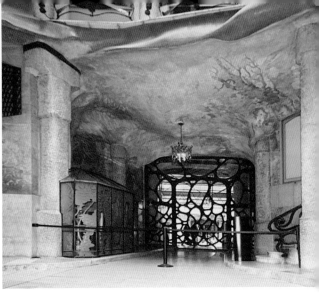

화려한 계단과 천장. ⓒ Tony Hisgett　　다채로운 그림으로 뒤덮인 벽과 천장. ⓒ José Luiz Bernardes Ribeiro

럼 보인다.

　완공 당시에 시민들의 반응은 좋지 않았다. 말벌집 같다고 비아냥 거리는 사람이 있는가 하면 곧 무너질 것이라고 예언하는 사람도 있었다. 시 당국에서는 도면과 다르게 지어졌다는 이유로 가우디에게 다락방 철거 명령과 거액의 벌금을 매겼다(나중에 취소하기는 했다).

　건물주인 페레 밀라Pere Milà와 로사리오 세히몬 이 아르텔스Rosario Segimon i Artells 부부와는 비용 문제로 소송까지 벌였다. 그러나 현재는 누구도 이 건물을 흉측하다고 하지 않는다. 1984년 유네스코는 〈카사 밀라〉를 세계문화유산에 지정했다.

　밀라 부부가 임대 공동주택의 건축을 의뢰해 왔을 때, 가우디는 이 건물을 성모 마리아에게 바치고자 했다. 그래서 꼭대기에 성모 마

각양각색의 굴뚝이 이채로운 옥상. ⓒ Sergey Aleshin

리아 상을 세울 예정이었지만 건물주의 반대로 이루지 못했다.

건물은 모두 9개 층으로 되어 있다. 지하, 지상층, 반半이층, 노블레 층(중심 층), 4개의 층, 다락방이다. 노블레 층에 밀라 부부가 거주했고, 나머지 공간은 약 20가구에 세를 주었다.

이 건물의 구조상 특징은 골조를 없애고(로드베어링load-bearing 방식) 대신 파사드façade(건축물에서 주요 출입구가 있는 정면부)의 돌들로 하여금 스스로를 지지하게 했다는 점이다. 즉 파사드의 돌들은 각 층을 둘러싸고 있는 철빔에 엮어서 각 층의 내부 구조를 지지하고 있다. 과거 사람들은 이 건물이 무너질지도 모른다고 걱정했다는데, 그 이유를 충분히 이해할 만하다.

가우디가 이런 구조를 고집한 데에는 두 가지 이유가 있다. 우선

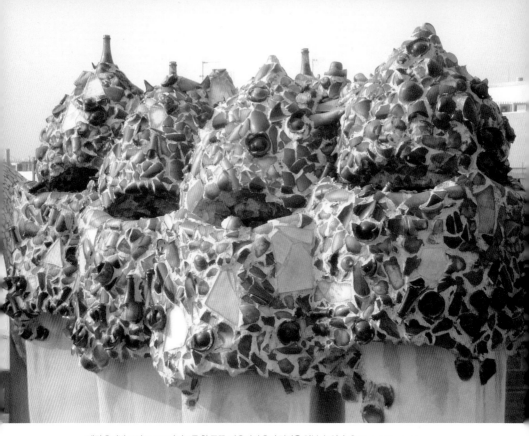

깨진 유리병 조각으로 모자이크를 한 굴뚝. 가우디의 유머 감각을 엿볼 수 있다. ⓒ Jaume Meneses

이 구조는 파사드를 열린 상태로 만듦으로써 집 안으로 햇빛이 충분히 들어오게 한다. 또한 내부 벽을 마음대로 추가하거나 없앨 수 있어 구조 변경이 손쉽다. 건물 외관은 회색빛으로 무채색에 가까워서 '채석장'이라는 별명을 얻었지만, 내부의 홀은 화려하다. 벽과 천장이 꽃과 신화를 나타내는 무지갯빛 그림으로 뒤덮여 있기 때문이다. 철로 된 문들은 〈카사 바트요〉에서처럼 유려한 곡선으로 이루어져 있다.

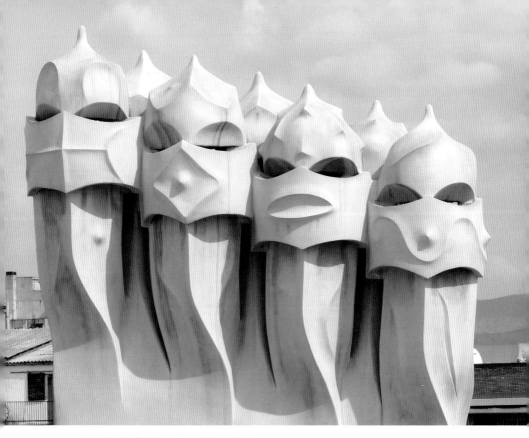

투구를 쓴 군인들을 연상시키는 독특한 환기 기둥. ⓒ Bernard Gagnon

〈카사 밀라〉의 절정은 옥상이다. 옥상에는 깨진 유리병 조각으로 모자이크를 한(트렌카디스 기법) 굴뚝, 투구를 쓴 군인들이 열을 지어 서 있는 듯한 환기 기둥 등 볼거리가 넘쳐 난다. 특히 가우디의 트레이드마크인 깨진 유리 조각은 빛을 받으면 반짝이며 스스로의 존재를 뽐낸다.

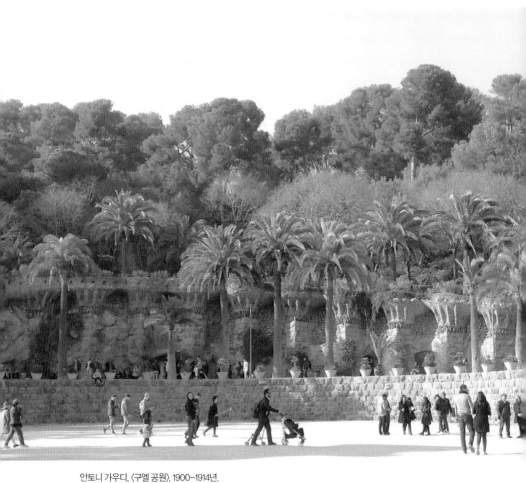

안토니 가우디, 〈구엘 공원〉, 1900-1914년.

가우디의 〈구엘 공원〉
: 바르셀로나 시민과 여행자들의 휴식처

주소	Carrer d'Olot 5, 08024, Barcelona
교통	지하철 3호선 레셉스Lesseps 역에서 걸어서 20분,
	버스는 24번·92번을 타고 공원 후문에서 하차
	셔틀버스 이용은 홈페이지 참조
관람 시간	9:30-18:00
	과거에는 매표소 오픈 전에 무료로 들어갈 수 있었으나 현재는 현지인만 가능
휴관일	없음
관람료	10유로
홈페이지	www.parkguell.barcelona

구엘 공원Park Güell은 바르셀로나 외곽 지역의 카르멜Carmel 언덕에 조성된 공원이다. 시민을 위한 공원이라 예전에는 무료였으나 2013년 이후로 관광객을 상대로 입장료를 받기 시작했다. 한때는 매표소 직원이 출근하기 전인 아침 8시 이전에 (표를 끊을 방법이 없다는 핑계를 대며) 무료로 들어갈 수 있었으나, 최근에는 현지 주민이 아니면 관람 시간 외의 출입이 불가능해졌다.

공원으로 들어서는 순간, 눈앞에 동화 속 나라가 펼쳐진다. 입구 양쪽에는 『헨젤과 그레텔』에 나오는 과자의 집을 연상시키는 두 건물이 나란히 서 있다. 원래는 관리실로 쓰려 했다고 하나 현재는 기념

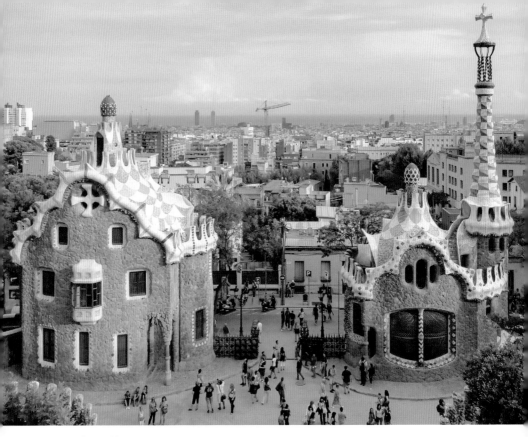

〈구엘 공원〉 입구의 두 건물. ⓒ Bernard Gagnon

품 가게다.

계단을 오르면 그 유명한 도롱뇽 상을 만날 수 있다. 워낙 많은 사람들이 이 마스코트와 사진을 찍으려 하기 때문에 주변은 늘 복작거린다. 그래서 사진 찍을 타이밍을 잘 잡아야 한다. 또 다른 마스코트로 뱀 머리 분수도 있다. 도롱뇽은 연금술을, 뱀 머리는 의술의 신 아스클레피오스Asklepios를 상징한다.

공원 마스코트인 도롱뇽. 이곳 사람들은 '엘 드라크el drac'라고 부른다. ⓒ Lee Wooseok

또 다른 마스코트인 뱀 머리 분수.

공원에 세워져 있는 살라 이포스틸라의 화려한 천장.

　계단이 끝나는 곳에는 살라 이포스틸라Sala hipóstila라는 건물이
서 있는데, '다주식多柱式 방'이라는 뜻이다. 그리스 신전처럼 벽 없
이 기둥과 천장으로만 이루어진 건축물이다. 천장은 깨진 타일 모자
이크가 화려하게 수놓아져 있다. 기둥은 도리스 양식인데, 의뢰인인
구엘 백작의 취향에 따른 것이었다고 한다.

　살라 이포스틸라를 통과하면 광장이 나타난다. 커다란 공터 주변

공원을 빙 둘러싸고 있는 아주 긴 타일 벤치.
바르셀로나 시민들은 이곳에 앉아 책도 보고 하몽 샌드위치도 먹는다.

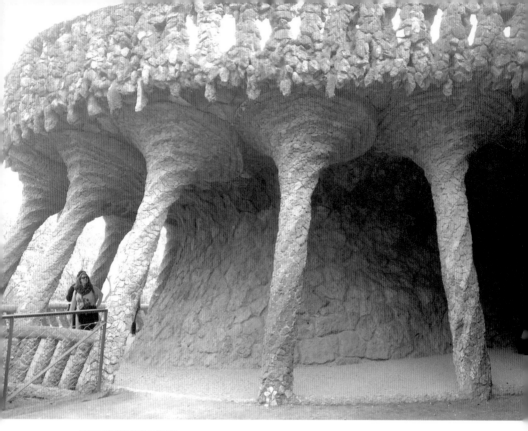

회오리 기둥으로 만들어진 길.

을 긴 벤치가 에워싸고 있는데, 이 벤치도 깨진 타일 모자이크로 장식되어 있다. 바르셀로나 시민들은 이곳에 앉아서 낮잠도 자고 하몽이 들어간 샌드위치(현지에서는 보카디요bocadillo라고 한다)를 먹기도 하고 책도 본다. 나도 한 시간가량 앉아서 사람들 구경을 했다. 마치 이방인이 아닌 듯, 이곳 토박이인 듯 시간을 허비했다. 천성이 게으른 탓인지 일정에 쫓기는 여행이라도 이렇게 쉼표 같은 휴식 순간이

마치 공룡이 튀어나올 것 같은 육교.

꼭 필요하다. 그렇지 못할 경우 어느 순간 사나워지면서 동행자와 다투는 일이 발생하기 때문이다(천성이 게으른 게 아니라 난폭한 것일지도).

　공터를 지나면 언덕 위에 있는 기묘한 구조물들을 만나게 된다. 사람들이 다닐 수 있게 만들어 놓은 육교다. 동굴 같기도 하고 선사시대 유적 같기도 하다. 우리나라 절 앞에 행인들이 지나가며 쌓아 놓은 돌

공룡 얼굴을 연상시키는 기둥.

탑을 연상시키기도 한다. 꼬불거리는 길을 걷다 보면 티라노사우루스가 발톱을 세우며 어디선가 튀어나올 것 같다. 그러고 보니 뚝뚝 떨어져 내릴 것 같은 구조물들 중 일부는 공룡의 얼굴을 닮았다.

〈구엘 공원〉은 이름에서도 알 수 있듯이 에우세비 구엘Eusebi Güell 백작의 의뢰로 만들어졌다. 원래 부지는 돌이 많은 데다 비탈이 심한 언덕이라 집을 짓기에 적합하지 않았다. 그러나 구엘 백작은 이곳에 영국식 정원 도시를 만들어 부유층에게 분양하고 싶어 했다. 프로젝트를 맡은 가우디는 돌을 빼내고 비탈을 고르게 하는 일을 하지 않았다. 대신에 동굴 같은 길과 육교를 만들어 사람들이 다닐 수 있게 했다.

가우디와 구엘 백작의 야심 찬 프로젝트는 부유층의 호응을 얻지 못했고 건물 두 채만 지어진 채 중단되었다. 결국 이곳에 장기 거주한 사람들은 구엘 백작 가족과 가우디 가족뿐이었다. 가우디가 1906년부터 1926년까지 살았던 건물은 현재 박물관으로 사용되고 있다.

1922년 바르셀로나 시는 이곳을 사들여 이듬해 시립공원으로 개방했다. 프로젝트의 실패가 오히려 바르셀로나 시민과 여행자들에게는 잘된 일이 된 것이다. 덕분에 가우디의 작품을 마음껏 감상하고 즐길 수 있으니 말이다.

〈구엘 공원〉은 1984년 유네스코에 의해 세계문화유산으로 지정되었다.

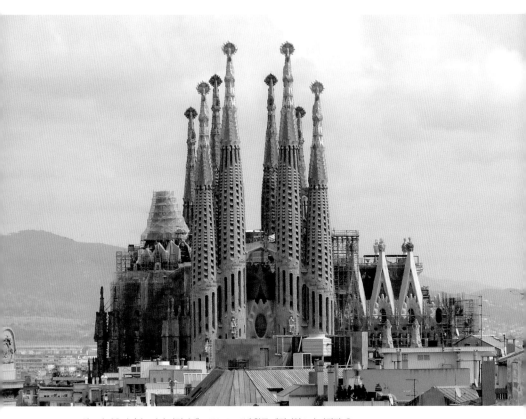

안토니 가우디, 〈사그라다 파밀리아〉, 1883-2026년 완공 예정이었으나 미뤄짐. ⓒ Bernard Gagnon

가우디의 〈사그라다 파밀리아〉
: 천재 건축가의 150년 계획

주소　Carrer de Mallorca 401, Barcelona
교통　지하철 2·5호선 사그라다 파밀리아 역
관람 시간　11-2월 9:00-18:00, 3월과 10월 9:00-19:00, 4-9월 9:00-20:00,
　　　　　1월 1·6일과 12월 25·26일은 9:00-14:00(일요일은 항상 10:30 관람 시작)
휴관일　없음
관람료　26유로(옵션에 따라 달라지므로 홈페이지나 현장에서 확인)
홈페이지　www.sagradafamilia.org

〈사그라다 파밀리아〉 성당Temple Expiatori de la Sagrada Família(성聖가족 성당)은 누구나가 인정하는 가우디의 최고 역작이다. 또한 가우디의 최후 작품이자 미완성 작품이기도 하다. 원래는 스승인 비야르 Francisco de Paula del Villar y Lozano가 설계와 건축을 맡았으나 건축주와의 갈등으로 인해, 1년 만에 31세의 가우디로 교체되었다.

　가우디는 1883년부터 사망한 1926년 6월까지 40여 년간 〈사그라다 파밀리아〉 작업에 매달렸다. 그러나 그때까지도 완성시킨 부분은 3개의 파사드 중 하나뿐이었다. 가우디는 자신의 손으로 〈사그라다 파밀리아〉를 완성시키지 못할 것이라는 사실을 잘 알고 있었다. 그럼에도 작품에 대한 열정은 사그라들지 않았다. 오히려 위대한 작

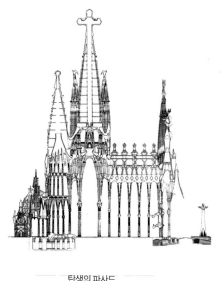

탄생의 파사드

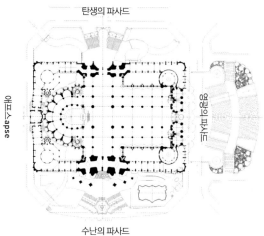

에프스 apse

요셉의 파사드

수난의 파사드

〈사그라다 파밀리아〉 도면. 한글 명칭은 새로 추가한 것이다.
ⓒ Sagrada Família(oficial)

품은 오랜 시간이 걸려야만 한다는 생각을 가지고 있었다(자신의 임기 내에 모든 일을 끝내려는 우리나라 정치가나 행정가들은 다시 한번 숙고해 보길). 가우디는 평생 독신으로 지내면서 자신이 결코 완성하지 못할 건축에 매달렸다.

1926년 6월 7일 저녁 산책에 나선 가우디는 전차에 치였다. 행색이 너무 초라한 나머지 노숙자로 여겨져 거리에 방치되었다. 뒤늦게 병원으로 옮겨졌지만 3일 뒤인 6월 10일 숨을 거두었다. 나중에야 그의 신분을 알게 된 바르셀로나 시민들은 그의 죽음을 애도했다. 그의 시신은 〈사그라다 파밀리아〉의 지하 묘지에 안치되었다.

가우디의 계획에 따르면 〈사그라다 파밀리아〉는 3개의 파사드로 이루어져 있다. 탄생의 파사드Façana del Naixement, 수난의 파사드Façana de la Passió, 영광의 파사드Façana de la Glòria다. 각각의 파사드는 그리스도의 탄생, 십자가 처형, 최후의 심판(지옥의 모습을 포함해)을 상징한다. 이 중 가우디의 손으로 직접 완성한 것은 탄생의 파사드뿐이다. 수난의 파사드는 호세프 마리아 수비락스Josep Maria Subirachs에 의해 1954년에 착공되어 1976년에 완성되었다. 영광의 파사드는 2002년에 착공되어 가우디 사후 100주년인 2026년에 완공 예정이었으나, 2020년에 발생한 코로나19 팬데믹으로 무한 연기되었다.

〈사그라다 파밀리아〉가 완공되면 총 18개의 첨탑이 들어서게 된다. 이는 각각 12사도와 4명의 복음서 저자, 성모를 상징하며, 가장 큰 첨탑은 예수를 의미한다.

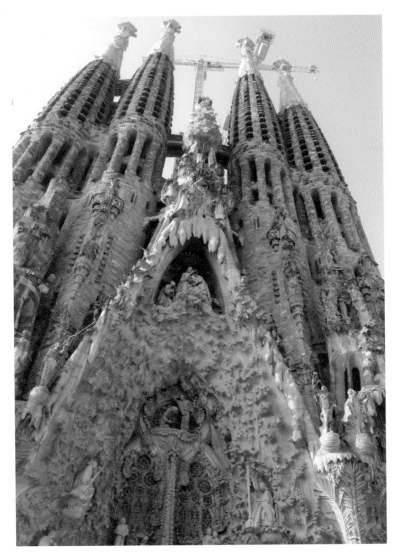

탄생의 파사드. 옥수수를 닮은 4개의 첨탑은 각각 4명의 사도를 상징한다.

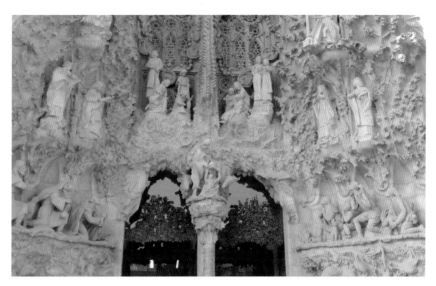

탄생의 파사드 중 하나로 예수가 태어나는 순간이다. 중앙에는 막 태어난 아기 예수와 마리아와 요셉이 있고, 왼쪽 하단에는 동방박사들이, 오른쪽 하단에는 목동들이 경배를 드리고 있다.

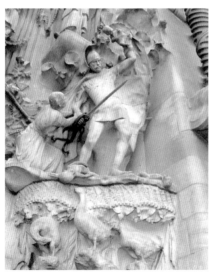

탄생의 파사드 중 하나로
헤롯 왕의 병사들이 아이들을 죽이는 장면이다. ⓒ Canaan

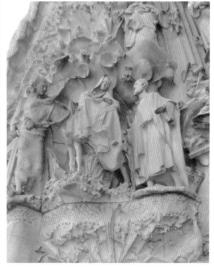

탄생의 파사드 중 하나로
성가족(요셉, 마리아, 아기 예수)이 헤롯 왕의 병사들을 피해
이집트로 도망가는 장면이다. ⓒ Canaan

탄생의 파사드 중 하나로 마리아 대관식 장면이다.　　　　　탄생의 파사드 중 하나로 생명의 나무를 나타낸다. ⓒCanaan

　　탄생의 파사드에는 예수가 태어나는 장면, 헤롯 왕의 병사들이
예수를 제거하기 위해 사내 아기들을 닥치는 대로 죽이는 장면, 그
들을 피해 성가족(요셉, 마리아, 아기 예수)이 이집트로 도망가는 장
면, 성모 마리아의 대관식 장면 등이 있다. 그리고 옥수수 모양을 한
4개의 첨탑이 완성되어 있는데, 각각 바나바, 시몬, 유다, 맛디아(예수
를 배신한 가룟 유다 대신 선출된 사도)를 상징한다.
　　수난의 파사드에는 최후의 만찬, 유다의 입맞춤, 에케 호모Ecce
homo(빌라도가 가시면류관을 쓴 예수를 가리키며 군중에게 외친 말로 '이

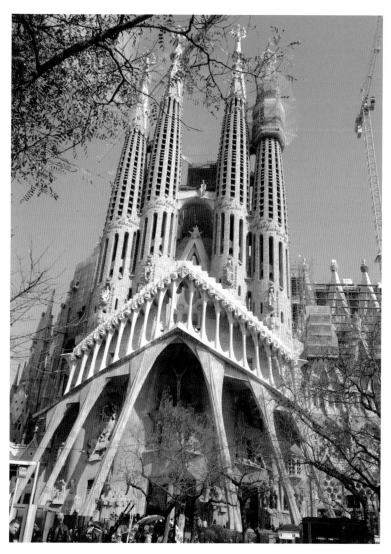

수난의 파사드. 옥수수를 닮은 4개의 첨탑은 각각 4명의 사도를 상징한다.

수난의 파사드 중 하나로 최후의 만찬 장면이다.

수난의 파사드 중 하나로 유다가 예수에게 입맞춤하는 장면이다.
예수와 유다 옆에는 마방진이 있다.

수난의 파사드 중 하나로 에케 호모 장면이다.

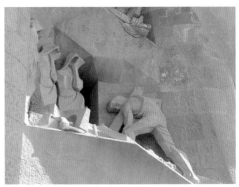

수난의 파사드 중 하나로 예수가 십자가를 지고
언덕을 올라가는 장면이다.

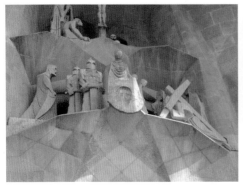

수난의 파사드 중 하나로 베로니카가 예수의 얼굴이 찍힌
수건을 들고 있다.

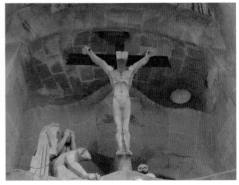

수난의 파사드 중 하나로 예수의 십자가 처형 장면이다.

수난의 파사드 중 하나로 승천한 예수를 형상화한 조각상이다.

사람을 보라'라는 뜻이다), 베로니카(형장으로 가는 예수의 얼굴을 수건으로 닦아 준 성녀로 그 수건에는 예수의 얼굴이 찍혔다고 한다), 십자가 처형 장면, 승천한 예수 상 등이 있다. 유다의 입맞춤 장면은 예수를 배신한 유다가 군사들에게 잡아갈 사람을 알려 주기 위해 예수의 뺨에 입을 맞추는 순간이다. 그 옆에는 가로, 세로, 대각선의 합이 모두 33인 숫자판인 마방진이 있다. 33은 예수가 죽은 나이이기도 하고 또 요셉이 마리아와 결혼한 나이이기도 하다. 수난의 파사드에도 4개의 첨탑이 있으며, 각각 야고보, 도마, 빌립, 바돌로매를 상징한다.

영광의 파사드는 현재 공사 중으로 2026년 완공 예정이었다가 무한 연기되었다. 영광의 파사드가 완성되면 출입구로 사용될 문이 현재 성당 내부에 전시되어 있는데, 주기도문 구절을 여러 나라 말로 새겨 넣었다. 자세히 보면 한글도 발견할 수 있어 반갑다.

이번에는 성당 안으로 들어가 보자. 건물 구조는 세로 길이가 긴 십자 형태로 되어 있다. 천장은 꽃 모양으로, 천장을 받치고 있는 기둥은 나무 모양으로 되어 있어, 관람자는 마치 숲에 들어간 듯한 느낌을 받게 된다.

사방을 둘러싼 스테인드글라스는 햇빛을 다채로운 색채로 바꿔 실내에 전달한다. 성당 한가운데 서서 360도를 뺑 돌면서 스테인드글라스를 보면 색채의 변화를 실감할 수 있다. 초록색에서 파란색으로, 파란색에서 붉은색으로, 붉은색에서 다시 노란색으로 바뀌는 과정은 숲 속 사계절의 변화를 반영하는 듯하다.

영광의 파사드가 완공되면
사용될 문으로, 표면에 주기도문
구절을 여러 나라 말로 새겨 넣었다.
"오늘 우리에게 필요한 양식을
주옵소서"라는 한글도 발견할 수 있다.

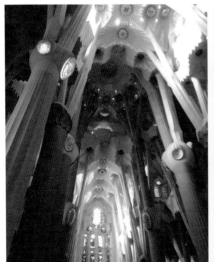

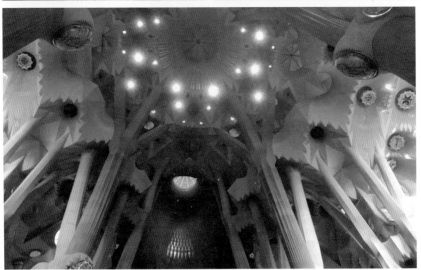

〈사그라다 파밀리아〉의 실내는 숲을 연상시킨다.

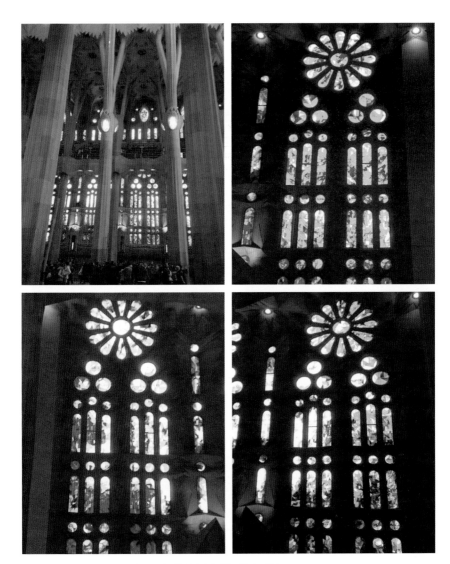

스테인드글라스의 변화하는 색깔은 봄부터 겨울까지 사계절을 표현하고 있다.

천장에는 사복음서 저자의 상징물인 천사(마태), 사자(마가), 황소(누가), 독수리(요한)가 있다.

천장을 지탱하고 있는 네 기둥에는 사복음서 저자의 상징물이 그려져 있다. 천사(마태), 사자(마가), 황소(누가), 독수리(요한)다.

전 세계의 많은 사람들이 〈사그라다 파밀리아〉가 완공되길 기다리고 있을 것이다. 그때 나도 다시 한 번 이곳을 방문하고 싶다.

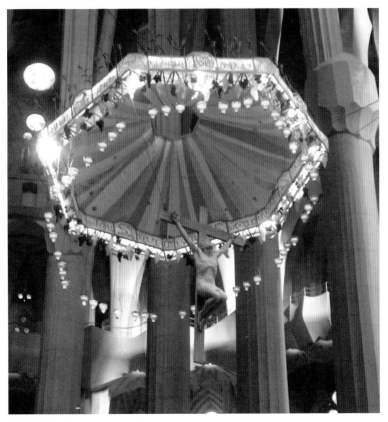

제단 위에 매달려 있는 십자가상.

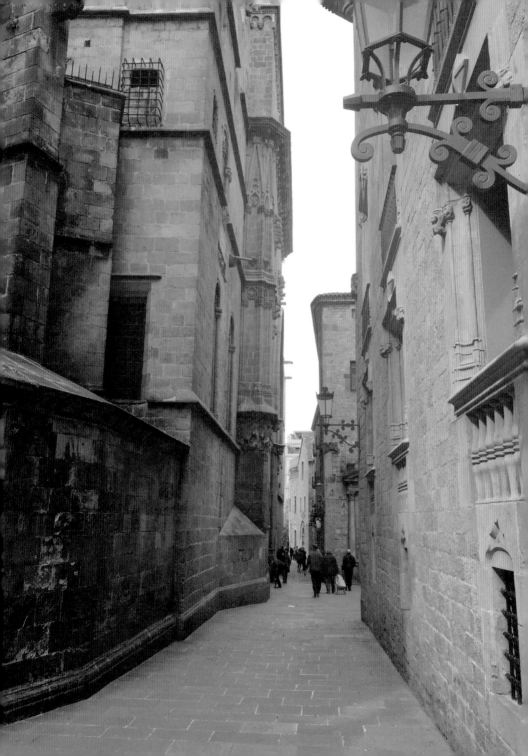

고딕 지구
: 영화 〈향수〉의 촬영지가 된 중세 유적지

교통 지하철 4호선 하우메 프리메Jaume I 역에서 걸어서 3분, 3호선 리세우Liceu 역

가우디와 직접 관련 있는 곳은 아니지만, 바르셀로나에 갔다면 놓쳐서는 안 될 지역이 고딕 지구Barri Gòtic다. 이곳은 중세 건물들이 그대로 남아 있는 장소로 바르셀로나 구시가지에 있다. 깨끗한 매장들이 즐비한 람블라 거리La Rambla를 따라 걷다 보면 어느 순간 고풍스러운 건축물과 골목을 마주하게 되는데, 그곳이 고딕 지구다. 계속 걸으면 벨 항구Port Vell로 이어지고 바다를 만날 수 있다. 그러나 해변에 이르기 전에 고딕 지구부터 먼저 살펴보자.

고딕 지구는 카탈루냐 자치정부 청사, 시 청사가 있는 역사적, 정치적으로 중요한 곳이다. 앞에서도 말했지만, 카탈루냐 사람들은 중앙정부로부터 독립을 쟁취하기 위해 노력해 왔다. 그런 만큼 카탈루냐 자치정부에 거는 기대도 크다.

카레르 델 비스베Carrer del Bisbe(주교의 거리)에서는 카탈루냐 자치정부 청사Palau de la Generalitat와 수반의 집Casa dels Canonges을 연결해 주

고딕 지구에 있는 카레르 델 비스베.
왼쪽 사진에 보이는 구름다리는 카탈루냐 자치정부 청사와 수반의 집을 연결해 준다. ⓒ Lee Wooseok

는 네오 고딕 양식의 멋진 구름다리도 볼 수 있다.

하지만 고딕 지구가 외국 여행자들에게 더 흥미를 끄는 점은 따로 있다. 바로 이곳이 영화 〈향수: 어느 살인자의 이야기Perfume: The Story of a Murderer〉(2006)의 촬영지라는 사실이다. 〈향수〉는 독일 소설가 파트리크 쥐스킨트Patrick Süskind의 1985년 동명 소설을 영화화한 작품이다.

〈향수〉의 주인공 장바티스트 그르누이는 파리의 더러운 골목, 그중에서도 악취 풍기는 생선 좌판대에서 태어난다. 어머니에 의해 바로 버려져서 고아원, 가죽 공장을 전전한다. 그에게는 뛰어난 능력이 있는데, 바로 남들보다 향기에 매우 민감하다는 것. 아이러니하게도 그는 아무 향기도 가지고 있지 않다.

그르누이는 가죽을 배달하던 중에 거리에서 매혹적인 향기를 맡고 따라간다. 향기의 주인은 자두 파는 소녀. 그르누이는 그녀의 향

기를 오래 맡으려다 그만 그녀를 목 졸라 죽이게 된다. 그 뒤 그르누이는 파리 향수 제조사 주세페 발디니의 제자로 들어간다. 그르누이의 뛰어난 후각 능력 덕분에 많은 돈을 벌게 된 발디니. 그러나 그르누이는 세상의 모든 향기를 갖기를 원하고 향수의 낙원 그라스로 떠난다.

그라스에서 향수 공장에 취직한 그르누이는 향기를 담는 방법을 알아낸다. 그리고 향기를 모으기 위해 연쇄살인을 벌인다. 꼬리가 길면 잡히는 법. 그르누이는 의원의 딸 로라를 살해하고 붙잡힌다. 사형대에 선 그는 자신이 만든 향수로 군중을 취하게 만든다. 사람들은 환각에 빠져 서로 몸을 섞고, 그르누이는 아수라장이 된 사형장을 빠져나온다.

고향으로 돌아간 그르누이는 자신이 만든 최고의 향수를 머리에 붓는다. 그 향기에 취한 사람들은 그의 주위로 몰려들어 그를 뜯어먹는다. 그르누이의 육체는 곧 흔적도 없이 사라진다.

그르누이에게 향기가 없다는 것은 무의미한 존재라는 뜻이다. 그런 그가 향기를 열망하는 것은 당연한 일. 최고의 향수를 만들고 나서 그 향기를 자신의 머리에 부었던 것은 결국 자신만의 향기를 갖게 되어 스스로의 존재 의미를 찾고 사람들에게 인간다운 대접을 받고자 한 몸부림이 아니었을까.

결말이 충격적인 〈향수〉. 그 촬영지 중 하나가 고딕 지구에 있는 산 펠립 네리 광장Plaza de San Felip Neri이다. 그르누이가 자두 파는 소

영화 〈향수〉의 촬영지인 산 펠립 네리 광장. 오른쪽 벽의 포탄 자국은 프랑코 정권이 저지른 만행을 보여 준다.
ⓒ José Luis Filpo Cabana

녀를 따라가다 첫 살인을 한 장소가 바로 여기다. 소설이나 영화에서
는 파리로 설정되어 있지만, 몇백 년 전 파리의 진짜 모습을 아는 사
람은 아무도 없으니 어떠랴.

　또한 산 펠립 네리 광장에서는 포탄 자국이 무수한 벽도 만날 수
있다. 스페인 내전이 한창이던 1938년 반란군 수장이던 프랑코 장군

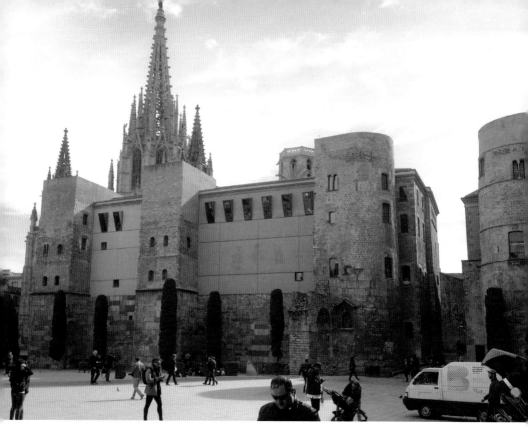

고딕 지구에 있는 바르셀로나 대성당.

의 군대가 이곳에 폭격을 퍼부었다. 하교하던 아이들 수십 명이 죽었고, 돌무더기에 깔린 생존자를 구출하려던 사람들까지 두 번째 폭격으로 쓰러졌다. 현재 산 펠립 네리 성당 벽에는 당시 사망한 42명의 희생자를 기리는 판이 붙어 있다.

피게레스와 달리 극장미술관

FIGUERES
&
TEATRE-MUSEU DALÍ

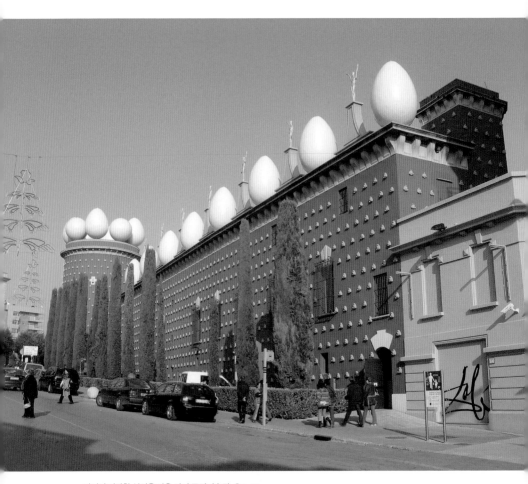

달리의 괴팍한 성격을 닮은 달리 극장미술관. ⓒ Luidger

달리 극장미술관
: 달리가 만든 가장 거대한 오브제

주소　　Gala-Salvador Dalí Square, 5, E-17600, Figueres, Catalonia

교통　　바르셀로나를 기준으로 렌페는 산츠 역에서 출발해 피게레스 역에서 하차한 뒤 걸어서
15분, 시외버스는 북역 버스터미널Estacio d'Autobusos Barcelona Nord에서 출발해 피
게레스 역에서 하차한 뒤 걸어서 20분

관람 시간 10:30-18:00(계절에 따라 시간 변동 많으므로 홈페이지 참조)
야간 관람 시간 역시 변동 많으므로 홈페이지 참조

휴관일　　월요일(여는 날도 있으므로 홈페이지 참조)
1월 1일, 12월 25일(변동 사항 잦으므로 홈페이지 참조)

입장료　　15~20유로(날짜에 따라 변동)

홈페이지 www.salvador-dali.org

피게레스Figueres는 바르셀로나 산츠 역에서 렌페로 2시간 정도 걸리
는 곳에 위치해 있다. 카탈루냐 지방에 속하는 도시로, 살바도르 달
리Salvador Dalí, 1904-1989가 태어난 고향이다. 달리는 이곳에다 직접 디
자인한 자신의 미술관을 세웠다. 이름은 달리 극장미술관Teatre-Museu
Dalí. 달리는 죽고 나서 이곳 미술관 지하에 묻히기까지 했다.

　사실 달리의 광팬이 아니라면 해외 여행자들 중에 피게레스까지
오는 경우가 드물 것이다. 그런 만큼 피게레스 도시에서 달리가 차지
하는 비중은 매우 크다. 피게레스 거리 곳곳에서 달리의 흔적을 발견

달리 극장미술관 지하에 있는 달리 묘비석. © Michael Lazarev (Asmadeus)

할 수 있다. 역에서부터 미술관까지 안내판도 충실한 편이다.

달리 극장미술관은 달리 그 자체다. 괴상망측하고 수수께끼 같지만 장난기 넘치고 재기 발랄하다. 무엇보다도 한 번 보면 잊을 수 없을 만큼 매력 넘친다. 달리는 자신의 미술관에 대해 이렇게 말했다.

"나는 내 미술관이 단 하나의 블록, 미로, 가장 거대한 초현실주의 오브제가 되기를 바란다. 내 미술관은 완벽한 극장미술관이 될 것이다. 미술관을 보러 온 사람들은 연극적 꿈을 꾸는 감각을 가진 채 떠나게 될 것이다."

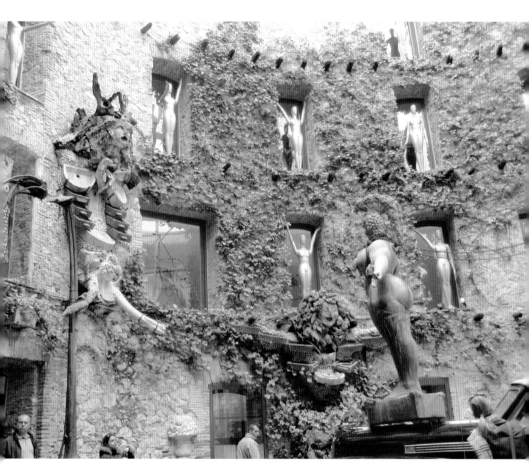

달리 극장미술관의 어지러운 마당. ⓒ Jordiipa

'연극적 꿈'이라는 표현에서 이 미술관이 가진 종합예술적 성격이 강하게 드러난다. 현대로 올수록 미술은 캔버스나 조각 등의 장르적 틀에서 벗어나 설치미술, 연극, 무용, 영화 등과 결합을 한다. 곧 소개할 〈메이 웨스트 룸〉을 경험하고 나면 현대 미술의 특징을 조금 더 잘 이해할 수 있을 것이다.

달리 극장미술관은 피게레스 시장이었던 라몬 과르디올라Ramon Guardiola의 제안에서 시작되었다. 1960년에 시장은 피게레스 시립극장을 재건할 계획을 세우고 있었다. 이 극장은 달리의 어린 시절부터 있던 것으로 스페인 내전 때 불에 타고 일부 구조만 남아 있었다. 시장은 달리에게 극장을 위해 작품을 하나 기증해 줄 수 없겠냐고 연락을 했고, 달리는 작품 하나가 아니라 미술관을 통째로 기증하겠다고 답했다. 그들은 폐허가 된 극장을 미술관으로 탈바꿈하는 데 의기투합했다. 1974년 9월 28일 달리 극장미술관이 문을 열었다.

달리 극장미술관의 외관은 마치 『이상한 나라의 앨리스』에 나오는 하트 여왕의 성 같다. 옥상 가장자리에 달걀들이 일렬로 세워져 있는데, 이것 역시 『거울 나라의 앨리스』의 험프티덤프티를 연상시킨다. 꼿꼿이 선 것도 있지만 옆으로 누워 있는 것도 있어 금방이라도 옥상에서 굴러떨어질 것 같다. 벽에는 일정한 간격을 두고 빵 모양의 장식이 붙어 있다. 달리의 유머가 느껴지는 건물이다.

미술관 안쪽은 더 독특하다. 마당은 달리가 설계한 거대한 무대라고 해도 될 정도다. 동료 작가(이자 자신의 아내가 된 갈라의 한때 애인이

던) 막스 에른스트Max Ernst가 선물한 자동차인 캐딜락은 설치미술처럼 전시되어 있다. 타이어로 만든 거대한 탑도 있다. 벽은 기괴한 형상들과 조각들로 가득하다. 오스카상 트로피를 연상시키는 황금색 상이 여기저기 눈에 띈다. 수집벽이 있거나 편집증을 가진 환자가 꾸며 놓은 방 같다.

어지럽고 기괴한 작품들을 구경하다 보면 어느새 달리 극장미술관에서 가장 인기 있는 방인 〈메이 웨스트 룸〉에 닿게 된다.

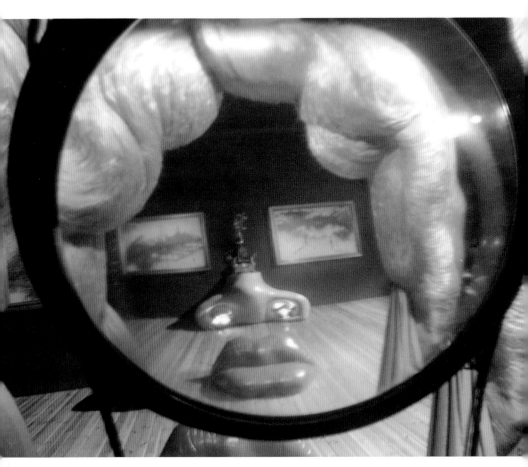

살바도르 달리, 〈메이 웨스트 룸〉, 1974년, 나무와 빨간 소파,
502×760×587cm, 피게레스, 달리 극장미술관. ⓒ Дмитро Ломоносов

달리의 〈메이 웨스트 룸〉
: 매직아이처럼 즐기기

달리 극장미술관에는 방이 여러 개 있다. 그중 가장 유명한 게 〈메이 웨스트 룸Rostre de Mae West utilitzat com apartament〉이다. 메이 웨스트 Mae West는 1920-1930년대 미국 할리우드 영화계에서 인기를 끌던 섹시 스타였다. 당시 유행을 선도해서 그녀가 즐겨 입던 복장을 두고 패션계에서는 '메이 웨스트 실루엣silhouette'이라는 용어로 부를 정도다. 이 배우는 당시로서는 매우 진보적인 성향을 가지고 있어서 페미니즘과 동성애 인권 운동에도 앞장섰다고 한다.

〈메이 웨스트 룸〉은 그냥 보면 벽에 걸린 두 개의 액자와 벽난로, 여성의 입술 모양을 한 의자가 있는 실내다. 그러나 방 앞에 있는 계단을 올라가서 렌즈를 통해 실내를 내려다보면 금발 모양의 커튼 안쪽으로 여자 얼굴이 나타난다. 메이 웨스트의 얼굴이다. 액자는 눈, 벽난로는 코, 의자는 입술이다. 달리는 메이 웨스트를 너무 좋아한 나머지 그녀의 입술을 본뜬 소파를 만들기도 했다. 그런 그가 섹시 할리우드 스타에게 바치는 방인 셈이다.

1920-1930년대에
섹시한 영화배우로 인기를 끌었던
메이 웨스트의 사진.

내가 어렸을 적에 매직아이 그림이란 게 유행했다. 추상적인 패턴
이 반복된 그림을 한참 들여다보다 보면 그 안에서 뭔가 다른 형상
이 튀어나오는 듯한 경험을 하게 되는 입체 그림이다. 나는 아무리 그
림을 뚫어져라 쳐다봐도 친구들이 보았다던 그 형상을 볼 수 없었다.
누구는 하트를 보기도 하고 또 누구는 글자를 보기도 했다. 하지만
내 눈에는 아무것도 비치지 않았다. 그때 나는 괜히 분하기도 하고
따돌림을 당한 듯하기도 했다.

하지만 달리의 작품은 누구에게나 평등하게 착시와 환영을 제공

해 준다. 달리 극장미술관에는 이처럼 관객에게 기묘한 경험을 선사하는 작품들이 넘쳐 난다. 세상에는 단 하나의 시점만 존재하는 게 아니며, 시선을 달리하면 전혀 다른 세상이 열린다는 점을 알려 주기라도 하듯이 말이다.

달리의 초현실주의 미술은 지그문트 프로이트Sigmund Freud, 1856-1939의 정신분석학에서 많은 영향을 받았다. 프로이트는 인간에게는 의식 너머의 세상 즉 무의식이란 게 있는데, 이 무의식이 생각보다 더 크게 우리의 일상과 삶을 지배한다고 생각했다. 그리고 평소에는 우리의 의식이 무의식을 억누르고 있지만, 잠이 들면 무의식이 자유를 얻어 꿈을 통해 스스로의 존재를 드러낸다고 주장했다.

달리는 프로이트의 이런 주장에 동조하면서 무의식이 자유롭게 풀려난 작품 세계를 창조해 내고자 했다. 심지어 프로이트의『꿈의 해석』에 감동을 받은 달리는 팬심에 프로이트의 집을 여러 차례 방문하기까지 했다. 그러나 60대의 석학 프로이트가 20대의 애송이를 만나 줄 리 없었다.

이들의 만남은 십수 년의 세월이 지난 1938년에야 이루어졌는데, 이 역시 유쾌한 기억은 아니었다. 달리가 프로이트에게 자신의 논문을 읽어 달라고 주었지만, 프로이트는 떨떠름한 반응을 보였던 것이다. 프로이트는 이 만남이 있고 난 다음 해에 세상을 떠났다.

살바도르 달리, 〈여섯 개의 실제 거울에 일시적으로 포착된 여섯 개의 허상 속에서 영원성을 부여받고 있는 갈라를 뒤에서 그리고 있는 달리의 모습〉, 1972-1973년, 캔버스에 유채, 60.5×60.5cm, 피게레스, 달리 극장미술관.

달리의 〈여섯 개의 실제 거울에……〉
: 예술이라는 허상을 통해 영원히 간직되는 그대

제목만 말하는 데도 숨이 가빠 오고 엄청난 피로가 몰려올 것 같다. 〈여섯 개의 실제 거울에 일시적으로 포착된 여섯 개의 허상 속에서 영원성을 부여받고 있는 갈라를 뒤에서 그리고 있는 달리의 모습Dalí d'esquena pintant Gala d'esquena eternitzada per sis còrnies virtuals provisionalment reflectides a sis miralls vertaders〉이 이 작품의 제목이다. 이 책 차례에는 다 쓸 엄두도 내지 못하고 말줄임표로 대신했다. 미술사를 전공하는 학생이 이 제목을 외워서 시험지에 써야 한다고 생각해 보자. 바로 욕부터 튀어나올 것이다. 달리는 긴 콧수염에 엄청난 심술보라도 장착했던 것일까.

내가 처음 이 작품을 만났던 학생 시절에는 그렇게 생각했다. 달리의 괴팍한 악취미가 만들어 낸 제목이라고. 튀고 싶어 안달난 예술가가 하는 괴상한 짓거리라고. 하지만 지금은 그렇게 단정짓지 않는다. 오히려 이 제목은 이렇게 지을 수밖에 없는 필연적인 이유가 있다고 생각한다.

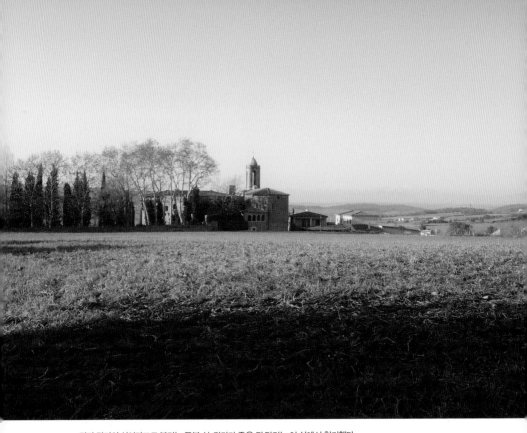

갈라 달리의 성이라고도 불리는 푸볼 성. 갈라가 죽은 뒤 달리는 이 성에서 칩거했다.
ⓒ Bien de Interés Cultural Cabana

　달리에게 관심이 있거나 달리 극장미술관을 다녀온 사람이라면 자주 눈에 띄는 여인이 있었을 것이다. 갈라 달리Gala Dalí, 1894-1982다. 성에서 추측할 수 있듯이 갈라는 살바도르 달리의 아내다. 그리고 그 전에는 프랑스 시인 폴 엘뤼아르Paul Eluard의 아내였다.

　이들의 삼각관계는 워낙 유명하다. 1929년 파리에서 달리는 폴 엘뤼아르를 만나는데, 이때 그의 아내인 갈라도 함께 보게 된다. 당시

달리는 25세, 갈라는 딸을 가진 35세의 유부녀였다(당시 갈라는 여러 예술가들과 염문을 뿌리고 있었는데, 그중 하나가 막스 에른스트였다). 그러나 달리와 갈라에게는 나이도, 자식도, 배우자도 (심지어 다른 애인들도) 중요하지 않았다. 둘은 야반도주를 했다. 피게레스 해변에서 달리는 갈라에게 청혼을 했다. 그것도 겨드랑이에 썩은 양파를 끼우고, 무릎을 면도날로 난도질한 뒤 알몸인 상태로. 갈라는 그 청혼을 받아들였다.

그 뒤로 젊은 무명 예술가였던 달리는 뉴욕 사교계 관계에 능숙한 갈라의 도움으로 성공의 입지를 다질 수 있었다. 달리와 갈라는 각자 애인을 두었지만 그럼에도 헤어지지 않았다. 달리에게 영원한 뮤즈는 오직 한 사람, 갈라뿐이었다.

갈라가 죽은 뒤로 달리는 그녀에게 선물로 주었던 곳이자 그녀의 시신이 묻힌 푸볼 성Castell de Púbol('갈라 달리의 성'이라고도 불린다)에 칩거했다고 한다. 현재 달리의 작품을 관리하는 기관 이름이 '갈라-살바도르 달리 재단La Fundació Gala-Salvador Dalí'이라는 사실에서 알 수 있듯이 둘의 관계는 죽고 나서까지 이어졌다.

읽기만 해도 숨이 차오르는 제목의 작품 〈여섯 개의 실제 거울에 일시적으로 포착된 여섯 개의 허상 속에서 영원성을 부여받고 있는 갈라를 뒤에서 그리고 있는 달리의 모습〉으로 돌아가자. 달리는 왜 이렇게 거창한 제목을 이 그림에 붙였을까.

예술을 바라보는 관점에는 두 가지가 있다. 하나는 예술이란 실재

를 일부만 반영한 허상에 불과하다는 것이다. 다른 하나는 예술이란 실재를 실제보다 더 정확히 반영한다는 것이다. 철학사에서 이 관점은 여러 차례 논쟁거리가 되었다. 어느 관점을 취하느냐에 따라 예술이 진실을 반영할 수 있는지 없는지가 결정되기 때문이다.

그림 속 갈라는 실제 거울에 반영된 허상이다. 그것도 한 번만 반영된 게 아니라 실제 갈라를 (거울로) 반영한 허상을 다시 (거울로) 반영한 허상의 허상의 …… 허상일 뿐이다. 그러니 마지막 갈라의 이미지는 실제 갈라에서 여섯 단계나 멀어진 상태다. 제목에 따르면, 그 상태마저 고정된 게 아니라 '일시적'이다. 그런 갈라의 허상의 허상의 …… 허상을 달리가 그리고 있다.

그러나 그런 갈라가 단지 허상일 뿐이라고 단정 지을 수는 없다. 허상 속에서 갈라는 '영원성을 부여받고' 있기 때문이다. 그렇기 때문에 달리는 허상인 그녀를 그리고 있는 것이다.

갈라는 늙는 것을 두려워해서 성형수술을 많이 받았던 것으로 알려져 있다. 누구도 늙고 죽는 것을 피할 수는 없다. 많은 예술가들의 뮤즈로 추앙받았던 갈라마저도. 하지만 달리의 그림 속 갈라는 영원히 아름답다. 그리고 영원한 뮤즈다.

그렇다면 달리는 "예술이란 실재를 실제보다 더 정확히 반영한다"는 입장에 손을 들어준 것일까. 꼭 그런 것 같지는 않다. 부르다 내가 죽을 것 같은 제목을 다시 한번 불러 보자. 〈여섯 개의 실제 거울에 일시적으로 포착된 여섯 개의 허상 속에서 영원성을 부여받고 있는

갈라를 뒤에서 그리고 있는 달리〉에서 제목이 끝난 게 아니다. 뒤에 '-의 모습'이 더 붙는다.

영어 제목을 살펴보면 더 명확해진다. "Dalí Seen from the Back Painting Gala from the Back Eternalized by Six Virtual Corneas Provisionally Reflected by Six Real Mirrors"에서 알 수 있듯이 달리 역시 보이는seen, 즉 그려진 존재다.

물론 한글이나 영어 제목은 달리가 직접 단 건 아니다. 중요한 점은 달리가 그림 속에 갈라의 모습뿐 아니라 갈라를 그리는 자신의 모습 역시 넣었다는 사실이다. 다시 한번 반복하자면 달리 역시 그려진 존재다. 그러니 그가 그리는 갈라가 영원성을 부여받고 있다고 어떻게 확신할 수 있겠는가.

철학사의 논쟁은 다시 원점으로 돌아온다. 이게 결론 내릴 수 있는 문제였다면 수천 년 동안 머리 좋다는 석학들이 '박 터지게' 싸웠을 리 없다. 달리의 그림은 철학사의 긴 논쟁 과정을 놀랍게도 한눈에 보여 준다.

그런데 거울에 비친 상이라니, 이 책 앞부분에서 보았던 그림이 하나 떠오르지 않는가. 벨라스케스의 〈라스 메니나스〉다. 실제로 달리는 〈라스 메니나스〉를 오마주한 작품을 여러 점 제작했다.

빌바오와 구겐하임 미술관

BILBAO
&
MUSEO GUGGENHEIM BILBAO

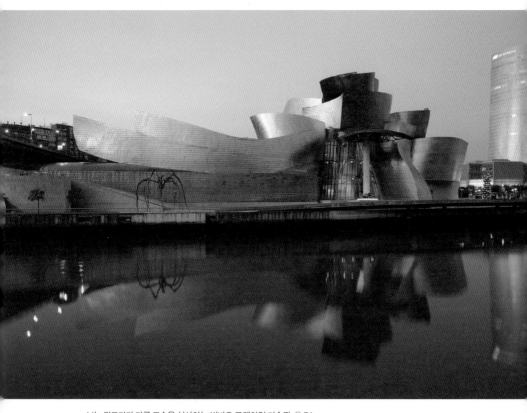

보는 각도마다 다른 모습을 선사하는 빌바오 구겐하임 미술관. ⓒPA

빌바오 구겐하임 미술관
: 쇠락하는 도시를 살리다

주소　　　Avenida Abandoibarra, 2, 48009, Bilbao
교통　　　렌페는 빌바오아반도Bilbao-Abando 역, 지하철은 1·2호선의 모유아Moyua 역
관람 시간　화-일요일 10:00-19:00, 12월 3-11일은 10:00-18:00, 12월 24-31일은 10:00-17:00
휴관일　　월요일(예외인 경우도 있으니 홈페이지에서 확인), 12월 25일, 1월 1일
입장료　　13유로
홈페이지　www.guggenheim-bilbao.eus

'깨진 유리창 법칙'이란 것이 있다. 1982년 제임스 윌슨James Wilson과 조지 켈링George Kelling이 발표한 이론인데, 아주 사소한 것처럼 보이는 깨진 유리창 하나가 그냥 방치될 경우에 더 큰 범죄를 부른다는 것이다. 깨끗한 거리에서는 함부로 행동하지 않는 사람들조차 더러운 지역에 가면 아무 데나 휴지를 버리게 되는 심리를 말한다.

　이 이론은 뉴욕에서 사실로 입증되었다. 1994년 뉴욕 시장으로 선출된 루돌프 줄리아니Rudolph Giuliani는 뉴욕의 범죄율을 낮추기 위해 지하철의 낙서를 지우고 쓰레기를 함부로 버리는 행위를 단속했다. 사람들은 강력 범죄를 해결하기에는 새 시장의 조치가 너무 사소하다고 생각하고 비웃었다. 그러나 놀라운 일이 일어났다. 뉴욕 범죄율

이 74%나 감소했던 것이다.

뉴욕과 관련해 또 하나의 사례가 있다. 1970년대 뉴욕은 범죄 도시로 악명 높았다. 뉴욕 주 상무부New York State Department of Commerce는 관광객을 늘리기 위해 밀턴 글레이저Milton Glaser에게 광고 캠페인 작업을 의뢰한다. 그래서 탄생한 것이 그 유명한 'I Love New York' 로고다. 이 로고는 티셔츠, 머그잔, 배낭 등에 사용되면서 전 세계에 퍼졌고, 현재까지 많은 사람들의 사랑을 받고 있다. 로고 하나 덕분에 뉴욕의 이미지가 완전히 바뀐 것은 두말할 필요도 없다.

이처럼 문화의 변화로 한 도시의 이미지를 완전히 탈바꿈시킨 대표적인 또 다른 사례가 스페인 북쪽에 있는 바스크 지방의 빌바오Bilbao다. 이 도시는 15세기부터 철을 수출하면서 많은 부를 쌓았다. 19~20세기에는 철강 산업과 조선업이 번창하면서, 스페인에서 바르셀로나 다음으로 부유한 산업도시로 성장했다.

하지만 1975년경부터 오일 쇼크, 여러 차례의 홍수, 다른 나라에서 등장한 신흥 철강 도시(우리나라의 포항 등)와의 경쟁 등으로 인해 기간산업이 붕괴되었다. 빌바오 시의 실업률은 1970년대 초에는 3%에 불과했으나 1985년에 이르면 25%로 치솟았다. 설상가상으로 바스크 분리주의자들의 테러까지 자주 발생했다. 빌바오 시의 경제와 치안 사정은 악화되었고, 활기 넘쳤던 공업 지역은 슬럼화되어 갔다.

스페인 중앙 정부와 바스크 주 정부, 빌바오 시는 도시를 회생시키기 위해 힘을 모았다. 그중 한 방법으로 1억 달러를 들여 구겐하임 미

술관을 유치하기로 했다. 구겐하임 미술관은 구겐하임 재단Solomon R. Guggenheim Foundation에서 운영하는 미술관으로, 1992년에는 뉴욕, 1995년에는 베네치아에 세워졌다.

1997년 네르비온Nervión 강가에 빌바오 구겐하임 미술관Museo Guggenheim Bilbao이 개관하면서 도시는 변하기 시작했다. 쓰러져 가던 도시는 이제 해마다 100만여 명의 관광객이 찾는 명소로 바뀌었다. 도시의 이러한 변화에 큰 몫을 한 게 빌바오 구겐하임 미술관 건물을 건축한 프랭크 게리Frank O. Gehry, 1929- 다.

캐나다 출신의 세계적인 미국 건축가 프랭크 게리는 빌바오 구겐하임 미술관 건물을 커다란 조각작품으로 창조해 냈다. 마치 거대한 손이 마음 내키는 대로 빚어낸 듯이 건물 표면은 유려한 곡선으로 이루어져 있다. 박스형 건축과 달리, 이 건물은 보는 각도에 따라 360도 모두 다른 형태를 보여 준다. 덕분에 해체주의Deconstructivism 건축의 사례로 언급되기까지 한다.

기둥을 쓰지 않은 철골 구조로 이루어져 있으며, 표면은 항공기에 쓰이는 티타늄titanium으로 뒤덮여 있다. 소장하고 있는 작품은 20세기 후반의 유명 현대 미술이 주류를 이루고 있지만, 관람객 대부분은 아마도 건물 때문에 이곳을 찾을 것이다. 그만큼 빌바오 구겐하임 미술관 건축이 현대 예술계에 끼친 영향은 매우 크다.

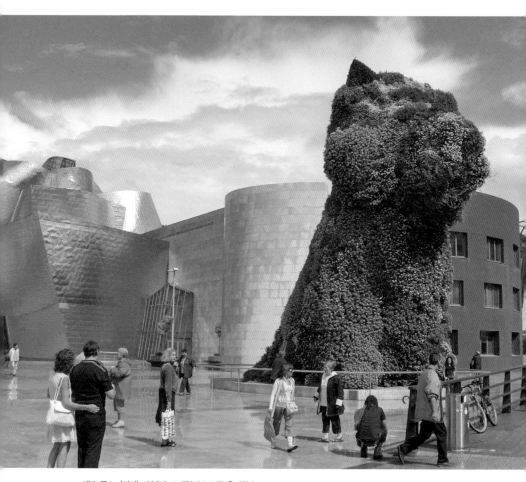

제프 쿤스, 〈퍼피〉, 1992년, 스테인리스스틸, 흙, 화분,
820×1240×1240cm, 빌바오, 빌바오 구겐하임 미술관. ⓒ Georges Jansoone

쿤스의 〈퍼피〉
: 빌바오 시민들의 사랑을 받는 강아지

이처럼 사랑스러운 작품이 또 있을까 싶다. 강아지만으로도 귀여운데, 예쁜 꽃으로 만들어졌다니. 12미터의 거대한 강아지는 2만 개의 화분이 피워 내는 꽃으로 이루어져 있어 아무리 무뚝뚝한 사람일지라도 무장 해제를 당하고야 만다. 내가 만일 빌바오에 산다면 반려견과 함께 네르비온 강가로 산책을 나갈 것이다. 그리고 반려견과 쿤스의 '꽃 강아지'를 서로 인사시킬 것이다. 우리 집 개가 쿤스의 강아지를 좋아할지는 모르겠지만.

실제로 이곳 빌바오 시민들은 쿤스의 강아지를 자신의 반려견처럼 사랑한다고 한다. 덕분에 미술관 야외 공간은 내 집 앞마당처럼 친근해진다. 내가 사는 지역에 전 세계 사람들이 좋아해 주는 상징물이 있다면 자부심이 저절로 생겨날 것이다. 이것이 대중의 인기가 가진 힘이다.

〈퍼피Puppy(강아지)〉의 원래 '견주' 제프 쿤스Jeff Koons, 1955- 는 대중문화와 순수미술 사이를 넘나들며 아슬아슬한 줄타기를 하는 미국

예술가다. 그는 현대 엔터테인먼트 산업의 특성에 주목해서 대중문화의 아이콘들을 자신의 작품에 적극적으로 활용했다. 마이클 잭슨과 그의 침팬지를 재현한 조각이랄지, 인어공주에게 안긴 핑크 팬더를 형상화한 조각 등이 대표적이다. 덕분에 쿤스는 '키치Kitsch(대중문화와 소비사회를 반영하는 소위 '저속한' 예술)의 왕'이라고 불린다.

그의 키치적 성향은 작품에서만 나타난 게 아니다. 사생활 역시 키치적이었는데, 1991년 이탈리아 포르노 여배우이자 국회의원이었던 일로나 스탤러Ilona Staller(일명 '치치올리나Cicciolina')와 결혼을 한 것이다. 쿤스는 거기서 그치지 않고 둘 사이의 노골적인 성행위 장면을 담은 작품들을 발표해 논란이 되었다. 둘은 결혼 생활을 오래 지속하지 못하고 1년 만에 헤어졌다.

이후로 쿤스는 작품 방향을 바꾸었는데, 이때 만들어진 작품이 〈퍼피〉다. 쿤스는 이 작품 덕분에 미술계의 악동 이미지를 벗고 훨씬 친근한 작가로 거듭나게 되었다.

원래 〈퍼피〉는 미술관 개관 기념으로 잠시 설치되었다 철거될 예정이었지만, 사람들의 인기에 힘입어 영구 소장이 결정되었다. 이후로 미술관 마스코트 역할을 톡톡히 하고 있다.

메리골드marigold, 베고니아begonia, 봉선화, 페튜니아petunia, 로벨리아lobelia 등등 각양각색 꽃으로 이루어진 〈퍼피〉는 남녀노소 누구나 좋아하는 작품이다. 더구나 죽은 꽃이나 조화가 아닌 살아 있는 식물이니 계절이 바뀔 때마다 다른 빛깔과 형태로 행인들의 마음

을 사로잡는다.

〈퍼피〉의 인기는 어쩌면 빌바오에서 구겐하임 미술관이 차지하는 위상을 대변하는 것일지도 모른다. 더는 발전 가능성이 없어 보였던 도시에 활력을 불어넣은 미술관의 힘. 절망한 시민들의 삶에 새로운 희망의 불씨를 지핀 미술관의 위로. 그렇기 때문에 사람들은 구겐하임 미술관의 마스코트 〈퍼피〉에 더 열광하고 마음을 주는 것이 아닐까.

루이스 부르주아, 〈마망〉, 1999년(2001년 주조), 브론즈와 대리석과 스테인리스스틸,
891×1023×927cm, A.P. 에디션 번호 2/6, 빌바오, 빌바오 구겐하임 미술관. ⓒ Didier Descouens

부르주아의 〈마망〉
: 엄마가 된 딸이 엄마에게

프랑스 출신의 미국 조각가 루이스 부르주아Louise Bourgeois, 1911-2010
는 내가 사랑하는 작가다. 이 책에 실린 많은 예술가들을 놔두고 굳
이 이 작가에게 '커밍아웃'하는 이유는 그만큼 애정이 깊기 때문이다.

내가 부르주아의 작품을 처음 만난 때는 대학 시절이었다. 종로구
사간동의 한 갤러리였는데, 작품은 조각이라기보다는 설치미술에 가
까웠다. 반추상에 가까운 형상들은 여성의 신체나 남성의 신체, 때
로는 그 둘을 결합시킨 '야누스적인' 신체를 연상시켰는데, 어딘가 묘
한 슬픔을 간직하고 있었다.

학교를 졸업하고 직장 생활을 할 때였다. 삼성미술관 리움에 부르
주아의 대표작인 〈마망Maman〉('마망Maman'은 프랑스어로 '엄마'라는 뜻이
다)이 전시되어 있다는 소식을 들었다. 반가운 마음에 리움을 찾았
다. 리움의 야외 공간에 설치된 〈마망〉은 내가 본 부르주아의 작품
중에서 규모가 가장 컸다. 그러나 다른 작품에서 느꼈던 아련한 슬픔
은 여전했다. 아쉽게도 현재는 다른 작품으로 교체되어 리움에 가도

〈마망〉을 볼 수 없다(얼마 전부터 같은 재단에서 운영하는 용인 호암미술관 야외에서 볼 수 있게 되었다).

〈마망〉은 조각이라 그림과 달리 동일 작품이 여러 점 있다. 이를 가리켜 에디션edition이라 하는데, 무한정 찍어 내는 것이 아니라 진품 개수를 정해 놓고 찍기 때문에 각 작품에 에디션 번호edition number가 붙는다. 에디션 번호는 보통 분수 형태를 하고 있다. 예를 들어 '에디션 번호 2/6'라고 하면 총 6개의 진품 중 두 번째 작품이란 뜻이다. 〈마망〉은 총 6점이 제작되었으며, 서울 리움, 도쿄 모리타워Mori Tower, 런던 테이트 모던Tate Modern, 오타와 국립미술관Ottawa National Arts Centre, 빌바오 구겐하임 미술관 등 전 세계에 흩어져 있다.

그중에서도 〈마망〉의 소장처로 가장 유명한 장소는 역시 빌바오 구겐하임 미술관일 것이다. 야외 공간에 설치되어 있는 9미터 높이의 대형 거미는 징그럽다기보다 안쓰럽다. 가느다란 다리로 간신히 버티고 선 모습 때문에 그런 것 같기도 하고, 내 선입견이 작용한 탓인 듯도 하다. 사방으로 뻗은 다리들 사이로 들어가 거미를 올려다보면 거미의 배에 알이 매달려 있다. 자신의 알을 지키기 위해 저렇게 안간힘을 쓰는가 싶어 마음이 짠해진다.

실제로 부르주아는 〈마망〉이 자신의 어머니를 형상화한 것이라고 말했다. 부르주아의 어머니는 남편의 불륜 사실을 알면서도 묵묵히 가정을 지키면서 가업인 태피스트리를 이어 갔다. 실을 자아내면서 알을 보호하는 거미는 그런 어머니의 모습 그 자체였다. 부르주아는

루이스 부르주아, 〈마망〉 부분. ⓒ Roland zh

거대한 거미를 만들어 내면서 어머니에 대한 연민의 감정과 애증을 담아냈다. 이제는 엄마가 된 딸이 엄마에게 보내는 편지인 셈이다.

부르주아는 어린 시절 아버지의 불륜을 알게 되는데, 그 상대는 자신의 가정교사였다. 가부장적인 집안 분위기에서 어머니는 자기 주장을 강하게 펴지 못했고, 남편의 불륜을 방관할 수밖에 없었다. 부르주아는 폭군 같은 아버지에 대한 적개심, 무력한 어머니에 대한 연민과 반발심을 동시에 가졌다.

아버지가 딸보다 아들을 원했다는 사실도 부녀 간의 갈등을 부추겼다. 부르주아는 명문 학교인 소르본 대학에서 대수학과 기하학을 전공하지만, 그 학문들은 그가 여성으로서 받았던 트라우마를 치유해 주지 못했다. 결국 부르주아는 늦은 나이에 미술을 하기로 결심했다.

1938년 부르주아는 미국 미술사학자 로버트 골드워터Robert Goldwater와 결혼하면서 뉴욕으로 이주했다. 이를 기점으로 그림에서 조각으로 전환했다. 부르주아는 아버지에 대한 파괴 본능, 어머니에 대한 안쓰러움, 여성으로서 겪은 상처를 작품에 담으면서 점차 치유를 경험했다. 내가 대학 시절 처음 보았던 부르주아의 작품들이 이 시기의 것들이었다.

70대가 되어서야 미술계의 주목을 받기 시작한 부르주아는 말년에 꽃 그림에 치중했는데 그 이유를 이렇게 말했다.

꽃은 보내지 못한 편지와도 같다. 아버지의 부정, 어머니의 무심을 용

서해 준다. 꽃은 내게 사과의 편지이자 부활과 보상의 이야기다.(『신동
아』, 2010년 8월호)

어린 시절 우리는 아빠와 엄마를 슈퍼맨, 슈퍼우먼쯤으로 생각한
다. 우리에게 무슨 일이 생기면 언제나 어디선가 나타나서 전부 해결
해 줄 것이라고 기대하는 것이다. 또한 우리는 부모가 완전무결하다
고 착각한다. 그러다 우리의 생각과 어긋나는 일이 생기면 부모를 원
망하게 된다.

그러나 어느 순간 우리는 부모도 그저 연약한 한 인간에 불과하다
는 사실을 알게 되는 때가 온다. 엄마와 아빠도 쉽게 상처받는 존재
이며 불완전한 인간임을 깨닫게 되는 것이다. 그 사실을 인정하는 순
간에 우리는 진정한 어른이 된다.

부록

참고사이트

구엘 공원 www.parkguell.barcelona
달리 극장미술관 www.salvador-dali.org
레이나 소피아 미술관 www.museoreinasofia.es
빌바오 구겐하임 미술관 www.guggenheim-bilbao.eus
사그라다 파밀리아 www.sagradafamilia.org
알함브라 궁전 www.alhambradegranada.org
 www.alhambra-patronato.es
엘 그레코 미술관 www.culturaydeporte.gob.es/mgreco
카사 밀라 www.lapedrera.com
카사 바트요 www.casabatllo.es
톨레도 대성당 www.catedralprimada.es
티센보르네미사 미술관 www.museothyssen.org
프라도 미술관 www.museodelprado.es

참고문헌

문국진, 『법의학이 찾아내는 그림 속 사람의 권리』, 예경, 2013.
정금희, 『벨라스케스』, 재원, 2005.

강상중, 『구원의 미술관』, 노수경 옮김, 사계절, 2016.
미겔 데 세르반테스, 『돈키호테 1』, 박철 옮김, 시공사, 2015.
미셸 푸코, 『말과 사물』, 이규현 옮김, 민음사, 2012.
안토니 가우디, 『가우디, 공간의 환상』, 이종석 옮김, 다빈치, 2001.
앨버트 S. 린드먼, 『현대 유럽의 역사』, 장문석 옮김, 삼천리, 2017.
엘케 폰 라치프스키, 『프란시스코 데 고야: 붓으로 역사를 기록한 화가』, 노성두 옮김, 랜덤하우스,
 2006.
자닌 바티클, 『벨라스케스』, 김희균 옮김, 시공사, 1999.
필립 티에보, 『가우디: 예언자적인 건축가』, 김주경 옮김, 시공사, 2006.
홋타 요시에, 『고야 1~4』, 김석희 옮김, 한길사, 2010.

「상처를 '아름다운 힘'으로 빚어낸 조각가 루이스 부르주아」, 『신동아』, 2010년 8월호.
「카라바조 사인은 납 중독」, 『연합뉴스』, 2010년 6월 17일.

도판 출처

가우디와 돈키호테를 만나는 인문 여행
스페인 예술로 걷다

초판 1쇄 발행 | 2017년 7월 28일
2판 1쇄 발행 | 2019년 2월 11일
2판 3쇄 발행 | 2022년 11월 25일

지은이 강필
발행인 강혜진 이우석

펴낸곳 지식서재
출판등록 2017년 5월 29일(제406-251002017000041호)

주소 (10909) 경기도 파주시 번뛰기길 44
전화 070-8639-0547
팩스 02-6280-0541
포스트 post.naver.com/jisikseoje
블로그 blog.naver.com/jisikseoje
페이스북 www.facebook.com/jisikseoje
트위터 @jisikseoje
이메일 jisikseoje@gmail.com

© 강필, 2017
ISBN 979-11-961289-8-2(03600)

스페인은 어디 있을까?

캐나다

미국

멕시코

노르웨

영국

프랑스

스페인

포르투갈

대서양

모로코

알제리

말리

나이지

볼리비아

브라질

아르헨티나

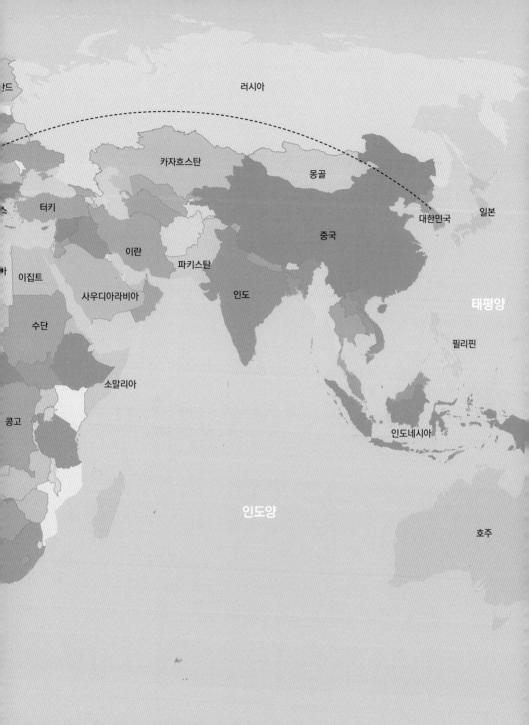